김주연

○

대학과 대학원에서 러시아 문학을 전공하고,
공연예술전문지인 월간 『객석』에서 6년간 연극 기자로 일했다.
이후 연극학으로 박사학위를 마치고, 남산예술센터에서
국내 최초의 극장 드라마터그를 역임했다. 현재 연극평론가와
드라마터그, 그리고 연극연구자로 활동 중이며, 러시아 예술과
슬라브 문화에 대한 다양한 글쓰기와 강의를 병행하고 있다.
저서로 『페테르부르크, 막이 오른다』가 있다.

일러두기

책, 신문, 잡지의 이름은 『 』, 영화, 연극, 드라마 등의 제목과 음악, 미술 등
의 작품명은 < >로 표시했다. 인명과 지명을 비롯한 고유명사와 외래어
표기는 국립국어원 외래어표기법에 따랐으며, 관례로 굳어진 것은 예외로
두었다.

슬라브, 막이 오른다

슬라브, 막이 오른다

©김주연, 2022

1판 1쇄 펴냄 2022년 4월 1일
1판 3쇄 펴냄 2023년 4월 1일
디자인 강초록
제작 세걸음

펴낸이 박진희
펴낸곳 ㈜파롤앤
출판등록 2020년 9월 10일 (제2020-000195호)
주소 서울시 서초구 서초대로 396, 217호
이메일 parolen307@parolen.co.kr

ISBN 979-11-973173-6-1 03600

슬라브, 막이 오른다

김주연 지음

파 롤 앤

○ 프롤로그

○ 동슬라브

° 서슬라브

° 남슬라브

프롤로그.

피와 눈물로 점철된 역사지만, 슬라브는 그 어느 곳보다 이야기와 예술이
발달한 지역이기도 하다. 슬라브 지역의 예술이, 특히 이야기가 그토록
발달한 이유는 이곳의 사람들이 그것 없이는 도저히 잔혹한 현실을 견딜
수 없었기 때문일 것이다. 그래서 슬라브의 수많은 이야기에는 언제나 웃
음 뒤에 눈물과 한숨이 뒤섞여 있다.

피와 이야기의 땅, 슬라브

West
서슬라브

W

W

E

E

E

East
동슬라브

S

S

S

S

S

S

S

S

South
남슬라브

프롤로그 °

슬라브, 유럽의 3분의 1

○ 우리와 가장 가깝고도 먼 유럽

'슬라브'라는 말을 들으면 누군가는 몇몇 나라를 떠올리고, 누군가는 어떤 지역을 떠올리고, 또 누군가는 특정 민족을 떠올린다. 그만큼 이 단어는 복합적인 대상을 뜻하면서 다양하게 쓰여 왔는데, 일단 기본적으로는 민족의 개념이라 할 수 있다. 하지만 하나의 민족이라고 보기에는 언어와 지역, 종교와 풍습이 서로 너무 다르고, 또 오랜 세월 다양한 주변 민족들과 끊임없이 섞여 왔기 때문에 단일민족의 개념이라기보다는 하나의 거대한 민족-문화권으로 보는 것이 좋을 듯하다.

수십 개의 얼굴로 갈라진 슬라브

슬라브는 거대한 민족 개념이지만, 지리적으로나 역사적으로 너무나 광활한 지역에서 수많은 민족과 관계를 맺어 오다 보니 수십 개의 다양한 얼굴과 특성을 지니게 되었다. 새하얀 피부에 은색에 가까운 금발을 지닌 슬라브인이 있는가 하면, 튀르크계와 섞여서 짙은 갈색 머리와 눈동자를 지닌 슬라브인도 있다. 언어적으로도 비

11

숫한 슬라브 어군에서 비롯되기는 했지만 러시아어, 폴란드어, 세르보·크로아트어 등 각기 독자적인 언어를 사용한다. 글자도 어떤 나라는 키릴 문자를 사용하고, 어떤 나라는 로마 알파벳을 사용한다.

종교는 더욱 복잡하고 다양한 양상을 띤다. 러시아와 세르비아를 비롯한 몇몇 나라는 정교를 믿고, 체코, 슬로바키아(체코와 슬로바키아는 1918년 체코슬로바키아로 합쳐졌다가 1993년 다시 분리되었고, 이 책에서는 각 시기에 따라 국가명을 구분해서 표기했다.), 폴란드, 크로아티아 등 몇 개국은 오랜 세월 가톨릭 국가였으며, 보스니아 헤르체고비나와 코소보에는 무슬림들이 많이 산다. 이는 모두 유럽과 아시아 사이에 위치한 슬라브의 지리적 조건과 기독교와 이슬람 세계의 접경 지역이라는 문화적 조건으로 인해 생긴 결과물이자, 역사적으로 이 지역에서 유독 치열한 분쟁이 끊이지 않은 이유라 할 수 있다.

이처럼 슬라브 민족만 가지고 이야기해도 정신이 없을 만큼 복잡한데, 여기에 '동유럽'과 '발칸', '소비에트 연방'과 '유고 연방' 등, 이 지역과 관련된 용어들이 끼어들면 그야말로 갈피를 잡을 수 없는 혼란이 시작된다. 흔히 동유럽과 발칸을 슬라브와 혼용해서 쓰지만, 사실 동유럽과 발칸은 지리적 개념이고, 슬라브는 민족적 개념이라 범주가 다르다. 예를 들어 우리가 동유럽이라 부르는 나라 중 헝가리와 루마니아는 슬라브족이 아니다. 덧붙여 이 '동유럽'이라는 용어는 얼핏 지리적인 구분 같지만, 사실은 냉전 시대에 동서 진영을 나누는 의미로 사용되다 보니 정치적 색깔이 짙어서, 해당 슬라브 국가들이 그다지 좋아하지 않는 명칭이기도 하다.

한편 발칸은 발칸반도를 뜻하는 용어이나, 발칸반도에 있는 국가 중에도 그리스와 알바니아처럼 슬라브족과 관계없는 나라도 많다. 단 20세기에 발칸에 존재했던 유고슬라비아 연방은 슬라브 민

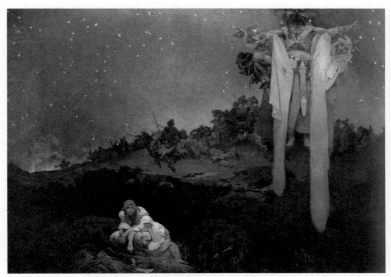

무하의 <슬라브 서사시> 연작 중 '슬라브족의 고향', 1912.

족으로 이루어진 연방 국가였다. 참고로 소련도 연방 국가였지만 러시아, 우크라이나, 벨라루스를 제외하고는 모두 슬라브족이 아닌 타민족으로 이루어져 있었다.

지리적으로 가깝지만 심리적으로 먼

슬라브족은 게르만족, 라틴족과 함께 유럽을 이루는 주요 민족 중 하나로, 유럽 전체 인구의 3분의 1에 해당될 만큼 거대한 민족이지만, 우리에게는 여전히 낯설고 멀게 느껴지는 지점이 있다. 사실 이는 참 아이러니한 현상이다. 지리적으로 볼 때 슬라브는 우리에게 가장 가까운 유럽이기 때문이다. 대부분의 슬라브족은 동유럽과 발칸반도에 살고 있기 때문에 서유럽이나 북유럽보다 상대적으로 가깝고, 러시아 극동부의 블라디보스토크 같은 경우는 한국에서 비

행기로 2시간밖에 걸리지 않는 거리에 있다.

이렇듯 상대적으로 가까운 유럽 지역에 위치하고 있는 거대한 문화권임에도 불구하고, 여전히 슬라브와 우리의 심리적 거리는 멀다. 슬라브 국가 대부분은 냉전 시기, 소련과 유고 연방을 필두로 한 공산주의 진영에 속해 있어 사회문화적으로 교류가 적었던 데다 이데올로기 구도가 사라진 후에도 이른바 '철의 장막'에 싸인 미지의 나라들이라는 이미지가 강하게 남아 있었기 때문이다. 또, 서유럽에 비해 경제적으로 낙후된 국가들이 많다 보니 상대적으로 중요하지 않게 여겨진 경향도 없지 않다.

근래 들어 슬라브 국가들과 정치, 사회, 문화적으로 다양하고 긴밀한 네트워크가 확대되고 있기는 하나, 강대국 러시아와 관광 명소인 체코나 크로아티아 정도를 제외하고는 여전히 많은 이들에게 슬라브 국가들의 존재감은 미미한 편이다. 이는 도서관에만 가도 금방 느낄 수 있다. 대부분의 도서관에서 독일, 영국, 프랑스, 스페인 등 서유럽 문학은 각기 독립된 서가에 방대한 장서를 자랑하고 있는 반면에, 체코와 폴란드, 우크라이나, 세르비아 등 슬라브 나라들의 문학이나 번역서는 러시아 서가에 딸려 있거나 '기타 문학'으로 분류되어 옹기종기 모여 있는 경우가 많다. 보석처럼 반짝이는 문학과 예술성 높은 슬라브 작품들이 이렇게 초라하게 대접받는 것을 볼 때마다 안타깝고 속상한 마음이 들 때가 많았다. 한 가지 반가운 소식이라면 전에는 정말 손가락에 꼽을 만큼 종류가 적었는데, 최근 들어서는 뛰어나고 부지런한 번역가들 덕분에 그간 제목만 들었던 책들이 꾸준히 출판되고 있다는 점이다.

어쩌면 이 책은 바로 그런 개인적인 아쉬움으로부터 비롯되었는지도 모르겠다. 처음에는 다소 낯설게 느껴지지만, 알면 알수록 헤어날 수 없는 매력과 독특한 분위기로 사람을 사로잡는 슬라브 나

14

라들의 매혹적인 이야기와 예술을 조금 더 많은 이들에게 알리고 또 소개하고 싶은 마음이 덜컥 두 번째 책을 쓰게 만들었다. 이 책은 슬라브 국가들에 대한 전문적인 역사서나 학술서도 아니고, 동유럽/발칸으로 분류되는 이 지역 나라들에 대한 관광 안내나 여행서도 아니다. 오랜 세월 피와 눈물의 역사 속에서 이들 슬라브 민족이 만들어 낸 슬프고도 아름다운 이야기들을 통해, 이들의 문화와 예술, 그리고 정서에 한 걸음이나마 가까이 다가가고자 하는 마음으로 쓴 글이다.

무대로부터 시작된 여정

'이야기'라고 했지만, 이는 단순히 문학만 의미하는 것은 아니다. 오히려 개인적으로 슬라브 예술에 대한 관심과 흥미는 도서관 서가가 아니라 어두컴컴한 극장으로부터 시작되었다. 사회주의가 무너지고 본격적으로 시작된 문화 교류의 흐름 속에서 러시아, 체코, 폴란드 등 이른바 동구권 연극들이 봇물 터지듯 소개되던 시절이 있었다. 현실적인 측면에서는 당시 서유럽이나 영미권 극장보다 이들의 초청 비용이 상대적으로 덜 든다는 것도 하나의 이유였겠지만, 결과적으로 그동안 몰랐던 동구권 연극 강국들의 어마어마한 무대와 압도적인 에너지를 두 눈으로 확인하고 온몸으로 체험할 수 있는 값진 경험이었다. 기존의 해외 공연에서 접했던 세련된 무대 예술과는 다른, 거칠고 뜨거우면서 생생한 무언가가 살아 숨 쉬는 이들의 무대는 연극에 대한 고정관념을 무너뜨릴 만큼 강렬하고 매혹적이었다.

그렇게 시작된 슬라브 예술에 대한 애정과 관심은 이후 문학과 영화, 음악과 미술 등 다양한 방면으로 뻗어 갔고, 더 알면 알수록 그 모든 예술이 따로따로 존재하는 것이 아니라 모두 이어져 있으

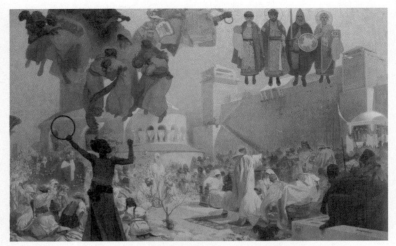

무하의 <슬라브 서사시> 연작 중 '대모라비아 왕국에서의 슬라브 예배 의식 도입', 1912.

며 그 뿌리는 치열하고 비극적인 그들의 역사에 있다는 사실을 깨달을 수 있었다. 그래서 이 책의 모든 챕터들은 개별적인 한 나라 혹은 한 작품을 소개한다기보다는, 하나의 도시와 관련된 역사적 사건과 그에 대한 기억할 만한 이야기들을 함께 엮어서 소개하는 방식으로 이루어졌다. 이 모든 것이 이어져 하나의 '막이 오르듯' 슬라브 예술의 풍경이 읽는 분들의 눈앞에 펼쳐지기를 바랄 뿐이다.

세 가지 귀한 경험과 인연들

세 가지 귀한 경험 덕분에 이 책을 쓸 수 있었다. 먼저 몇 년간 고려대 노문과에서 맡았던 <슬라브 사회와 문화> 수업. 여기 언급된 책과 영화 자료들은 대부분 그 시기 수업을 준비하고 진행하면서 읽고 보고 찾아본 것들이다. 그 시간이 아니었다면 이렇게 방대한 지역과 주제에 대해 글을 쓸 생각조차 할 수 없었을 것이다. 러시

아를 넘어 슬라브라는 더 넓은 세계로 인도하고 격려해 주신 석영
중 선생님께 진심으로 감사의 인사를 드린다.

　그리고 연극 기자와 평론가로 활동하면서 보았던 수백 편의 동
구권 연극들. 당시는 알지 못했지만, 그때 울고 웃으며 보았던 수많
은 공연들이 이 지역의 문화와 예술에 관심을 갖고 그들의 정서를
이해하는 데 큰 도움을 주었다. 늘 연극에 대한 애정을 북돋아 주신
김방옥 선생님께도 마음 깊이 감사드린다.

　마지막으로 고마운 발칸의 친구들. 이 책에 쓰인 수많은 자료와
사진 및 일화를 아낌없이 제공해 주고, 시도 때도 없이 던지는 질문
에 빠르고 친절히 답해 주었으며, 따뜻한 호의로 맞아 주고 수많은
이야기의 현장으로 인도해 준 그들에게 뜨거운 우정을 전하고 싶다.

슬라브 3형제의 전설

○ 동슬라브, 서슬라브, 남슬라브

슬라브족에게는 오래전부터 내려오는 전설이 있다. 루스와 체흐, 레흐 삼형제가 사이좋게 살다가 더 큰 세상을 찾기로 하고는 각자의 길을 떠났다. 서로 헤어져 정착할 곳을 찾아 헤매던 삼 형제는 도착한 곳에 각각 마을을 세웠는데, 동쪽으로 간 루스가 세운 마을은 러시아의 기원이 되고, 서쪽으로 간 체흐와 레흐가 세운 마을은 각각 체코와 폴란드의 조상이 되었다는 것이다. 이 전설을 통해 세 슬라브계 민족이 자신들은 뿌리가 같으며 형제와 같은 사이라고 생각했음을 알 수 있다. 또한 이 이야기는 슬라브족 중 동슬라브와 서슬라브가 먼저 자리를 잡았다는 사실도 전해 준다. 실제로 나머지 하나인 남슬라브족은 더 나중에 두나브강(독일어로는 도나우강) 남쪽으로 이동하면서 정착한 것으로 알려져 있다.

재미있는 것은 세 형제의 전설이 나라마다 조금씩 다르게 전해지고 있다는 점이다. 예를 들어 폴란드에서는 삼 형제 중 레흐가 마지막에 땅을 골랐는데, 마지막에 고르는 바람에 잘못된 결정을 내렸다는 우스갯소리가 있다. 그가 정착한 곳은 사면이 확 트인 평원

세르비아 베오그라드의 정교회 성당

인 데다 수많은 이민족이 오가는 땅의 한복판에 있었던 것이다. 역사적으로 끊임없이 주변 민족의 침입과 간섭, 억압과 지배를 받아온 폴란드로서는 이런 이야기를 통해 자신들의 신세를 한탄하고 싶었는지도 모른다.

초기 슬라브족의 발생지에 대해서는 지금도 의견이 분분하다. 드니프로강에 흩어져 살던 농경 민족이라는 설도 있고, 카르파티아 산맥 북쪽에 살던 민족이라는 설도 있다. 정확한 증거나 남아 있는 기록이 없다 보니 다양한 학설이 있지만, 대부분 중부 유럽과 동부 유럽 사이 어딘가라는 데 동의하고 있다. 이후 슬라브족은 따뜻하고 살기 좋은 땅을 찾아, 더 추운 북쪽을 제외한 동/서/남쪽 방향으로 터전을 옮기게 되는데, 이를 슬라브족의 대이동이라 한다. 슬라브족의 이동은 아주 긴 시간에 걸쳐 이루어졌으며, 이후 슬라브족은

언어와 지리적 위치에 따라 동슬라브, 서슬라브, 남슬라브 국가로 갈라지게 되었다.

러시아와 그의 이웃들, 동슬라브

동쪽으로 이동해 키이우 근처에 정착한 동슬라브족은 이후 러시아, 우크라이나, 벨라루스의 기원이 되었다. 이들 세 나라는 인종적으로나 언어적으로 매우 가까우며, 이들에게 전해 내려오는 동슬라브의 전설과 신화 역시 거의 비슷하고 서로 공유하는 지점이 많다. 또한 이들은 동슬라브 최초의 나라인 키이우(키예프) 루시로 시작해 몽고 타타르의 지배, 러시아 제국과 사회주의 혁명, 소비에트 연방과 소련 붕괴라는 굵직한 역사적 순간을 함께 겪었고, 대부분 정교를 믿고 키릴 문자를 사용한다는 점에서 문화적으로도 공통점이 많다.

하지만 이렇게 지리적, 언어적으로 가깝고 문화적으로 비슷하다는 점 때문에 이들 동슬라브 민족은 늘 '하나로 묶여서' 많은 갈등이 일어나기도 했다. 사실 영토로 보나 인구수로 보나 영향력으로 보나 슬라브 문화권에서 가장 강력한 나라는 역시 러시아다. 그리고 이런 러시아 바로 옆에 위치한 우크라이나와 벨라루스는 러시아 제국의 통치와 혁명, 내전과 전쟁, 사회주의 연방이라는 거대하고 굴곡 많은 러시아 역사의 흐름에 늘 동참할 수밖에 없었고, 소련으로부터 독립한 후에도 이 지역에서는 여전히 러시아와 크고 작은 갈등이 이어지고 있다. 특히 전통적으로 자유롭고 주체적인 삶을 살았던 카자크인의 정신적 후예를 자처하는 우크라이나는 오랫동안 러시아 정부의 간섭에 치열하게 저항해 왔고, 이로 인해 스탈린 시대의 대기근과 같은 가혹한 비극을 겪기도 했다.

이 책에서는 동슬라브의 종주국이자 슬라브에서 가장 크고 영

향력 있는 나라인 러시아에 대한 챕터는 의도적으로 제외했다. 워낙 크고 방대한 나라이다 보니 이야기할 것이 너무 많아 도저히 몇 개만 추릴 수 없다는 문제도 있었고, 거대한 러시아가 들어와 버리면 다른 슬라브 국가들과의 균형이 맞지 않는다는 점도 있어 굳이 이 책에서는 다루지 않았다. 그러나 나머지 슬라브 나라들을 다룬 거의 모든 챕터에서 러시아 혹은 소련의 영향과 존재감은 매우 선명하게 느껴질 것이다. 특히 러시아와 국경을 마주하며 크고 작은 역사의 흐름을 함께 해온 동슬라브 파트에서는 거의 모든 이야기에 러시아의 흔적이 있다 해도 과언이 아니다.

자유를 향한 끝없는 투쟁의 땅, 서슬라브

서쪽으로 이동한 서슬라브족은 유럽의 정중앙에 해당하는 널찍한 땅에 자리를 잡았다. 이곳의 보헤미아와 모라비아 땅, 그리고 폴로니아 땅에 정착한 이들은 각기 체코와 슬로바키아, 그리고 폴란드의 기원이 되었다. 서슬라브 국가들은 유럽의 중심부이자 사방이 탁 트인 지역에 자리한 탓에 셀 수 없이 많은 이민족들의 침략과 전쟁, 통치와 점령으로 점철된 비극의 역사를 지녀야 했다. 또한 모든 슬라브 지역 중 가장 서유럽에 가깝다 보니 역사적, 문화적으로 유럽의 지속적인 영향을 받았는데, 이들 대부분이 가톨릭 국가이고 키릴 문자가 아닌 로마 알파벳을 쓴다는 점에서도 이를 확인할 수 있다.

슬라브와 유럽 문화가 뒤섞인 서슬라브 국가들은 세련되면서도 슬라브 특유의 정서를 담은 고유한 방식으로 찬란한 문화예술을 꽃피웠으나, 오랜 세월 서쪽의 유럽 세력(특히 독일)과 동쪽의 슬라브 세력(특히 러시아) 사이에 끼어 이중고를 겪어야 했다. 제1차 세계 대전으로 제국 열강이 몰락한 뒤 독립의 기쁨을 누린 것도 잠시, 곧이어 나치 독일은 국경을 마주하는 체코슬로바키아와 폴란드

크로아티아 자그레브의 가톨릭 성당

를 가장 먼저 침공했다. 심지어 이 시기 폴란드는 나치와 소련군 양
쪽에게 점령당해 막대한 피해를 보기도 했다. 엄청난 희생 끝에 종
전을 맞이했으나 곧 살얼음 같은 냉전 시대의 막이 올랐다. '철의 장
막'에 속했던 체코슬로바키아와 폴란드는 또다시 소련과 공산당 지
배의 엄중한 세월을 견뎌야 했다. 이렇듯 끊임없는 외세의 침공과 점
령 속에서 서슬라브 국가들은 자유와 독립을 향한 투쟁을 치열하게
이어갔고, 나라가 없어지는 상황에서도 민족의 기상과 혼을 담은 예
술 작품을 끊임없이 배출해 냈다. 밟아도 밟아도 결코 죽지 않고 피
어나는 꽃처럼.

종교와 문화의 모자이크, 남슬라브

남쪽으로 이동한 남슬라브족은 발칸반도 여기저기에 흩어져 살게 된다. 넓은 평야 지대를 끼고 있는 동슬라브나 서슬라브 지역과 달리 산악 지대가 많은 발칸의 남슬라브족은 산 너머와 산 아래에 독자적인 부족과 마을을 이루며 옹기종기 모여 살게 되었고, 이로 인해 다른 슬라브 지역보다 복잡한 문화를 갖게 되었다.

여기에 유럽과 아시아의 경계이자 기독교와 이슬람교 문화권이 충돌하는 발칸반도의 지리적 조건이 더해져 남슬라브 지역은 유달리 다채로운 종교와 문화가 혼재하는 특징을 보여 준다. 또 튀르크인이나 그리스인, 알바니아인 등 발칸반도에 살고 있는 다른 민족들과 오랜 세월 피가 섞이면서 단일 슬라브 민족이라고 볼 수 없는 다채로운 인종적 특징을 지니게 되었다.

이러한 다양성은 남슬라브의 문화를 다채롭고 풍요롭게 만드는 요소이기도 하지만, 한편으로는 이 지역에서 끊임없는 분쟁과 피의 역사를 만들어 낸 비극의 원인이기도 하다. 실제로 20세기 발칸은 '유럽의 화약고'라고 불릴 만큼 갈등과 분쟁이 끊이지 않았고, 거기에는 늘 남슬라브족이 연루되어 있었다. 굵직한 사건들만 세어 봐도 제1차 세계 대전, 나치와의 전쟁, 유고슬라비아 내전, 코소보 사태 등이 모두 남슬라브 지역에서 일어났다.

한편 20세기 발칸반도에는 이 지역에 사는 남슬라브족이 모여 만든 '유고슬라비아'라는 나라가 있었다. 남슬라브 6개 국가의 연합으로 이루어진 유고슬라비아는 다양한 국적과 종교를 지닌 슬라브인들이 하나의 국민으로 뭉쳐 살아간 다문화 국가였으나, 길고 참혹했던 내전 끝에 결국 역사의 뒤안길로 사라지고 말았다. 유고슬라비아가 붕괴되는 과정에서 발생한 내전은 어제의 친구이자 이웃이 적이 되어 서로에게 총부리를 겨누는 또 다른 차원의 비극이었다.

보스니아 사라예보의 모스크

이렇듯 외세의 침략과 국경 분쟁, 내전과 종교 갈등 등 끝없는 비극의 역사 속에서도 뜨거운 열정과 낙천성, 그리고 주체할 수 없는 흥을 지닌 남슬라브 민족은 자신들의 삶을 술과 노래, 이야기로 채워 왔다. 어쩌면 너무 많은 피와 눈물을 흘렸기에, 이런 노래와 음악이 없이는 견딜 수 없는 세월이었는지도 모른다. 이곳에서는 세례식과 생일잔치, 결혼식과 장례식 등 일상의 의례에서도 금빛 찬란한 브라스 밴드를 자주 만날 수 있다. 기쁠 때나 슬플 때나 남슬라브인들과 함께해 온 나팔소리에는 묘한 환희와 비애, 그리고 회한이 깃들어 있다. 그것은 '팡파르'라는 세련된 느낌의 표준어보다는 '빵빠레'라는 즉물적 단어에 가까운 무언가를 느끼게 해준다.

슬라브 무곡과 슬라브 서사시

○ 가장 슬라브적인 것을 향하여

스메타나의 <나의 조국>과 차이콥스키의 <슬라브 행진곡>, 드보르자크의 <슬라브 무곡>과 <슬라브 광시곡>, 무하의 <슬라브 서사시>에 이르기까지, 슬라브 예술 중에는 유난히 '슬라브'를 전면에 내세운 작품이 많다. 또 쇼팽의 '마주르카' '폴로네즈'처럼 조국 폴란드의 민속 음악을 하나의 장르로 발전시킨 예술가도 있다. 그뿐만 아니다. 지금도 체코와 폴란드, 그리고 세르비아 등지에서는 카페 슬라비아나 호텔 슬라비아, 혹은 슬라비아 광장 등 슬라브의 이름을 넣은 상점이나 거리, 광장의 이름을 종종 만날 수 있다.

물론 어느 나라나 자신들의 뿌리와 신화를 예술로 형상화하고 여기서 민족의 긍지와 자부심을 찾는 예는 종종 찾아볼 수 있지만, 이렇게 대놓고 이름과 제목에서부터 자기 민족을 내세우는 경우는 흔치 않다. 사실 이들 슬라브 민족이 꾸준히, 그리고 치열하게 '슬라브적인' 무언가를 찾아 형상화하고, 또 이를 드러내고자 한 것은 역설적으로 그들이 너무나 오랫동안 다른 민족의 지배를 받았기 때문이다.

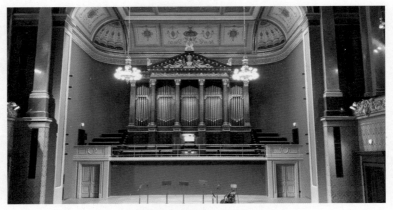
프라하의 루돌피눔 드보르자크 홀

동슬라브, 서슬라브, 남슬라브 등 각기 지역에 따라 조금씩 다르긴 하지만 슬라브 국가 대부분은 외세의 침입과 침략으로 점철된 역사를 지니고 있다. 특히 서슬라브 지역에 속하는 체코와 폴란드는 몇 세기에 걸쳐 타민족에 의해 지배당한 슬픈 역사를 갖고 있는데, 바로 이러한 조건이 그들로 하여금 슬라브 민족의 뿌리를 잊지 않으려는 의지를 강화하고, 슬라브족으로서의 자부심과 긍지를 담은 예술 작품을 꾸준히 만들어 내게 한 것이다.

선율에 담은 슬라브의 정서

프라하 시내를 관통하며 도도히 흐르는 블타바강 북쪽에는 강변을 바라보고 서 있는 웅장하고 고풍스러운 건물 하나가 눈에 띈다. 세계적인 명연주단체 체코 필하모닉 오케스트라의 주 무대인 클래식 전문 공연장 루돌피눔이다. 드보르자크 홀과 수크 홀 등 체코를 대표하는 음악가의 이름을 붙인(그리고 너무나 아름다운!) 홀로 이루어진 이곳은 프라하 시민 회관의 스메타나 홀과 함께 체코 최

고의 음악 축제 '프라하의 봄'이 펼쳐지는 주요 무대이기도 하다.

제2차 세계 대전의 종전과 함께 체코 필하모닉의 50회 생일을 기념해 시작된 '프라하의 봄' 페스티벌은 반세기가 넘는 동안 중부 유럽을 대표하는 음악 축제로 자리 잡으면서 수많은 음악의 거장들을 소개해 왔다. 이 축제는 매년 5월 12일, 스메타나의 기일에 맞춰 스메타나 홀에서 시작되며, 언제나 그의 대표작인 <나의 조국>으로 막을 올리는 것으로도 유명하다. 세계적인 축제의 개막식에서 매번 <나의 조국>이라는 민족적인 색채가 강한 곡을 연주하는 것 또한 이들의 역사와 관련이 있다.

체코와 슬로바키아는 오랫동안 각기 오스트리아와 헝가리 제국의 지배를 받다가 제1차 세계 대전 이후 비로소 독립하여 체코슬로바키아 공화국을 선포했다. 게르만족과 마자르족의 오랜 통치를 거치며 체코와 슬로바키아에서는 슬라브족의 정체성과 민족의 뿌리에 대한 열망이 더욱 강하게 타올랐고, 예술에도 고스란히 반영되었다. 이것이 음악에서는 드보르자크, 스메타나 등 민족주의 음악가들이 선도한 이른바 국민악파 음악으로 발전했다. 국민악파 음악은 기존의 음악계를 지배하던 독일, 오스트리아의 기악과 이탈리아 오페라의 주도적인 영향에서 벗어나 각 민족과 나라의 민요, 춤곡, 전설 등을 그들 고유의 리듬과 멜로디로 형상화한 하나의 경향인데, 그 대표작으로 손꼽히는 것이 바로 스메타나의 <나의 조국>이다. 6개의 교향시로 되어있는 <나의 조국>은 과거 보헤미아 왕국의 영광과 쇠퇴 등 민족 전설을 그리는가 하면 프라하를 관통하는 블타바강을 주제로 도도히 흐르는 조국의 역사를 아름다운 선율로 형상화했다.

또 한 명의 체코 출신 작곡가인 드보르자크의 <슬라브 무곡> 역시 슬라브적인 특징을 선명하게 보여 주는 음악이다. 드보르자크

는 보헤미아 지방에서 전해 내려오는 민속춤의 정취를 힘차고 아름다운 선율과 생동감 넘치는 리듬에 담아 첫 번째 <슬라브 무곡> 작품집을 냈고 큰 성공을 거두었다. 당시 여전히 외세의 지배하에 있던 체코 국민은 드보르자크의 음악에서 조국의 정서를 느끼며 많은 위안을 받았다고 한다. 첫 작품집의 성공 이후 그는 두 번째 <슬라브 무곡> 작품집을 발표했고 이 역시 뜨거운 환영을 받았다. 첫 작품집이 보헤미아, 즉 체코 지방의 춤곡을 중점적으로 그렸다면, 두 번째 작품집에서는 세르비아와 폴란드의 민속춤 등 대상을 슬라브 전역으로 확대해 더 풍부한 선율과 리듬을 선보였다. 드보르자크는 또한 3개의 <슬라브 광시곡>을 따로 작곡하기도 했는데, 이처럼 슬라브적인 주제에 매진하며 주옥같은 작품을 써낸 시기를 '슬라브 시기'라 부르기도 한다.

그림으로 완성한 슬라브 신화

드보르자크와 스메타나가 음악으로 슬라브의 선율과 정서를 담아냈다면, 체코가 자랑하는 화가 알폰스 무하는 거대한 20장의 화폭에 슬라브 민족의 신화와 전설을 장엄한 서사시로 펼쳐 보였다. 프랑스와 미국에서 포스터 디자인, 광고지, 장식 등으로 엄청난 성공을 얻은 무하는 부와 명예 모두를 누렸지만, 언제나 자신의 조국 체코에 대한 그리움과 나라 잃은 민족의 슬픔을 느끼고 있었다. 그는 평생의 염원으로 슬라브 민족을 주제로 한 대작을 꿈꾸었고, 여기에 인생의 마지막 20년을 쏟아부었다.

조국 체코의 이야기만이 아니라 슬라브 전체를 관통하는 역사와 정신을 담아내고자 했던 무하는 이를 위해 러시아와 폴란드, 발칸반도 등 슬라브 지역 곳곳을 여행하며 그곳의 풍경과 사람들을 기록했다. 또 작품을 위해 슬라브 민족의 역사, 전설, 민속, 종교, 복

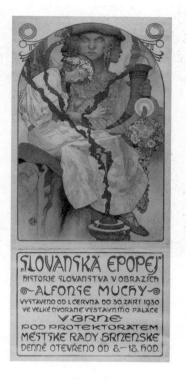

무하의 <슬라브 서사시> 전시회 포스터, 1928.

장, 건축물 등을 광범위하고도 깊게 연구했다. 이렇게 오랜 기간, 한 화가의 모든 것을 바쳐서 완성한 <슬라브 서사시>는 그 자체로 슬 라브 예술사에 한 획을 긋는 위대한 작품으로 평가받는다.

주변으로부터 끊임없이 위협받는 슬라브족의 고통, 키릴 문자와 정교라는 슬라브 공통의 문화적 유산, 서로 단결하는 슬라브족의 형제애, 암흑의 세월을 뚫고 찬란한 축복 속에 나아가는 슬라브의 희망 등 <슬라브 서사시>를 이루는 20장의 그림은 한 폭 한 폭이 거대한 역사책과도 같다. 각각의 그림은 독립적인 주제를 담고 있지

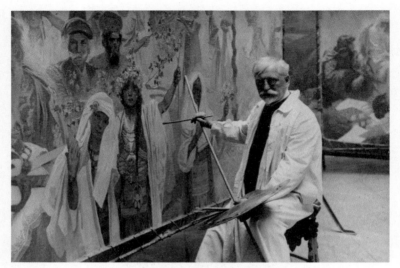

<슬라브 서사시>를 그리는 알폰스 무하

만, 그것들이 죽 이어지면서 웅혼한 슬라브 세계의 뿌리와 정신, 전설이 하나의 표상으로 완성되는 강렬한 체험을 선사하는 작품이다. 작품 전체의 저변에 흐르는 것은 슬라브족에 대한 무하의 열렬한 애정과 자긍심이다. 조국 체코를 넘어 슬라브족 전체의 이야기를 한데 펼쳐 내면서 그는 당시 유럽을 장악하고 있던 범게르만주의의 힘과 무력에 대항하는 범슬라브의 정신과 단결을 강조하고자 했던 것이다.

<슬라브 서사시>가 담고 있는 이러한 주제와 메시지는 게르만족의 우월함을 홍보 중이던 나치의 심기에 거슬렸고, 나치는 슬라브주의자 무하를 블랙리스트에 올린 뒤 프라하를 점령하자마자 체포했다. 비록 곧 풀려나기는 했으나 늙고 쇠약해진 몸으로 심문을 당한 무하는 얼마 안 되어 세상을 떠났다. 하지만 그가 프라하시를 통해 체코 민족에게 기증한 <슬라브 서사시>는 이후로도 나치의 통치와 공산주의 지배를 거치는 동안 그들에게 보이지 않는 힘이 되어

주었다. 이처럼 오랜 세월 외세의 지배로 민족성을 억압받으면서 슬라브인들은 가장 '슬라브적인 것'을 찾아 자신들의 긍지와 자긍심을 회복하려 했고, 이는 그들이 남긴 예술 작품 속에서 여전히 단단하게 빛나며 그들의 정체성을 확인시켜 주고 있다.

동 슬 라 브。

동슬라브는 러시아, 우크라이나, 벨라루스를 포함한다. 이들 세 나라는
인종적으로나 언어적으로 매우 가깝지만, 이 때문에 늘 러시아와 '하나로
묶여서' 크고 작은 갈등이 일어나기도 했다. 이 책에서는 동슬라브의 종
주국 러시아를 분량상 언급하지 않았으나, 거의 모든 동슬라브 이야기에
서 러시아의 존재감은 매우 선명하게 느껴진다.

하필이면 러시아 옆이라

East (a)

(c)

(b)

(c)

(c)

(a) 우크라이나
(b) 벨라루스
(c) 러시아

EAST SLAV.

동 슬 라 브 °

가장 비옥한 땅에서 굶어 죽은 사람들

○ **우크라이나 홀로도모르**

빨강, 파랑, 하양이 들어간 삼색기를 주로 사용하는 여러 슬라브 국가와 달리, 우크라이나의 국기는 파랑과 노랑 단 두 가지 색깔로 이루어져 있다. 이것이 무엇을 상징하는지는 우크라이나의 광활한 평원에 가 보면 즉각적으로 깨닫게 된다. 새파란 하늘 아래 끝없이 펼쳐진 황금빛 밀밭을 상징하는 국기처럼, 우크라이나는 오래전부터 '소련의 곡물창고' '유럽의 빵바구니'로 불리던 대표적 곡창 지대다. 우크라이나의 풍요로움은 이 나라를 대표하는 수식어 중 하나인 '비옥한 흑토' 덕분이라 할 수 있는데, 유기물이 풍부하게 함유된 이곳의 검은 흙은 농사를 짓기에 최적의 조건이었고 그리하여 예로부터 유럽 최대의 농산지로 손꼽혀 왔다.

그런데 1930년대 초, 가장 비옥한 땅으로 손꼽히는 이 지역에서 수백만의 사람들이 굶어 죽는 사건이 일어났다. '홀로도모르'라 불리는 우크라이나 대기근이다. 아니 대체 어떤 천재지변이 있었길래 이처럼 비옥한 땅에서 사람들이 굶어 죽었는가 싶지만, 실상은 그보다 더 끔찍하고 잔인했다. 홀로도모르는 가뭄이나 홍수, 병충해 등

우크라이나의 광활한 평원과 푸른 하늘

자연재해로 인한 게 아니라 다분히 악의적인 정책과 의도적인 방관으로 일어난 인재(人災)였던 것이다.

한 기자가 목격한 지옥의 풍경

실존 인물을 바탕으로 한 영화 <미스터 존스>의 주인공 가레스 존스는 투철한 기자 정신을 지닌 저널리스트다. 모두가 쉬쉬하는 대기근의 실태를 취재하기 위해 그는 몰래 기차를 갈아타고 우크라이나 시골로 향하는데, 가방에서 주섬주섬 빵조각을 꺼내는 순간 모두의 시선을 한 몸에 받게 된다. 그 간절한 눈빛에 압도된 존스는 결국 옆 사람에게 빵조각을 건네고, 사람들은 마치 구세주의 성체를 둘러싸듯 빵조각을 둘러싼 채 부스러기를 받아먹는다.

이미 비참한 장면이지만, 이는 시작에 불과했다. 기차에서 내린 존스가 목격한 것은 그 흔한 말이나 소 한 마리 볼 수 없는 적막한

마을과 영양실조로 뼈가 뒤틀린 사람들이 웅얼대는 "빵이 없어요." 란 말뿐이었다. 더 깊이 들어가자 더한 지옥도가 펼쳐졌다. 농장이나 길바닥에 아무렇게나 놓인 시체, 미라처럼 침대에 누워 죽음을 기다리는 부부, 죽은 형제의 허벅지살로 국을 끓여 먹는 아이들 등 극도의 기아가 만들어 낸 참담한 광경이 끝도 없이 이어졌다.

정말 이상한 것은 한쪽에서 이렇게 사람들이 죽어 가고 있는데도, 다른 한쪽에서는 트럭 가득 곡물 자루를 실은 채 끊임없이 어딘가로 보내고 있는 것이다. 이 곡식을 대체 어디로 보내는 거냐는 존스의 질문에 자루를 나르던 사람들 중 누구도 대답하지 않는다. 하지만 절망과 분노로 가득 찬 그들의 눈빛은 '정말 몰라서 묻는 거냐'라고 말없이 질책하는 듯하다. 결국, 비밀경찰에게 발각된 존스는 영국에 강제 송환 당하지만, 이후 몇몇 일간지를 통해 자신이 직접 목격한 우크라이나 대기근의 참상과 그 원인을 분석한 기사를 싣는다.

누가 이들을 이렇게 만들었는가

사실 1930년만 해도 우크라이나 들판은 여느 때처럼 황금빛 곡물로 넘실거렸다. 우크라이나 전역이 풍족하게 먹고도 남을 양이었다. 하지만 이즈음부터 소련 정부는 엄청난 양의 곡물을 징발해 농민에게 큰 부담을 주었다. 여기에 다음 해 극심한 가뭄이 겹쳐 수확량마저 급격하게 줄어들었다. 수백만 명이 숨진 우크라이나 대기근의 서막이었다. 가뭄도 큰 원인이었지만, 무엇보다 이 지역을 처참한 기아의 현장으로 몰고 간 것은 당시 소련 정부의 무시무시한 곡물 징발이었다. 그리고 이는 단순한 식량 정책이 아니라 스탈린의 명령을 따르지 않는 이 지역 농민들을 엄중히 벌하겠다는 본보기적 성격이 강했다.

우크라이나의 비옥한 땅에서 나오는 농산물을 대량 수출해 그 돈으로 공장을 짓고자 했던 스탈린은 소비에트 전역의 농업을 집단화시키고, 모든 땅과 생산물을 국가가 관리하겠다고 선언했다. 하지만 대대로 대물려 온 땅에서 농사지으며 평화롭게 살아온 우크라이나 농민은 땅에 대한 애착이 유난히 강해서, 강압적인 정부 정책에 단호히 맞섰다. 어느 정도의 반발을 예상했던 스탈린은 기다렸다는 듯이 저항하는 농민들에게 '인민의 적'이란 낙인을 찍고 강제 수용소로 보내 버렸다. 사회주의의 발전과 조국의 미래를 가로막는 해충이라는 비난이 신문 1면을 장식했고, 끌려간 이들의 집과 재산은 당에서 모두 몰수해 갔다.

문제는 이런 와중에서도 농민들의 저항이 끊이지 않았다는 사실이다. 특히 우크라이나 지역의 저항이 거셌는데, 대대로 이 지역은 자유를 위해 목숨을 건 투사들을 많이 배출한 곳이었고, 주민들 역시 이에 대한 강한 자부심을 지니고 있었다. 그들은 정부가 수탈해 가기 전에 스스로 곡물 창고를 불태우고 소와 말을 도살하면서까지 정부에 강경히 맞섰다. 스탈린은 화가 머리끝까지 치밀었다. 소련의 전 지역에 본보기를 삼기 위해서라도 우크라이나를 가만둘 수 없다고 생각한 그는 무자비한 징벌을 시작했다.

특별히 파견된 당의 군대가 모든 농가와 창고를 샅샅이 뒤지면서 마지막 남은 곡식 한 알까지 싹싹 긁어서 갔고, 심지어는 다음 해를 위해 남겨 둔 곡물 종자와 씨암탉마저 빼앗아 갔다. 애써 수확한 작물은 물론, 최후의 종자와 씨감자까지 탈탈 털린 사람들은 기댈 데가 없었다. 전쟁보다 더한 기아와 죽음이 마을을 뒤덮었다. 사람들은 눈에 보이고 손에 잡히는 것은 무엇이건 입에 집어 넣었다. 나무껍질을 끓여 먹고, 벽지를 뜯어 먹고, 흙을 파먹으며 배고픔을 달랬다. 매일같이 사람들이 쓰러지고 죽어 가는데도 당은 징발을

동슬라브 문명의 발원지 키이우

이어 갔고, 한 알이라도 곡물에 손대는 사람은 그 자리에서 처형했다.

어느덧 해가 바뀌었지만, 스탈린의 가혹한 정책은 누그러들지 않았다. 우크라이나는 소련 내 어느 지역으로도 이사를 가거나 고향을 떠날 수 없었다. 당연히 다른 지방에서의 접근도 불가능했다. 물리적으로나 정신적으로나 완전히 고립된 채, 우크라이나는 죽음의 땅으로 변해 갔다. 그렇게 1932년부터 1933년까지 수백만 명의 사람들이 기아와 영양실조로 목숨을 잃었다. 전쟁과 내전 시기에도 이렇게 많은 사람이 한꺼번에 죽지는 않았다. 유럽을 통틀어 가장 비옥하고 풍요로운 땅에서 수백만 명이 굶어 죽은 이 아이러니한 비극은 우크라이나 국민들에게 무엇으로도 씻을 수 없는 상처와 아픔을 남겼다.

모두가 모른 척한 비극

사실 소련 정부에게 우크라이나는 눈에 거슬리지만 결코 포기할 수 없는 나라였다. 15개 소련 연방 중 러시아 다음으로 거대한 영토와 인구, 무엇보다 비옥한 흑토에서 나오는 풍부한 농산물은 소련의 국력과 경제력을 지탱하는 데 없어서는 안 될 요소들이었다. 그러나 한편으로 우크라이나는 역사적으로 늘 고분고분하지 않은 골칫덩어리였다. 고대 슬라브 문명의 발상지로서 자긍심이 높고, 자급이 가능한 경제 구조로 정부 의존도가 낮은 우크라이나는 소련 연방이 요구하는 무조건적인 충성과 단결에 복종하지 않았다. 또 중세 때부터 이 지역은 농민 반란의 진원지이자 자유로운 유목민인 카자크의 터전이었고, 내전 때는 적군에 대항해 싸운 백군의 요충지이기도 했다. 여러모로 소련 정부에게는 눈엣가시 같은 곳이 아닐 수 없었고, 그래서 스탈린이 홀로도모르를 통해 우크라이나의 힘을 꺾고 기를 죽이려 했다는 주장도 있다. 실제로 많은 학자와 역사가들이 홀로도모르를 단순히 농업 집단화 과정에서 일어난 반발에 대한 보복일 뿐만 아니라, 소비에트 연방 제2의 국가인 우크라이나에 대한 중앙 정부의 통제를 강화하기 위한 의도적인 학살이라 주장하고 있다.

한편 우크라이나 홀로도모르와 관련해 많은 이들이 지적하는 것 중 하나가 당시 서방의 태도다. 기본적으로 소련 정부가 쉬쉬하며 감춘 건 사실이나, 소련 내에서 일어나는 어떤 사소한 변화에도 민감하게 반응하고 움직여 온 서방이 이 거대한 땅에서 일어나는 대규모 기근에 대해 모를 리 없었다. 하지만 당시 서방 세계 역시 대공황으로 혼돈과 불안을 겪고 있던 터라 남의 비극에 눈 돌릴 틈이 없었다. 게다가 미국과 소련이 미묘하게 힘의 균형을 맞춰 가는 시기다 보니 서로 조심스레 눈치를 볼 수밖에 없었고, 그렇게 모두가 애

홀로도모르 추모비

써 모른 척하며 우크라이나의 비극을 방치하는 결과가 만들어진 것이다.

<미스터 존스>와 『동물농장』

이런 살얼음 같은 시대에 용기 있게 우크라이나 대기근의 진상을 알리고자 한 기자가 있었다. 영국 웨일즈 출신의 가레스 존스다. 아그네츠카 홀란드 감독의 영화 <미스터 존스>는 바로 그의 활약을 다룬 작품이다. 그런데 이 영화는 특이하게도 처음과 마지막에 미지의 인물이 등장해 이야기를 열고 닫는다. 화면을 등지고 앉아 타자기를 치고 있는 이 인물이 누구인지는 마지막에 가서야 밝혀지지만, 그의 첫 내레이션을 듣는 순간 그가 곧 『동물농장』의 작가 조지 오웰임을 눈치챌 수 있다.

"그날 밤 농장의 존스 씨는 닭장 문을 닫았으나……." 영화는 자신의 1945년작 『동물농장』을 집필하면서 첫 문장을 읽는 오웰의

내레이션으로 시작한다. 첫 장면을 통해 감독은 제목 <미스터 존스>에 담긴 이중적 의미를 드러낸다. 『동물농장』 속 인물인 존스씨(미스터 존스)를 첫 내레이션에 언급함으로써 앞으로 '동물농장' 이야기가 현실에서 펼쳐질 것을 예고하는 한편, 유일하게 홀로도모르의 진실을 밝힌 기자 가레스 '존스'의 이름 또한 기억하고자 하는 것이다.

1932년 우크라이나 잠입 취재를 통해 대기근의 참상을 직접 목격한 존스는 어렵게 기회를 얻어 이를 기사화하는 데 성공하지만, 소련은 물론 서방 언론에 의해서도 무참히 묵살되고 만다. 특히 당시 『뉴욕 타임스』의 모스크바 특파원이자 가장 영향력 있는 서구 언론인이었던 월터 듀란티는 존스의 기사는 사실이 아니며 상상력으로 쓴 과장이라고 일축했다. (이로 인해 훗날 듀란티의 퓰리처상 수상을 박탈해야 한다는 의견도 일었으나, 아무 일도 일어나지 않았다.) 몇 년 뒤 존스는 중국 내몽고에서 취재하던 중 강도단에게 살해당했는데, 여러 정황상 그의 죽음에 소련 비밀경찰이 개입되었다는 의혹이 끊이지 않고 있다.

누가 돼지이고 누가 인간인가

영화 <미스터 존스>는 오웰이 자신의 소설 『동물농장』의 마지막 문장을 마무리하며 읽는 것으로 끝을 맺는다. "창밖의 동물들은 돼지와 인간을 번갈아 쳐다보았다. 그러나 이미 어느 쪽이 인간이고 돼지인지 분간할 수 없었다." 영화는 의도적으로 이 장면에서 미국과 소련이 경제 협력을 위한 회동을 성공적으로 마치고 화려한 파티를 즐기는 모습을 겹쳐 놓았다.

오웰의 『동물농장』은 동물들의 반란과 이후 모습을 통해 혁명 이후 소련 사회를 우화적으로 그린 작품이다. 극 중 계급 투쟁의 적

이었던 돼지와 인간은 마지막에 아군과 적의 구분 없이 어우러져 지도층만의 파티를 즐긴다. 홀란드 감독은 영화의 마지막 장면을 통해, 존스가 목숨 걸고 보도한 기사를 묵살한 채 경제 협력을 자축 중인 소련 정부와 서구 사회 모두 『동물농장』의 돼지와 다를 바 없음을 은유적으로 비판하고 있는 것이다.

실제로 오웰이 『동물농장』을 쓸 때 우크라이나 대기근을 염두에 두었다는 증거는 없다. 영화에서는 오웰이 존스 기자와 직접 만나고, 그의 이야기로부터 영감을 받는 장면이 나오지만 이는 감독의 해석과 상상력이 들어간 설정이다. 하지만 생전에 오웰은 우크라이나 대기근에 대해 "검은 진실을 말잔치로 하얗게 칠해 버린 대표적인 예"라 언급한 적이 있으며, 우크라이나판 『동물농장』을 위한 특별 서문을 따로 씀으로써 자신이 우크라이나의 비극을 잊지 않고 있음을 은연중에 확인시킨 바 있다.

우크라이나 홀로도모르는 스탈린이 죽은 뒤에도 제대로 규명되지 않다가 1991년 소련이 해체된 후에야 비로소 공론화되기 시작했다. 우크라이나 정부는 홀로도모르 희생자들을 추모하는 국가 기념일을 제정하고, 이를 '제노사이드'(민족대학살)로 규정할 것을 유엔(UN)에 요청하는 등 다방면으로 노력하고 있다. 하지만 아직까지 국제기구를 통한 공식적인 인정은 받지 못한 상태다. 이처럼 실제 현실에서 진실은 여전히 제대로 알려지지 못하고 있으나, 조지 오웰의 이야기와 아그네츠카 홀란드의 영화는 전 세계 수많은 이에게 비판적인 문제의식을 던지고 각성을 촉구한다. 그런 면에서 새삼 이야기의 힘과 생명력, 그리고 '잊어서는 안 될 것들'을 기억하는 사람들의 의미에 대해 다시 한번 생각해 보게 된다.

체르노빌 다크 투어와 스토커

○ 폐허의 땅을 찾는 사람들

대부분의 재난 영화 도입부는 이렇게 시작된다. 따사로운 햇살, 아이들이 뛰어노는 소리와 자전거 소리를 배경으로 빵과 식료품 바구니를 든 사람들이 반갑게 인사를 하며 오간다. 나른하기까지 한 일상의 여유가 화면을 가득 채운 바로 그때, 어디선가 굉음이 터지고 단말마의 비명이 들리면서 일순간 평화가 깨진다. 그 신호탄은 때로 폭탄이나 탱크의 육중한 굉음일 수도 있고, 거대 괴물일 수도 있고, 한순간에 밀어닥친 해일이나 화산폭발, 지진 같은 자연재해일 수도 있다. 그게 뭐든 간에 한 가지 공통점은 그렇게 일상의 평화가 깨지는 순간, 그곳의 사람들 모두 재앙이 일어났음을 즉각 깨닫게 된다는 점이다.

그러나 20세기 인류 최악의 재난이라 할 수 있는 체르노빌 원전 사고는 이러한 일반적인 재난과는 무언가 달랐다. 무엇보다 여기에는 일상의 평화가 깨지고, 엄청난 재앙이 시작되었음을 알리는 어떤 신호도 없었다. 방사능은 볼 수도 없고 들리지도 않고 냄새도 나지 않는다. 측정기를 켜야만 비로소 존재를 확인할 수 있는 무엇이다.

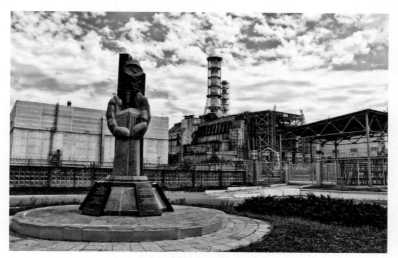

체르노빌 원전 사고 현장

바로 이 소리도 색깔도 냄새도 없는, 보이지 않는 무언가가 아주 오랜 시간에 걸쳐 수십, 수백만의 생명을 앗아 가고 도시를 망가뜨리고 자연을 파괴했다.

그날 밤, 체르노빌에서는

1986년 4월 26일, 당시 소비에트 연방에 속해 있던 우크라이나의 북부 체르노빌 원자력 발전소 4호기에서 대규모 폭발이 일어났다. 거대한 원자로 지붕이 날아가면서 엄청난 양의 방사성 물질이 공중에 흩뿌려졌고, 사람들은 원인을 모른 채 죽어 갔으며, 도시와 자연은 오염물질로 가득 찼다. 사고 당시 바람이 북쪽으로 불면서 체르노빌 남쪽인 우크라이나 지역보다 북쪽 벨라루스에 더 막대한 피해를 주었다. 예로부터 농업 중심 국가로 원전 보유국도 아닌 벨라루스는 초토화되었고, 이 사고로 500개에 달하는 마을을 잃었다.

체르노빌은 원자력의 가공할 위험성을 전 세계에 알린 첫 번째 사고였다. 지금껏 한 번도 겪어 보지 못한 재앙 앞에서 사람들은 어떻게 대처해야 할지 몰라 우왕좌왕했고, 방사능의 치명적 위험을 깨닫기까지 너무 오랜 시간이 걸렸다. 사실 아직도 체르노빌 사고로 인한 피해는 공식 집계가 어렵다. 방사능은 형체가 없는 데다 그 후유증이 수년, 수십 년에 걸쳐 나타나다 보니 정확한 피해 규모를 측정할 수 없다는 게 이 사고의 더 큰 비극이었다.

"죽음은 전에 보지 못했던 모습을 하고 나타났다. 보이지도 않고, 만질 수도 없고, 냄새도 나지 않았다. 물, 흙, 꽃, 나무에 대한 사람들의 두려움은 말로 표현할 수 없었다. 그때까지 익숙했던 색깔, 모양, 냄새가 나를 죽일 수도 있게 되었다. 땅에서 뽑힌 풀이, 낚아 올린 물고기가, 사과 한 알이……. 친절했던 우리 주변 세상에 두려움이 스며들었다. 낯익은, 그러나 낯선 세계였다." (스베틀라나 알렉시예비치 저/김은혜 역, 『체르노빌의 목소리』 중)

체르노빌 사고에 대한 소련 지도부의 대처는 안일하고 무책임했다. 당국은 사건 발생 후 닷새가 지나서야 사고 경위를 발표했고, 그나마도 대부분 정보를 의도적으로 은폐했다. 이로 인해 소련 정부는 연방 내외적으로 엄청난 비난과 비판을 받았다. 이들의 대응과 사고 처리는 소비에트 체제가 얼마나 경직되고 부패하였는지를 여실히 드러냈고, 소련 인민들조차 당에 대한 믿음을 잃게 만들었다. 결국 체르노빌 원전 사고는 아프가니스탄 전쟁과 함께 소련의 붕괴를 부추긴 가장 큰 원인으로 손꼽힌다.

셋째 천사가 나팔을 부니

체르노빌 원전 사고와 그 여파는 전 세계를 경악시켰다. 이전의 그 어떤 재난이나 재해와도 다른 성질의 비극이었다. 방사능은 상상할 수 없는 규모와 방식으로 살아 있는 모든 생명을 파괴했다. 어떻게 이런 일이 일어날 수 있는가. 수많은 언론과 학자들이 그날 밤 원전에서 무슨 일이 일어났고, 누구에게 책임이 있는지 꼼꼼히 추적하고 증거를 제시했지만 그것만으로는 부족했다.

이 보이지 않는 괴물이 인간을 포함해 얼마나 많은 동식물, 자연환경을 한순간에 파멸시킬 수 있는지를 깨닫게 된 사람들은 이 재난에서 묵시록적인 의미를 찾아내기도 했다. 사고 25주년을 기념해 체르노빌 중심부에 설립된 '쑥의 별' 공원은 이런 묵시록적 의미를 기념비와 조형물로 형상화한 공간이다. '쑥의 별'이란 이름은 성경의 「요한계시록」에서 따왔다.

"셋째 천사가 나팔을 부니 횃불같이 타는 큰 별이 하늘에서 떨어져 강들의 삼 분의 일과 여러 물 샘에 떨어지니, 이 별 이름은 쓴 쑥이라. 물의 삼 분의 일이 쓴 쑥이 되매 그 물이 쓴 물이 되므로 많은 사람이 죽더라."
(신약 성경 「요한계시록」 8장 10~11절)

「요한계시록」에는 세 번째 천사가 나팔을 불면 '쑥'이라는 이름의 별이 하늘에서 떨어져 물이 오염되고 많은 사람들이 죽는다는 구절이 나오는데, 사람들은 '체르노빌'이라는 지명이 우크라이나어로 '검은 잎사귀'(쑥)를 가리키는 것에 착안해 이 재앙이 묵시록적 예언의 실현이 아닐까 생각하기도 했다. '쑥의 별' 공원 입구에는 '제3의 천사'란 이름의 거대한 철골 조각이 방문객을 맞이한다. 커다란 날개를 활짝 펼친 채 양손으로 나팔을 불고 있는 이 조각상은

묵시록에 나오는 멸망의 나팔을 부는 것 같기도 하고, 이곳에서 희생당한 모든 이들을 위한 진혼곡을 연주하는 것 같기도 하다.

이름 없는 영웅들의 이야기

한편 35년도 넘은 이 사건이 새롭게 사람들의 관심을 불러일으킨 데는 HBO 방송국에서 만든 드라마 <체르노빌>의 영향을 빼놓을 수 없다. 어둡고 암울한 이야기임에도 이 시리즈는 엄청난 인기를 끌며 체르노빌에 대한 관심을 급등시켰고, 우리나라에도 소개되어 수많은 마니아층을 만들어 낸 바 있다. 드라마 <체르노빌>의 가장 큰 장점은 꼼꼼한 고증과 기록을 바탕으로 이 사상 초유의 재앙을 매우 사실적이고 치밀하게 묘사하고 있다는 점이다. 특히 사건 당일과 이후의 상황을 시간대별로 생동감 있게 그리고 있어 사고를 이해하는 데 큰 도움을 준다.

드라마의 초반부는 갑작스러운 원전 폭발 후 갈피를 못 잡고 허둥대는 사람들과 당시 그들이 얼마나 방사능에 무지했는지를 중점적으로 그리고 있다. 불꽃이 터지고 연기가 솟아오르는 원자로를 구경하겠다며 밖으로 나간 마을 사람들이 대표적이다. 훗날 '죽음의 다리'라 불리게 된 다리 위에서, 눈처럼 흩날리는 방사능 분진을 아름답다며 감상하던 그들 중 살아남은 사람은 아무도 없었다. 후반부는 소련 당국의 안일한 대처와 부조리한 수습에 방점을 찍고 있다. 이 과정에서 부패한 관료들과 위계적이고 폐쇄적인 당의 민낯이 드러난다. 사건이 터진 후에도 재빨리 대처에 나서기보다는 쓸데없는 회의만 거듭하는 모습은 체르노빌이 왜 소련의 붕괴를 재촉했는지 충분히 이해할 수 있게 만든다.

하지만 무엇보다 이 드라마에서 가장 감동적인 부분은 사고 현장에서 죽어 간 이름 없는 영웅과 희생자들의 이야기다. 먼저 순직

폐허가 된 프리피야트의 건물

한 소방관들. 폭발 직후 화재 진압을 위해 현장에 투입된 그들은 가장 먼저 방사능에 노출되었고 가장 먼저 죽었다. 필사적으로 다른 원자로의 폭발을 막은 연구원들과 오염수가 퍼지는 걸 막기 위해 원자로의 수문을 연 잠수부들, 끝도 없이 실려 오는 환자들을 어떻게든 살리려 애쓴 의료진들의 활약이 이어진다. 당시 원자로 위쪽에 쌓인 폐기물은 워낙 방사능 수치가 높아 달 탐사 로봇마저 망가질 정도였다. 그러나 이를 치우지 못했을 때의 피해는 상상조차 할 수 없었다. 결국 군인들이 투입되어 한 사람당 2분씩 삽으로 퍼서 버리고, 다시 교대하며 폐기물을 날랐다. 이들은 살아 있는 로봇이란 의미에서 '바이오 로봇'이라 불렸다.

체르노빌에서는 문제 하나를 해결할 때마다 목숨 몇 개가 필요한지를 결정해야 했다. 너무 위험한 일이었기에 명령은 곧 사형 선고와 다를 바 없었다. 그러나 이런 상황에서도 끊임없이 자원자들

이 나타났고, 자신의 목숨과 맞바꾸면서 임무를 수행했다. 그날, 그곳에서 이름 없이 사라져 간 소방관과 구조대원, 광부와 군인들…… 이들이 없었다면 몇 배는 더 끔찍한 지옥이 펼쳐졌을 것이다. 이들이야말로 진정한 체르노빌의 영웅이자 전설이다. 이 드라마는 바로 그런 인물들을 화면 위에 되살렸다는 점에서 의미 있는 작품이다.

체르노빌을 찾는 사람들

2011년 우크라이나 정부는 체르노빌 25주년을 맞아 출입 금지 지역을 외부에 개방하겠다고 발표했다. 처음에는 전문가들을 대상으로 한 사고 현장 견학만 허용했으나 곧 일반인들에게도 문을 열었다. 이후 체르노빌은 우크라이나 제일의 명소로 급부상했고, 매년 전 세계에서 수많은 관광객이 이곳을 방문한다. 현재 이곳을 찾는 사람은 크게 두 부류인데, 하나는 전문 가이드를 동반한 관광객들이고, 다른 하나는 비공식적으로 이곳을 탐험하는 스토커들이다.

이 중 관광객은 우크라이나 정부의 허가를 받은 합법적인 방문자들이다. '체르노빌 관광'이란 말 자체가 어딘지 모르게 어색하게 들리지만, 세상에는 이른바 '다크 투어'라 불리는 여행 상품들이 있다. 히로시마나 731부대, 아우슈비츠 수용소나 뉴욕의 그라운드 제로 같은 비극의 현장을 찾아 쓰라린 역사의 흔적을 마주하고, 사라진 희생자들을 추모하고 기억하는 여행이다. 최근 드라마 <체르노빌>과 원전을 배경으로 하는 롤플레잉 게임이 인기를 얻으면서, 이곳을 찾는 관광객이 급속하게 늘었다고 한다. 전문가의 안내에 따라 진행되는 가이드 투어는 엄격한 규칙하에 이루어진다. 방진 마스크를 반드시 써야 하고, 틈틈이 방사능 계측기로 수치를 확인하면서 정해진 루트만 방문하게 되어 있다.

원전과 가장 가까운 도시인 프리피야트는 체르노빌 관광에서

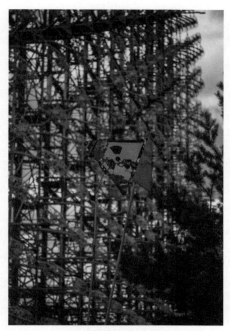

두가 레이더 앞의 방사능 표지

빼놓을 수 없는 명소이자 세계 폐허 애호가들의 성지로 알려져 있다. 한때 '장미의 도시'라 불렸던 이 평화로운 마을은 체르노빌 원전 사고의 가장 직접적인 피해를 입으면서 '20세기의 폼페이'라는 또 다른 이름을 갖게 되었다. 프리피야트의 모든 풍경은 1986년 4월의 모습 그대로 멈췄다. 잘 정비된 아파트와 학교, 문화궁전과 쇼핑센터는 처참한 폐허로 변했으며, 축제를 앞두고 개장을 준비 중이던 놀이공원 관람차는 그때 모습 그대로 녹슨 철골을 드러내고 있다.

　도시를 비우라는 명령이 내려진 지 두 시간 만에 프리피야트는 아무런 인적도 찾아 볼 수 없는 유령 도시가 되었다. 사태의 심각성을 몰랐던 주민들은 나들이하듯 가벼운 옷차림으로 나섰고, 슬리

퍼 차림으로 떠나기도 했다. 이 대피가 평생 갈 거라고는 아무도 예측하지 못했던 것이다. 아이러니하게도 이 도시를 죽음의 폐허로 만든 체르노빌 원전 사고는 현재 이 지역을 먹여 살리는 중요한 관광 산업의 일부가 되었다. 여전히 방사능 물질이 곳곳에 남아 있고 방치된 야생 동물의 습격 같은 위험 요소도 있지만, 그럼에도 불구하고 어디서도 볼 수 없는 기이한 폐허와 수십 년간 방치된 도시가 만들어 내는 기이한 정취에 이끌려 이곳을 찾는 사람들은 날이 갈수록 늘어나고 있다.

죽음의 땅의 산책자, 스토커

관광객보다 체르노빌 곳곳을 더 자주, 더 깊숙이 들락거리는 사람들이 있다. '스토커'라 불리는 이들은 몰래 제한구역에 들어가 사진을 찍고 다양한 활동을 즐기는 자발적인 불법 침입자들이다. 스토커라는 명칭은 안드레이 타르콥스키의 영화 <스토커>(우리나라는 '잠입자'라는 제목으로 개봉)에서 따왔는데, 소련의 SF 소설 『노변의 피크닉』을 바탕으로 만들었다.

『노변의 피크닉』에는 외계 생명체의 접촉 이후 버려진 구역인 'zone'과 이곳에 몰래 잠입해 쓰레기를 팔아넘기는 '스토커'란 사람들이 등장한다. 소설도 영화도 체르노빌 사고보다 몇 년 먼저 만들어졌지만, 여기 등장하는 'zone'이나 스토커 같은 용어, 알 수 없는 물질로 가득 찬 구역이라는 세계관은 이후 체르노빌을 모티브로 한 영화나 게임에 지대한 영향을 미쳤다. 대표적인 것이 롤플레잉 게임인 <S.T.A.L.K.E.R.: Shadow of Chernobyl>이다. 방사능으로 돌연변이를 일으킨 괴생물체가 살고 있는 원전과 그 주변을 일인칭 시점으로 탐험하는 이 게임은 실제 체르노빌 원전과 주변 장소에 대한 정밀한 모델링으로 유명한데, 덕분에 이 게임의 유저들이 게임의

배경이 된 실제 장소를 찾아오는 경우가 상당히 많다고 한다.

스토커들은 대개 감시망을 피해 개별적으로 움직이지만, 때론 정기적 모임을 갖기도 하고 그룹을 지어 미션을 수행하기도 한다. 이아라 리 감독의 다큐멘터리 <스토킹 체르노빌: 묵시록 이후의 탐방>을 보면 전 세계 스토커들의 활동과 네트워크가 점점 더 활성화되고 있음을 알 수 있다. 영화에는 스토커 모임에서 만나 결혼식을 올리고, 체르노빌에서 허니문을 보낸 커플의 이야기도 나온다. 많은 스토커들이 입을 모아 체르노빌만큼 호기심과 모험심을 자극하는 곳은 세계 어디에도 없다고 말한다.

하지만 한 가지 우려되는 것은 이들의 활동이 점점 더 대담하고 위험해지고 있다는 점이다. 폐허가 된 건물의 옥상에서 번지 점프를 하거나 제한 구역 내의 과일을 따 먹고, 오염되지 않은 물을 찾아 수영을 하는 등 위험천만한 일들을 스포츠처럼 즐기는 그들의 모습은 이 지역에서 발생한 거대한 재앙과 이를 막기 위해 사라져 간 사람들, 그리고 방사능 후유증으로 고생하는 사람들의 모습과 겹쳐지면서 왠지 모를 복잡한 잔상으로 남았다.

우리는 무엇을 배웠는가

놀랍게도 체르노빌 원전은 여전히 가동 중이다. 더 이상 원자력 발전을 하진 않지만 몇몇 지역에 전력을 보내는 기지로 활용되고 있다. 문제의 4호기는 현재 '석관'이라는 거대 콘크리트 구조물로 덮여 있는데, 여전히 그 안에는 엄청난 양의 방사성 물질이 담겨 있다. 석관의 유효 기간이 끝났을 때, 이를 어떻게 처리할 것인지는 아직 풀지 못한 까다로운 숙제 중 하나다. 한편 사고 이후 25년, 우크라이나가 체르노빌 관광지 개발을 시도할 즈음 후쿠시마에서 또 다른 원자력 사고가 터졌다. 보이지 않는 거대한 재앙이 또다시 도시와

자연을 덮쳤다. 후쿠시마 사고는 체르노빌 사태가 당시 정치적, 기술적으로 낙후되었던 소련의 사회적 조건 때문에 일어났다는 해석과 이런 규모의 사고는 몇 세기에 한 번 일어날까 말까 한다는 낙관적인 시각을 단번에 뒤집었다.

노벨 문학상 수상 작가 스베틀라나 알렉시예비치의 작품 『체르노빌의 목소리』에는 '미래의 연대기'라는 부제가 달려 있다. 아니, 1986년의 체르노빌을 이야기하면서 왜 작가는 미래의 연대기라고 부르는 것일까. 책을 다 읽고 나면 왜 이런 부제가 붙었는지 너무나 절실하게 깨닫게 된다. "나는 과거에 대한 책을 썼지만, 그것은 미래를 닮았다."라고 작가는 말한다.

알렉시예비치는 소련 시절에 태어났지만, 현재 벨라루스 국적의 작가다. 스스로 벨라루스 출신이다 보니 자기 땅에서 일어난 비극을 글로 담기까지 오히려 더 많은 시간과 용기가 필요했고, 그렇게 그녀는 『체르노빌의 목소리』를 10년에 걸쳐 준비했다. 이 책을 위해 알렉시예비치는 원전에서 일한 연구원, 과학자, 의료진, 군인, 프리피야트 주민 등 수많은 사람들과 만나 그들의 이야기에 귀 기울이며 원전 사고 피해자와 목격자들의 생생한 목소리를 담았다.

그녀의 책은 늘 수십, 수백 개의 인터뷰로 이루어져 있지만, 단순한 인터뷰집이 아니고 단순한 기록도 아니다. 책을 읽고 나면 정말로 어떤 목소리들이, 기억 저편에서 끄집어낸 사연과 심정들이 선명한 합창으로 들려오는 듯하다. 그래서 알렉시예비치의 책은 늘 이성과 감성이 동시에 끓어오르는 독서를 경험하게 만든다. 『체르노빌의 목소리』도 마찬가지였다. 이 챕터를 준비하면서 체르노빌에 관한 수많은 책과 영화, 다큐를 찾아보았지만, 가장 가슴을 파고드는 것은, 그리고 가장 마지막까지 남아서 마음을 울리는 것은 알렉시예비치의 담담한 목소리였다.

"두려움만이 우리를 가르칠 수 있다. 첫 번째 핵 수업은 체르노빌이었다. 우리뿐만 아니라 인류 전체가 체르노빌 후에 더 똑똑해졌다. 그러나 오늘날 거의 30개국에서 443기의 원자력 발전소가 가동 중이다. 종말을 앞당기는 데 충분한 개수다. 사고가 발생한 지 벌써 20년이나 흘렀지만, 내가 증언하는 것이 과거인지 또는 미래인지, 나는 아직도 나 자신에게 묻고 있다. 우리는 체르노빌로부터 무엇을 배웠는가." (스베틀라나 알렉시예비치 저/김은혜 역, 『체르노빌의 목소리』 중)

비텝스크와 바비 야르

○ 샤갈의 마을과 죽음의 계곡

푸르스름한 빛으로 덮인 마을 위로 한 쌍의 연인이 마법처럼 날아오르는 샤갈의 그림, "선 라이즈~ 선 셋, 선 라이즈~ 선 셋" 하고 시작하는 중독성 강한 노래 속에 끈끈한 가족애를 담아낸 뮤지컬 <지붕 위의 바이올린>, 무겁게 내려앉은 장중한 합창으로 시작되는 쇼스타코비치의 교향곡 제13번 <바비 야르>. 장르도 국적도 창작 시기도 모두 다르지만, 이들 작품엔 한 가지 공통점이 있다. 바로 우크라이나와 벨라루스를 아우르는 동슬라브 지역에 살았던 유대인들의 삶과 애환, 그리고 비극을 그리고 있다는 점이다.

우크라이나의 유대인 마을

뮤지컬 <지붕 위의 바이올린>은 초연 후 반세기가 넘은 지금까지도 여전히 사랑받는 공연계의 스테디셀러이자 명작 중 하나다. 막이 오르면 지붕 위에 아슬아슬하게 서서 구슬픈 멜로디를 들려주는 바이올린 연주자가 등장하고, 주인공 테비에가 나와서 관객에게 말을 걸기 시작한다. "지붕 위에서 바이올린을 켜다니, 미친 사

람 같죠? 그런데 이곳 아나테프카 마을 사람들은 모두 다 저 바이올린 연주자와 같다오."

예로부터 유대인들의 지혜가 담긴 책 『탈무드』에서는 인생을 바이올린 줄에 빗대어 은유하고 있다. 바이올린 줄이 끊어질 만큼 팽팽히 당겨져야만 연주자가 멋진 소리를 낼 수 있듯이, 인생도 고통과 어려움 속에서 비로소 아름다운 음색이 나온다는 것이다. 그런 의미에서 이 작품 속, 지붕 위에서 아슬아슬한 연주를 펼치는 바이올리니스트 역시 불안하고 위태로운 상황에서도 끈질기게 삶을 이어가는 마을 사람들에 대한 은유라 할 수 있다.

이 작품의 배경은 우크라이나의 아나테프카라는 유대인 마을이다. 아나테프카라는 이름은 허구지만, 실제로 제2차 세계 대전까지 우크라이나와 벨라루스, 러시아 일부를 포함한 동슬라브 지역에는 유대인 마을이 여러 곳 있었다. 2천 년간 '나라 잃은 민족'이었던 유대인은 유럽 각지에 흩어져 살았는데, 그중에서도 비교적 관대한 정책을 펼친 폴란드 지역에 가장 많이 모여 살았다. 그러다 보니 폴란드와 국경을 맞대고 있는(때로는 국경이 오락가락했던) 리투아니아, 벨라루스, 우크라이나 지역에도 유대인 마을이 많았던 것이다.

그중 하나인 아나테프카 마을을 배경으로 하는 뮤지컬 <지붕 위의 바이올린>은 테비에 가족을 중심으로 구세대와 신세대의 갈등, 전통과 변화, 그 속에서도 끈끈하게 이어지는 가족애를 그린 작품이다. 그런데 자세히 들여다보면, 이 뮤지컬에는 가족 이야기뿐만 아니라 당시 우크라이나에서 살아가던 유대인들의 삶의 풍경과 애환도 곳곳에 스며 있다. 특히 작품의 배경이 되는 20세기 초는 러시아 전체에 반유대주의가 강화되면서 유대인들에 대한 차별과 억압이 이어졌던 시기였고, 이 힘겨운 시대를 살아간 동슬라브 지역 유대인들의 상황이 <지붕 위의 바이올린>에서도 종종 드러난다.

테비에 가족이 사는 마을은 수도에서 멀리 떨어진 시골이지만, 여기에도 러시아 황실에 반대하고 혁명에 동조하는 젊은이들이 하나둘 모여든다. 극 중 테비에의 둘째 사위 역시 키이우 대학에서 공부를 마친 지식인으로, 친구들과 반정부 활동을 하다 결국 시베리아로 유형을 가게 된다. 점차 선명해지는 혁명의 전조 속에서, 러시아 황실은 부글부글 끓고 있는 민중의 분노를 유대인들에게 돌리고자 했다. 여기에 전부터 유대교인을 싫어했던 러시아 정교회와 민족주의자들이 동조하면서 러시아 전역에 반유대주의 정서가 노골적으로 드러나기 시작했다. 사소한 갈등을 빌미로 강제 이주나 추방령이 내려졌으며, 몇몇 지역에서는 폭력 사건도 벌어졌다.

뮤지컬에서도 테비에 딸의 결혼식 중에 러시아 경관이 들이닥쳐 아수라장이 되는 장면이 나온다. 그리고 마지막 장면에서는 정부의 명령에 따라 모든 아나테프카 사람들이 정든 고향을 등진 채 낯선 곳으로 향하면서 막이 내린다. 실제로 1905년, 더 이상 러시아 땅에서 살 수 없음을 깨닫고 미국으로 망명한 유대인 작가가 있었다. 그는 자신의 경험을 한 유대인 가족의 삶에 녹여 낸 소설을 한 편 썼는데, 이 소설이 바로 뮤지컬 <지붕 위의 바이올린>의 원작인 『테비에와 딸들』이다. 이 작품에 담긴 20세기 초 동슬라브 유대인들의 신산한 삶과 운명은 공전의 히트를 친 뮤지컬 덕분에 전 세계에 알려지게 되었다.

이 작품의 초연 연출은 제롬 로빈스가 맡았는데, 사실 그도 러시아계 유대인 가정에서 태어난 뉴욕의 유대인이었다. 유대인이란 편견에서 벗어나고 싶어서 일부러 성을 바꾸기까지 했던 그가 결국 유대인 가족 이야기인 <지붕 위의 바이올린>으로 대성공을 거두었다는 점은 흥미로운 아이러니가 아닐 수 없다. 한편 작품의 무대미술을 맡은 보리스 아론슨 역시 러시아 출신의 유대인 화가였다.

샤갈이 그린 <비텝스크의 시장>, 1917.

실제로 샤갈과 함께 일한 적도 있었던 아론슨은 샤갈의 그림에 영감을 받아 이 작품의 무대 디자인을 완성했는데, 그런 의미에서 작품의 제목 <지붕 위의 바이올린>은 바로 샤갈의 그림에 대한 오마주로도 해석할 수 있다.

샤갈의 마을, 비텝스크

몽환적인 색채로 유명한 샤갈의 그림 중에는 실제로 지붕 위의 바이올리니스트를 그린 그림이 여러 장 있다. 샤갈의 고향 비텝스크는 벨라루스 북쪽에 위치한 작은 마을로, 역시 동슬라브 지역의 유대인들이 모여 사는 유대인 마을이었다. 바이올리니스트는 샤갈이 나고 자란 비텝스크에서도 중요한 역할을 했다. 그는 마을의 모든 축제와 의례에 흥을 돋우고, 동시에 유대인 공동체로서 그들의 운명에 선율과 리듬을 더해 주는 인물이었다.

비텝스크에서의 샤갈 (왼쪽에서 세번째), 1919.

샤갈은 자신의 고향 비텝스크에 대해 "슬프고도 즐거운 마을" 이라고 표현했다. 샤갈의 그림에 단골로 등장하는 통나무집과 정교회의 뾰족한 양파 지붕은 모두 그의 고향 비텝스크를 모델로 한 것이다. 유대교 예배와 단식일, 랍비가 들려주는 탈무드, 안식일과 축제 등 종교적 색채가 짙은 이곳에서의 유년 시절은 이후 샤갈의 삶과 예술에 지울 수 없는 흔적을 남겼다. 30대에 고향을 떠난 샤갈은 페테르부르크와 파리, 생폴에 이르기까지 여러 도시를 전전하며 살면서도 늘 비텝스크를 그리워했으며, 직접 쓴 자서전 『나의 인생』의 서문에 "나의 부모님과 아내와 나의 고향 마을에 이 책을 바친다." 라고 적어 놓기도 했다.

프랑스에서 활동한 기간이 길긴 하지만, 샤갈의 뿌리는 러시아, 더 정확히는 동슬라브의 유대인이었다. 그 때문에 슬라브와 유대라는 두 세계는 평생 그의 삶과 예술을 지탱하는 중심축으로 작용했

다. 많은 미술사가들이 그의 작품에 드러나는 공통적인 테마를 유대의 전통과 러시아, 그리고 사랑으로 꼽는데, 실제로 그의 그림에는 랍비와 바이올리니스트, 전통 혼례복을 입은 커플과 러시아 군인, 러시아 정교회 성당, 러시아어로 된 간판 등 두 세계의 인물과 풍경이 혼재되어 있다.

이는 샤갈의 뿌리를 이루는 풍경인 동시에 당시 러시아 풍습과 유대교 전통이 공존했던 도시 비텝스크의 실제 모습이기도 한데, 안타깝게도 오늘날 비텝스크에서 이런 그림 같은 풍경은 만나 보기 힘들다. 샤갈의 생가를 박물관으로 만들고 그의 동상을 세우는 등 나름대로 노력을 기울이기는 했으나, 폭풍처럼 휘몰아친 격동의 역사 속에서 이미 너무 많은 것들이 무너지고 사라져 버린 것이다. 20세기 초, 동슬라브의 유대인에게 가해졌던 광범위한 박해 속에서 비텝스크에 살던 사람들 역시 <지붕 위의 바이올린>의 테비에 가족처럼 뿔뿔이 흩어졌고, 이후 이곳은 소비에트 연방에 속하게 되었다. 그러고 나서 제2차 세계 대전 동안, 비텝스크는 나치 독일의 점령하에 있었다. 도시 대부분은 파괴되었고 수많은 주민이 죽거나 강제 수용소로 보내졌다. 전쟁이 끝난 뒤, 그림처럼 아름다웠던 비텝스크는 폐허가 되었다. 남은 것은 15채의 건물과 지하실에 숨어 있던 118명의 생존자가 전부였다.

바비 야르의 비극

이처럼 동슬라브의 유대인들은 험난하고 굴곡 많은 세월을 보내야 했지만, 1941년 진정한 의미의 참극이 발생했다. 이른바 바비 야르 학살, 제2차 세계 대전 동안 우크라이나 지역을 점령한 나치가 키이우 외곽의 골짜기 바비 야르에서 무려 3만 명이 넘는 동슬라브 유대인들을 집단 살해한 사건이다. 나치가 저지른 전쟁 범죄 중에서

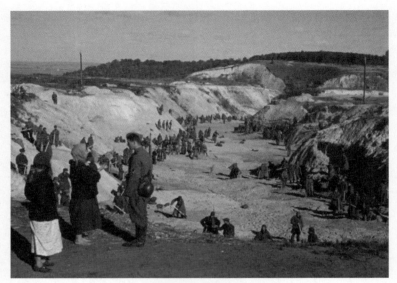
바비 야르 학살의 기록

도 특히 잔인하고 무자비한 사건으로 악명이 높다.

1941년, 서로 침공하지 않겠다던 조약을 깨고 나치 독일이 소련을 향해 진군했다. 침공은 세 방향에서 이루어졌는데, 하나는 레닌그라드, 하나는 모스크바, 하나는 우크라이나 지역을 향하고 있었다. 이 중 우크라이나를 점령한 나치군은 이곳에 사는 유대인들의 씨를 말리고자 했다. 키이우의 모든 유대인에게 소련 내 다른 지역으로 이동할 것이니 짐을 싸서 모이라고 명령을 내렸다. 동슬라브의 유대인들에게 강제 이주는 익숙한 명령이었고, 시키는 대로 짐을 싸서 모인 그들은 지금 자신들에게 어떤 일이 벌어지고 있는지 전혀 실감하지 못했다.

1941년 9월 29일, 나치가 예상했던 것보다 훨씬 많은 유대인이 집결 장소에 모였다. 나치는 그들의 짐을 한곳에 모은 뒤, 차례대로

조를 짜서 바비 야르라는 깊숙한 골짜기로 데려갔다. 그게 끝이었다. 적막한 골짜기였던 바비 야르는 한순간에 참혹한 대살육의 현장이 되었다. 그들은 한 줄로 세워 놓은 유대인들을 가차 없이 난사한 뒤, 쓰러진 시체 위에 바로 다음 조가 오게 했다. 29일 아침부터 다음날까지, 총 36시간에 걸쳐 약 3만 4천 명의 유대인이 살해당했다. 차곡차곡 쌓인 시체 위에 흙을 덮고 시체를 태워 증거를 없애려 했지만, 이런 극악한 규모의 범죄가 숨겨질 리 만무했다. 몇 안 되는 생존자의 기억에 따라 현장 발굴이 시작되었고, 파도 파도 끝없이 나오는 해골 앞에 모두들 말을 잃었다. 바비 야르 학살은 지금까지도 동슬라브 지역에서 발생한 가장 큰 규모의, 가장 끔찍한 홀로코스트로 손꼽히는 사건이다.

음표로 지어 낸 기념비

전쟁이 끝난 뒤, 독일군의 만행과 소련 인민이 겪었던 참혹한 비극에 대한 증언과 이야기들이 끝도 없이 이어졌지만, 바비 야르 학살에 대해 말하는 사람은 아무도 없었다. 편집증적인 불안과 의심으로 모두를 증오했던 스탈린에게 유대인은 여전히 눈엣가시였고, 반유대주의를 유지하는 것이 소련 인민의 불만을 돌리기에도 수월했다. 이런 상황이다 보니 소련 내에서 바비 야르와 같은 유대인 수난을 언급하는 것은 거의 불가능에 가까웠다.

이 침묵을 깨뜨린 사람이 바로 소련을 대표하는 작곡가 드미트리 쇼스타코비치다. 이미 교향곡 7번 <레닌그라드>, 11번 <1905년>, 12번 <1917년> 등을 통해 음악으로 시대와 역사를 비추는 작업을 이어 왔던 그는 자신의 교향곡 13번에 <바비 야르>라는 표제를 붙이고, 총 5개로 이루어진 악장 중 첫 장에서 바비 야르 학살을 전면적으로 다루었다. 그는 이 작품에서 예브게니 옙투셴코가

쓴 '바비 야르'란 시를 텍스트로 삼고 있는데, 이 시를 읽고 너무 깊은 감명을 받은 나머지, 직접 작가에게 전화를 걸어 작품에 사용하고 싶다고 허락을 구하기도 했다.

"많은 사람들이 바비 야르에 대한 이야기를 듣기는 했지만 실상을 고발하고 파헤친 것은 옙투셴코의 시였다. 처음에는 독일군, 다음에는 정부가 바비 야르의 기억을 말살하려 했다. 그러나 옙투셴코의 시가 나온 뒤에는 절대 잊힐 수 없다는 것이 명백해졌다. 이것이 예술의 힘이다. 옙투셴코의 시가 발표되기도 전에 사람들은 바비 야르에 대해 알고 있었으나 침묵을 지켰다. 그러나 그 시를 읽자 침묵이 깨졌다. 예술은 침묵을 깨뜨린다."
(드미트리 쇼스타코비치 저/솔로몬 볼코프 편/김병화 역, 『증언』 중)

옙투셴코의 시가 긴 침묵을 깨뜨렸다면, 쇼스타코비치는 강력한 목소리로 이 비극을 세상에 널리 알렸다. 물론 당시 소비에트 내에서는 쉽지 않은 일이었다. 천신만고 끝에 간신히 초연을 올린 이후 바비 야르라는 이름이 사람들의 입에 오르내리기 시작했고, 바비 야르에 대한 소설과 르포, 희생자를 기리는 추모 모임 등이 꼬리를 물고 이어졌다.

돌덩이를 올려놓은 듯 무겁게 시작되는 교향곡 13번 <바비 야르> 1악장은 다음과 같은 합창으로 시작된다. "바비 야르 위에는 어떤 기념비도 없다. 가파른 협곡은 마치 묘비와도 같다." 실제로 쇼스타코비치가 이 작품을 쓰기 전까지 바비 야르에는 어떤 기념비도 없었다. 그러나 한 음악가가 살얼음 같은 시대를 뚫고 지어 낸, 이 음표로 만들어진 기념비는 많은 이들의 가슴을 울렸고 실제로 그곳에 추모비가 세워졌다.

현재 바비 야르 골짜기에는 다국적 재단이 지원하는 '바비 야

르 홀로코스트 기념 센터'가 세워지고 있다. 박물관, 연구소, 도서관, 아카이브, 온라인 멀티미디어 플랫폼을 포함하는 이 기념 센터는 유럽 최대 규모의 홀로코스트 추모 시설이 될 것이라 한다. 이제 바비 야르는 또 하나의 거대한 기념비를 갖게 되었다. 그러나 이 거대한 기념관의 주춧돌에는 망각과 침묵의 세월을 깨고 이 비극을 환기한 용감한 예술가, 옙투셴코와 쇼스타코비치의 이름이 가장 먼저 새겨져야 할 것이다.

오데사의 계단

○ 혁명에 불을 지핀 항구 도시

『그리스인 조르바』를 쓴 작가 니코스 카잔차키스의 『러시아 기행』은 오데사로부터 시작된다. 현재는 우크라이나의 대표적인 항구 도시지만, 당시 소비에트 연방에 속했던 오데사는 정치적, 군사적으로 매우 중요한 위치를 접하고 있는 소련의 주요 도시 중 하나였다. 대망의 러시아 여행의 첫 관문으로 오데사를 방문해 통과하면서 카잔차키스는 이렇게 썼다. "오데사의 모든 것이 너무 많은 피를 흘렸다는 듯한 느낌이다."

흑해 최대의 무역항이자 우크라이나에서 가장 큰 상업 도시 중 하나인 오데사는 고대 그리스 시대부터 해상 무역의 거점으로 발달했고, 그러다 보니 우크라이나뿐만 아니라 러시아인, 유대인, 그리스인, 이탈리아인 등 다양한 민족이 어우러져 살던 국제적 상업 도시였다. 18세기까지 오스만 튀르크의 지배하에 있던 오데사가 본격적으로 러시아에 편입된 것은 예카테리나 2세 치세였다. 겨울에도 얼지 않는 부동항이 절대적으로 필요했던 러시아는 표트르 대제 이후 끊임없이 흑해를 넘보았으나 쉽사리 얻지 못하고 있었는데, 예카테

우크라이나의 항구 도시 오데사

리나 2세가 드디어 이 지역을 정복하는 데 성공한 것이다. 오데사라는 이름도 이때 처음 붙여졌다. 예카테리나 2세는 오데사에 각별한 자부심과 애정을 가지고 있었다. 페테르부르크가 표트르 대제의 도시라면 오데사는 예카테리나 2세의 도시라는 말이 있을 정도였다. 지금도 오데사에는 거대한 예카테리나 2세의 동상과 그의 이름을 딴 거리가 그를 기념하고 있다.

　오랫동안 수많은 사람이 오가는 관문이자 다양한 민족에 열려 있던 오데사는 러시아 내에서도 가장 개방적이고 국제적인 도시 중 하나였고, 이곳의 자유롭고 활기찬 분위기는 많은 예술가에게 영향을 끼쳤다. 실제로 이곳 오데사 출신이거나 오데사에 머물면서 활동했던 예술가 중에는 러시아와 소련 예술을 빛낸 기라성 같은 이름이 꽤 많다. 20세기 초 소련 문학을 대표하는 작가 이삭 바벨과 소련 음악계의 거장으로 손꼽히는 다비드 오이스트라흐, 강철의 피아

니스트로 불린 에밀 길렐스는 모두 오데사에서 태어나 이 도시에서 예술의 기반을 닦은 사람들이다. 또 추상 미술의 선구자로 불리는 바실리 칸딘스키도 유년기를 오데사에서 보냈으며, 러시아가 가장 사랑하는 대문호 푸시킨도 이곳에서 잠시 유배 생활을 하며 창작의 영감을 얻은 바 있다. 이들 모두 오데사가 사랑하고 또 자랑하는 예술가들이지만, 역시 오데사 하면 가장 먼저 떠오르는 예술가와 작품은(비록 오데사 출신은 아니지만), '오데사의 계단' 장면으로 유명한 소련의 영화감독 세르게이 예이젠시테인과 그의 대표작 <전함 포템킨>이라 할 수 있다.

1905년, 흑해에서는

세르게이 예이젠시테인 감독이 1925년, 러시아 혁명 20주년을 기념해 만든 <전함 포템킨>(원래 발음은 포툠킨이나 빠쫌낀이 맞지만, 우리나라에서는 대부분 포템킨이라고 표기하는 관계로 여기서도 포템킨으로 통일한다.)은 영화사상 가장 중요한 영화 중 하나로 손꼽히는 작품이다. 대사도 색깔도 없는 무성 흑백 영화인 데다가 노골적인 프로파간다가 들어 있는 영화임에도 불구하고, 이 작품이 영화사에 길이 남을 걸작으로 평가받고 있는 것은 주제를 힘있게 전달하는 잘 짜인 구조와 새롭고 파격적인 형식 덕분이다. 특히 영화 후반부의 '오데사의 계단'은 지금도 영화 수업에서 반드시 한 번은 다루게 되는 명장면이라 할 수 있다. 이 장면이 널리 알려지면서 오데사의 포템킨 계단도 덩달아 많은 관광객들이 찾는 명소가되었다.

<전함 포템킨>은 러시아 혁명에 본격적인 불을 지핀 것으로 평가받는 전함 포템킨호의 수병 반란 사건을 다루고 있다. 예카테리나 2세의 정부였던 그리고리 알렉산드로비치 포템킨의 이름을 따서

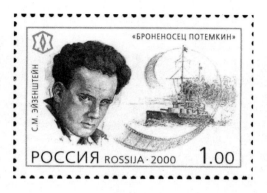

예이젠시테인과 전함 포템킨 기념우표

명명된 포템킨호는 제정 러시아 함대에서 가장 강력한 무장을 갖춘 배였다. 1905년, 이곳에서 수병들의 봉기가 일어났고, 봉기는 인근 오데사까지 번져 시민들의 궐기로 이어졌다. 이에 러시아 정부가 군대를 보내 이들을 무자비하게 진압한 것이 포템킨호 사건의 전말이다. 하지만 이 사건이 왜 일어났고, 어떤 의미를 지니며, 이후에 어떤 영향을 미쳤는지 알기 위해서는 1905년 러시아 제국의 상황을 먼저 이해할 필요가 있다.

1905년은 러시아 혁명의 최종 리허설이라 할 수 있는 '피의 일요일'이 발생한 해다. 1월 9일, 수도인 페테르부르크에서 낮은 임금과 비인간적인 작업 환경으로 고통받던 노동자들이 황제에게 탄원하기 위해 겨울 궁전으로 행진했으나, 황제는 자리에 없었고 대신 무장한 황실 군대가 그들에 대항해 발포했다. 수천 명의 무고한 시민을 죽거나 다치게 한 이 사건은 러시아 황실에 대한 국민의 마지막 믿음마저 사라지게 만들었고, 분노와 배신감이 온 나라를 뒤흔들었다.

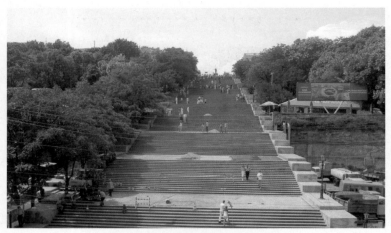

영화로 유명해진 오데사의 포템킨 계단

사실 이미 19세기 말부터 러시아 황실은 바람 앞의 촛불처럼 위태로운 상황이었다. 국내외적인 혼란 속에 제국의 무능함과 위태로움을 알리는 신호들이 여기저기에서 나타났지만, 러시아 황실과 정부는 이 모든 것을 무시한 채 자신들만의 세계에 살고 있었다. 이에 대한 불만과 분노가 폭발하게 된 계기가 바로 1905년의 '피의 일요일'이었고, 이 사건 이후 러시아 전역에 노동자들의 시위와 파업이 잇달아 일어났다. 매일같이 어딘가에서 시위가 일어났다는 소식이 들렸고, 시민들은 우리도 뭔가 해야 하는 게 아닌가 고민하는 가운데, 저 멀리 흑해의 포템킨호에서 사건이 일어난 것이다.

역사와 현실 사이

<전함 포템킨>은 1925년 러시아 혁명 20주년 기념작으로 모스크바 볼쇼이 극장에서 처음 상영되었고, (당연하게도) 소련 정부와 관객들로부터 열렬한 환영을 받았다. 하지만 차차 초연 당시에

뜨겁게 받아들여진 선동적 메시지보다는 이 작품에서 시도한 새로운 형식들이 높이 평가받으면서, 영화사에 길이 남은 명작이 되었다. 무엇보다 이 작품에 몽타주 기법을 도입함으로써 예이젠시테인 감독은 영화 기법의 발전에 크게 공헌했다. 이미지 자체가 아니라 이미지의 배열과 병치, 혹은 충돌을 통해 의미를 발생시키는 몽타주 기법은 이미 이론상 존재했으나, 이를 실제 영화 제작에 활용해 널리 알린 사람이 바로 예이젠시테인이다. 그는 이 작품에서 짧은 컷들을 유기적으로 연결함으로써 포템킨호의 반란과 오데사 시민의 시위, 군대의 무자비한 학살을 역동적이면서도 긴장감 있게 표현해 냈다. 특히 대표적인 것이 오데사 계단에서 유모차가 위태롭게 굴러 떨어지는 장면인데, 이는 이후 여러 영화에서 오마주처럼 사용되기도 했다.

이 영화 덕분에 포템킨호의 반란은 러시아 혁명에 불을 댕긴, 가장 중요한 사건 중 하나로 각인되었다. 하지만 실제 역사에서 포템킨호의 봉기는 사뭇 다른 양상으로 끝났다. 예이젠시테인 감독은 마지막 장면을 제정 러시아의 모든 함대가 포템킨호의 봉기에 뜻을 같이하는 것으로 마무리하고 있다. 붉은 깃발을 휘날리며 단 한 발의 총성도 없이, 무사히 함대 사이를 통과하는 포템킨호의 모습은 가슴 벅찬 승리 그 자체이다. 그러나 실제 역사에서 봉기는 실패한 것으로 기록되어 있다. 수병 중 일부는 도망쳤고 나머지는 이후에 잡혀서 항복했다. 포템킨호 또한 1919년 내전 중에 백군에 의해 침몰되는 비운을 맞이한다.

그런 의미에서 이 영화는 역사를 그대로 재현한 것이 아니라, 역사적 사건에 대한 감독의 해석과 발언을 담은 예술이라고 볼 수 있다. 실제로 1905년의 혁명은 실패로 끝난 미완의 혁명이었으나 이는 이후 1917년 볼셰비키 혁명을 완수하는 가장 중요한 토대가 되었

고, 이 때문에 레닌도 1905년의 '피의 일요일'과 '포템킨 사건'에 대해 상당히 중요한 의미를 부여한 바 있다. 재미있는 것은 이렇듯 <전함 포템킨>이란 영화가 예이젠시테인의 해석과 상상력이 가미된 창작물임에도 불구하고, 많은 사람들이 실제 역사보다는 이 영화를 통해 1905년의 상황과 포템킨호 사건의 의미를 이해하고 있다는 점이다. 지금도 오데사에는 포템킨 계단을 보러 오는 사람들이 끊이지 않고, 시내 한쪽에 세워진 포템킨호 기념비(바쿨린추크를 비롯한 수병들의 동상)에는 싱싱한 꽃다발이 놓여 있곤 한다. 때로는 역사적 진실보다 예술이 더 강력한, 그리고 오래가는 파급력을 지닌다는 것을 오데사 항구에서 새삼스레 느끼게 된다.

서슬라브.

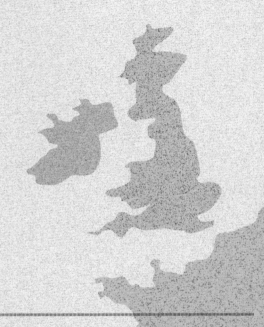

체코와 슬로바키아, 폴란드를 아우르는 서슬라브 국가들은 오랜 세월 서쪽의 유럽 세력(특히 독일)과 동쪽의 슬라브 세력(특히 러시아) 사이에 끼어 이중고를 겪어야 했다. 하지만 끊임없는 외세의 침공과 점령 속에서도 이들은 자유를 위한 투쟁을 멈추지 않았고 찬란한 예술 작품을 끊임없이 만들어 왔다. 밟아도 밟아도 결코 죽지 않고 피어나는 꽃처럼.

죽도록 죽도록 아름다운

West (a)

(b)

(c)

(a) 폴란드
(b) 체코
(c) 슬로바키아

서슬라브 °

블타바강을 따라 걷는 프라하

○ 하벨과 카프카, 흐라발의 흔적들

파리의 센강, 런던의 템스강, 서울의 한강 등 강이 곧 랜드마크이자 대표적인 풍경을 만들어 내는 도시들이 있다. 이들의 도심을 관통하는 강은 단순한 물줄기가 아니라 그 도시의 기원과 역사, 영광과 슬픔, 그리고 시민들의 일상을 담고 흐르는 문화의 총체다. 프라하에도 그런 강이 있다. 체코 남서부 보헤미아 숲에서 발원해 프라하 도심을 길게 관통하는 블타바강이다. 지리적으로나 역사적으로나 문화적으로나 블타바강은 프라하의 정중앙에 위치한, 그야말로 심장과도 같은 곳이다. 도시를 굽이치며 흐르는 강물과 그 위에 드리워진 고색창연한 돌다리는 그 자체로 그림 같은 풍경으로 유명하지만, '블타바'라는 이름을 사람들에게 각인시킨 데는 스메타나의 음악이 큰 역할을 했다.

드보르자크와 더불어 체코를 대표하는 작곡가 스메타나는 자신의 교향시 <나의 조국> 중 두 번째 작품에 '블타바'(독일어로는 몰다우)란 제목을 붙였는데, 총 6곡으로 이루어진 <나의 조국> 중에서도 특히 선율이 장중하고 아름다워서 가장 널리, 또 가장 자주

77

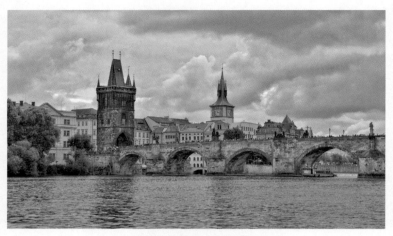

프라하를 유유히 흐르는 블타바강

연주되는 곡이다. 프라하 시내 전체를 가로지르는 블타바강의 도도
한 흐름을 유려하면서도 서정적인 선율에 실어 낸 '블타바'는 그 자
체로 프라하, 나아가 체코를 상징하는 대표곡이라 해도 과언이 아니
다. 실제로 체코의 국가(國歌)는 몰라도 '블타바'는 들어 봤다는 사
람들이 꽤 많으며, 어떤 이들은 '블타바'가 체코의 국가인 줄 착각
하기도 한다.

　블타바 강변은 사시사철 프라하 시민과 관광객들로 북적이는데
이는 블타바강의 아름다움 때문이기도 하지만, 프라하의 대표적인
관광지와 유적지, 문화 시설이 블타바강 근처에 몰려 있어서이기도
하다. 프라하 최고의 핫 스팟인 카를교부터 '프라하의 봄' 음악 축
제가 열리는 루돌피눔, 매일 밤 다채로운 공연이 펼쳐지는 국립 극
장, 도시의 발상지이자 드보르자크, 스메타나, 무하 등 체코 예술가
들의 묘가 안치된 비셰흐라드까지, 블타바 강변만 따라 걸어도 프라
하 예술의 어제와 오늘을 두루 만날 수 있다. 그리고 저 멀리 중세로

부터 격동의 현대에 이르기까지, 유유히 흐르는 이 강을 따라 프라하의 수많은 이야기들이 만들어지고 전해졌다. 오늘날에도 천천히 강을 따라 산책하듯 걷다 보면 이 도시를 배경으로 한, 그리고 이 도시가 낳은 작가들의 흔적을 보물처럼 발견하게 된다.

정치와 예술을 아우르는 거인

체코의 건국 신화가 전설처럼 전해 오는 비셰흐라드에서 블타바강을 따라 슬렁슬렁 걸어가다 보면, 체코 연극의 요람인 국립 극장과 150년 역사의 유서 깊은 카페 슬라비아가 서로 마주하고 있는 지점에 다다른다. 이 두 곳은 모두 한 인물과 유독 인연이 깊은데, 바로 체코슬로바키아의 민주화를 이끈 대통령이자 체코가 자랑하는 극작가인 바츨라프 하벨의 흔적이 남아 있는 공간이다. 하벨은 죽을 때까지(죽은 뒤에도!) 체코 국민의 열렬한 사랑을 받은 정치가이자 체코 문학사에서 빼놓을 수 없는 중요한 극작가다. 세상에는 위대한 정치가도 많고 위대한 극작가도 많지만, 훌륭한 정치가면서 동시에 뛰어난 극작가인 사람은 찾기 힘들다. 동시에 이루기 힘든 두 가지 일을 모두 이루었다는 점에서 하벨은 참으로 보기 드문 인물이다.

세계적인 인지도로 볼 때 하벨은 극작가보다는 체코슬로바키아의 민주화 운동을 이끌고, 벨벳 혁명을 통해 평화로운 정권 교체를 이루어 낸 정치가로 더 널리 알려져 있다. 20년이 넘는 세월 동안 정부의 집요한 감시와 탄압 속에서 감옥과 노동소를 몇 번씩 들락날락하면서도 자신의 신념을 버리지 않은 그는 대통령 당선 후에도 체코의 민주화 및 경제 발전에 힘썼고, 여전히 체코 국민에게 가장 존경받는 인물로 손꼽히고 있다.

극작가로서 하벨 역시 체코 문학을 이야기할 때 빼놓을 수 없

다. 부르주아란 출신 성분 때문에 정식으로 극작을 배우지 못하고 극장의 무대 기술자로 일하며 어깨너머로 배워야 했지만, 하벨의 희곡에는 삶과 예술을 일치시키며 살아온 사람만이 가질 수 있는 날카로운 반성과 깊은 성찰의 시선이 깃들어 있다. 특히 정부의 명령으로 맥주 양조장에서 강제로 일했던 자신의 실제 경험을 토대로 쓴 대표작 『접견』은 계급 차이로 인한 의사소통의 어려움과 부조리한 관료 체제를 블랙 코미디 형식으로 그리고 있어, 체코 부조리극의 효시라 평가받기도 했다.

하지만 개인적으로 하벨의 작품을 읽을 때 가장 흥미로웠던 것은 권력자나 지식인의 위선을 통찰하고 비판하는 그의 시선이 언제나 외부가 아니라 내부를 향해 있다는 점이다. 특히 자기 자신을 반영한 인물을 종종 등장시키면서도 조금도 영웅화하지 않고, 오히려 치부를 드러내고 거침없이 희화화하는 점은 놀랍기까지 했다. 격동의 체코 현대사를 온몸으로 겪어 내며 누구보다 민주화에 큰 공을 세웠음에도 불구하고, 자신의 '옳음'에 취해 있는 것이 아니라 언제나 스스로를 경계하고 비판하는 하벨의 시선과 태도야말로 그를 존경받는 정치가이자 재능 있는 작가로 오랫동안 사랑받을 수 있게 한 원동력일 것이다.

대통령직에서 물러난 뒤 하벨은 다시 한번 자신의 삶을 토대로 한 희곡 『리빙』을 발표하면서 극작 활동을 재개하려 했으나, 몇 년 뒤 지병으로 세상을 떠나 많은 이들을 안타깝게 했다. 하벨 사후 체코 정부는 모든 체코 국민의 자유로운 이동과 여행을 가능하게 만든 그의 업적을 기리기 위해 프라하 국제공항의 명칭을 '바츨라프 하벨' 공항으로 바꾸었고, 그리하여 하벨은 이제 프라하에 도착하는 사람이라면 누구나 가장 먼저 접하는 이름이 되었다.

프라하 국립 극장 한편에 있는 '하벨을 위한 마음'

하벨에게 바치는 하트

블타바 강변에 접해 있는 국립 극장은 매일 밤 연극, 오페라, 발레 등 다채로운 레퍼토리를 국내외 유명 연출가들의 프로덕션으로 선보이는 프라하 공연 예술의 심장과 같은 곳이다. 고풍스러운 옛 극장과 세련된 새 극장 사이에 작은 공터가 하나 있는데, 하벨의 이름을 따서 '바츨라프 하벨 광장'이라 불린다. 그리고 이 작은 광장 한구석에는 새빨간 심장이 하나 놓여 있는데 '바츨라프 하벨을 위한 마음'이란 이름의 조각품이다. 자세히 보면 조각 표면에 하벨의 부인과 달라이 라마 등 많은 인사들이 쓴 메시지가 새겨져 있고, 조각 근처에도 그를 그리는 메모들이 항상 수북이 쌓여 있어 작가 하벨에 대한 체코 국민의 사랑 역시 대통령으로서의 그것에 못지않음

하벨이 자주 가던 카페 슬라비아

을 느끼게 해준다.

한편 바로 길 건너 하벨이 단골로 드나들며 작품을 구상했던 카페 슬라비아 역시 그의 흔적이 남아 있는 공간이다. 진갈색의 체리 나무가 고풍스러우면서도 우아한 분위기를 풍기는 이곳은 20세기 초부터 라이너 마리아 릴케와 카프카, 드보르자크와 스메타나 등 유명 예술가들이 단골로 찾은 카페였다. 1970년대에는 당시 체코 공산당에 반대하며 민주화 운동을 이끌었던 반체제 인사들의 아지트로 불렸는데, 그중 대표적인 인물이 하벨이었다.

지금도 카페에서는 하벨이 자주 앉아서 글을 썼던 자리에 그의 사진을 걸어 기념하고 있다. 창가 쪽 한적한 그 자리에 앉아 바깥을 내다보면 창문 너머로 블타바강과 저 멀리 프라하성이 한눈에 펼쳐

프라하 카프카 박물관

지는데, 절로 영감이 떠오를 것 같은 멋진 전망이다. 카페 슬라비아
는 진한 커피와 체코식 팬케이크(팔라친키) 맛집으로 유명해 지금
도 관광객들이 많이 찾는 곳이다. 또 카페 내부에 종종 하벨의 일상
을 담은 사진을 진열하기도 하고 그의 사진집도 구할 수 있어 그의
흔적을 찾는 이들에게도 좋은 기억의 공간이 되어 준다.

카프카 박물관에서 바라보는 성(城)

카페 슬라비아에서 조금 더 위쪽으로 올라가다 보면 프라하의
랜드마크 카를교가 눈에 들어온다. 고색창연한 동상들 사이로 저
멀리 프라하성이 올려다보이고 아래로는 블타바강이 잔잔한 물결
을 만들어 내는 카를교는 동서남북 어디를 찍어도 그림 같은 풍경
이 나오는 프라하 제1의 관광 명소다. 아침부터 밤까지 관광객들이
바글거리다 보니 엽서나 그림에서 보았던 고즈넉한 풍경을 만나기
가 쉽지 않은데, 조금이나마 고요한 카를교의 풍경을 만나고 싶다

면 여름보다는 겨울, 그중에서도 이른 새벽녘에 혼자 걸어 보길 추천한다. 정말 같은 공간이 맞나 싶을 정도로 색다른 느낌을 주는, 마법 같은 순간을 만날 수 있을 것이다.

구시가 방향에서 카를교를 건너가면 강변에 위치한 살구색 건물이 한눈에 들어오는데, 이곳이 바로 프라하 출신의 세계적인 작가 프란츠 카프카의 기념관이다. 『변신』『심판』『성』등의 작품을 통해 존재의 불안, 부조리한 삶에 대한 날카로운 성찰과 사유를 보여준 카프카는 우리나라에도 실존주의 문학의 거장으로 널리 알려진 작가다. 독일어를 사용하는 유대인 가정에서 태어나 독일어 학교에서 교육받고, 대부분 작품을 독일어로 쓴 까닭에 독일어권 작가로 여겨지기도 하지만(실제로 대부분의 도서관에서 카프카는 독문학 서가에 비치되어 있다), 그럼에도 카프카는 프라하에서 태어나 프라하에서 교육받고, 프라하 시내의 직장을 다니면서 글을 썼으며, 죽어서도 프라하의 유대인 묘지에 묻힌 프라하의 작가였다.

창밖으로 카를교가 바로 내다보이는 블타바 강가에 위치한 카프카 박물관은 내부 전체가 한 편의 소설처럼 정교하고 섬세하게 짜인 공간이다. 생전의 친필 원고와 연애편지, 일기와 메모 등 카프카의 고독한 삶의 흔적들이 가득 남아 있으며, 전체적으로 어둡고 미로를 걷는 듯한 내부 공간은 마치 작가의 깊고 어두운 심연을 여행하는 듯한 묘한 기분을 선사한다. 작품 일부를 형상화한 설치 공간과 무한 반복되는 흑백 영상 또한 카프카 작품의 강렬한 이미지를 각인시키는 흥미로운 장치다. 마지막으로 수수께끼같이 어둡고 캄캄한 박물관 문을 열고 밖으로 나오면 눈앞에 바로 보이는 프라하성의 장엄한 자태는 왜 카프카의 소설 『성』(城)이 이곳 프라하에서 쓰일 수밖에 없었는지 수긍하게 만든다.

닿지 않는 작가의 흔적을 찾아서

프라하에는 이곳 박물관 외에도 카프카의 흔적이 남아 있는 공간이 상당히 많다. 그가 잠시라도 머물렀거나 공부했던 곳에는 반드시 현판이나 부조물이 남아 있으며, 카프카나 그의 작품 속 인물을 형상화한 조각상들도 곳곳에서 만날 수 있다. 또 프라하성 안에 있는 '황금소로' 22번지 역시 카프카의 흔적을 찾는 관광객들로 늘 분주한 곳이다. 금세공사들이 많이 살아서 '황금소로'라 불렸다는 이 작은 골목에는 파스텔 톤의 오밀조밀한 집들이 다닥다닥 붙어 있는데, 카프카는 한동안 이곳 22번지에 살았던 여동생의 집에서 글을 썼다고 한다. 지금은 아무것도 남아 있지 않지만, 카프카가 살았다는 이유만으로 방문객이 끝없이 드나드는 곳이다.

한 가지 흥미로운 기억은 프라하 시내에서 만난 카프카의 흔적들은 대부분 명확하고 구체적이라기보다는 모호하고 주관적인 인상을 남겼다는 사실이다. 어딘지 모르게 그의 작품 『성』을 읽었을 때와 비슷했다. 성에 가고자 하지만 결코 그곳에 다다를 수 없고, 도달하려고 하면 할수록 성으로부터 더 멀어지는 주인공 K처럼, 카프카라는 작가의 궤적을 쫓으면 쫓을수록 더 미궁에 빠지는 느낌이 들었던 것이다. 각자의 미로 속에서 닿지 않는 대상을 향해 가는 카프카 문학 속의 인물이 된 듯한 기분이랄까. 하지만 어쩌면 이런 게 곧 카프카란 작가의 매력이자 사람들로 하여금 여전히 프라하에서 그의 흔적을 찾아다니게 만드는 동력일지도 모르겠다.

'황금 호랑이 펍'의 국민 작가

카프카 박물관에서 다시 반대편으로 블타바강을 건너 구시가지 광장 쪽으로 조금만 걸어가면 카페와 바가 가득한 골목이 나온다. 전 세계에서 가장 많은 맥주를 소비하는 나라 중 하나인 체코는

그 명성에 걸맞게 어디를 가나 신선하고 맛좋은 맥주를 만날 수 있다. 프라하 거리에도 유서 깊은 펍과 양조장이 골목골목 자리하고 있는데, 그중 가장 널리 알려진 곳은 역시 '황금 호랑이 펍'이다. 겨우 10여 개의 테이블이 있는 단출한 가게지만 그 존재감은 압도적이다.

대부분의 관광객은 이곳이 체코의 국민 작가 보후밀 흐라발의 단골집이자 하벨 대통령이 부임 당시 자주 찾은 곳이라는 입소문에 끌려 찾아오곤 한다. 밖에도 긴 줄이 서 있고, 내부에 들어가면 왁자지껄 시끄러운 소리가 귀를 먹먹하게 할 정도지만 그럼에도 특유의 활기와 함께 벽에 걸려 있는 흐라발의 두상, 하벨과 클린턴의 맥주 회담 사진 등은 이곳이 단순한 맥줏집이 아니라 역사적 명소란 생각이 절로 들게 한다.

이곳 '황금 호랑이 펍'의 터줏대감으로 유명한 흐라발은 체코의 국민 작가로 손꼽히는 인물이다. 물론 카프카와 밀란 쿤데라에 대해서도 큰 자부심을 지니고 있지만, 암울한 시절에도 조국을 떠나지 않고 평생 체코어로만 글을 쓴 흐라발에 대한 체코 국민의 애정은 각별하다. 체코 공산당 시절 흐라발의 모든 책은 금서로 분류되어 출판을 금지당했고, 그의 작품은 대부분 지하 출판으로 소개되었음에도 모두가 그의 신작을 필독서로 여길 만큼 인기가 높았다.

흐라발은 따로 집필실을 갖고 있지 않았다. 그는 사람들이 술 한잔에 자기 인생을 술술 풀어내는 맥줏집 구석에 앉아 그들의 이야기에 귀 기울이는 것을 즐겼고, 그렇게 술집에 앉아 격의 없이 이야기를 들려주듯 작품을 써내려 갔다. 스스로도 자신은 글을 쓰는 작가라기보다는 선술집에서 들은 사람들의 이야기를 가위로 오려 붙이는 콜라주 작가라고 말할 만큼 겸손한 사람이기도 했다. 지금도 '황금 호랑이 펍'의 한쪽 벽, 흐라발이 자리를 지키던 곳에는 그

의 두상이 걸려 있다. 아마도 그는 지금도 술집을 가득 메운 사람들의 이야기에 귀를 기울이며 재미있는 이야기를 생각해 내고 있을지도 모르겠다.

이처럼 블타바 강변을 따라 천천히 걷다 보면, 체코가 자랑하는, 그리고 체코가 사랑하는 많은 작가들의 흔적을 직간접적으로 마주하게 된다. 유럽에서도 가장 아름다운 도시로 손꼽히는 프라하의 매력은 단지 자연과 건축물에서만 나오는 게 아니다. 거리마다 골목마다 새겨져 있는 작가와 이야기의 흔적들이 이 도시에 남다른 아우라를 더한다. 흔히 프라하를 수식하는 말 중 '백 탑의 도시'란 말이 있다. 수많은 첨탑과 종탑, 시계탑들이 이 도시를 동화처럼 아름답게 꾸미고 있다는 뜻이다. 하지만 프라하는 이야기의 탑으로 에워싸인 도시이기도 하다. 보이지 않는 이야기들이 차곡차곡 쌓여 만든 이야기의 탑들이 이 작고 오래된 도시를 영원한 생명력으로 이어지게 만들었다.

프라하 유대인 지구의 전설

○ 골렘이 로봇이 되기까지

유유히 흐르는 블타바강을 바라보며 카를교에서 조금만 올라가면 '요세포프'라 불리는 프라하의 유대인 지구가 나온다. 지금은 몇 개의 시나고그(유대교 예배당)와 유대인 묘지만 남아 있을 뿐, 대부분 고급 상점가로 붐비는 장소지만 예전에는 보헤미아 일대에 살던 유대인들이 모여 전통을 지키며 자기들만의 공동체를 이루고 살던 곳이다. 유서 깊은 시나고그들이 여럿 위치하고 있는 이 지구에는 예로부터 유대의 전설과 민담이 입에서 입으로 전해 내려왔다. 특히 이곳에서 시작된 유대의 '골렘' 전설은 이후 수많은 인조인간 이야기의 원형이 되었고, 세계 최초로 '로봇'이라는 용어를 사용한 카렐 차페크의 희곡 『R.U.R.: 로줌 유니버설 로봇』에 직접적인 영감을 준 것으로 유명하다.

'골렘'은 사람 형상으로 빚어낸 진흙 인형으로, 예로부터 유대인들 사이에서는 골렘에 오래된 주술에 따라 주문을 걸면 사람 말을 알아듣고 지시대로 움직인다는 전설이 전해 왔다. 스스로 생각하거나 말을 할 수는 없지만 간단한 명령을 곧잘 따라하며, 사람보

골렘의 전설이 전해지는 프라하의 시나고그

다 월등한 힘과 완력을 쓸 수 있다는 점은 골렘을 충실한 하인이자
든든한 보호자로 삼기에 충분했다. 다만 한 가지 문제는 가끔 골렘
이 이상 행동을 하거나 난폭하게 변한다는 점이었는데, 이럴 때면
골렘에게 건 주문을 없애거나 아예 부숴버리는 수밖에 없었다.

　프라하 유대인 지구를 산책하다 보면 특이한 광경을 하나 발견
하게 된다. 한 오래된 시나고그 앞에 늘 많은 사람이 늘어선 채 위쪽
창문을 쳐다보며 열심히 사진을 찍고 있다. 얼핏 보기에는 별로 특
이할 것 없는 외관인데, 자세히 보면 다락처럼 보이는 꼭대기 방의
창문으로부터 사다리가 내려오다가 중간에 뚝 끊어져 있다. 사실

이곳은 16세기 프라하의 유대인 랍비가 만들었다는 골렘에 얽힌 미스터리가 전해 내려오는 현장이다.

16세기에 한 유대인 랍비가 전설에 따라 골렘을 만들어 낮에는 유대인의 일을 돕고 밤에는 이 일대를 지키게 하는 등 알차게 활용하고 있었다. 그러던 어느 날 골렘이 폭주하여 문제를 일으키자 어쩔 수 없이 주문을 없애고, 다시 진흙 인형으로 돌아간 그를 이곳 다락방에 가둬 놓았다. 그런데 그 이후 안개가 끼는 밤이면 이 근처에서 원인을 알 수 없이 죽거나 사라지는 사람이 종종 생겼고, 골렘을 의심한 랍비가 다락방의 사다리를 끊어 버렸다는 것이다.

이렇게 전설로 내려오던 골렘 설화를 새롭게 문학으로 살려 낸 사람이 바로 체코가 자랑하는 또 한 명의 작가인 카렐 차페크다. 그는 프라하 골렘 전설에서 영감을 얻어 인간의 노동을 돕는 사람 형상을 한 존재를 떠올렸고, 이를 소재로 한 희곡 『R.U.R.』을 통해 처음 '로봇'이란 이름을 세상에 알렸다. 이후에 등장한 수많은 로봇 이야기의 시조가 된 차페크의 작품은 이렇듯 프라하의 고풍스러운 유대인 지구로부터 시작되었던 것이다.

로봇이라는 용어의 탄생

꽤 오랫동안 '로봇' 하면 뭔가 미래를 배경으로 하는 만화나 SF 영화에 등장하는 허구의 존재, 강철이나 깡통으로 만들어졌고 기계 소리를 내며 엄청나게 어려운 계산을 척척 해내는 이미지를 떠올리곤 했다. 하지만 어느덧 로봇은 우리의 일상을 함께하는 가깝고도 친숙한 존재가 되었다. 조용히 방 구석구석을 청소하는 로봇 청소기는 물론이고, 요즘은 식당이나 카페에 돌아다니는 배달 로봇도 심심치 않게 만날 수 있다. 그뿐만 아니라 관절 수술 등에 사용되는 의료 로봇, 커피를 내리는 바리스타 로봇, 돌보미 로봇 등 이제 로봇

<R.U.R.> 파리 코메디 데 샹젤리제 극장 공연, 1924.

은 사회 각 분야에서 다양한 방식으로 활용되고 있으며, 인공 지능 (A.I.)의 발달에 힘입어 앞으로는 더욱 우리 삶 깊숙이 들어올 것으로 기대되고 있다.

이렇듯 우리 삶의 중요한 축을 맡고 있는 로봇은 지금으로부터 100년 전, 차페크가 자신의 희곡 『R.U.R.』에서 처음 사용한 용어다. 이 작품에 등장하는 인간과 똑같이 생기고 인간의 노동을 대신 해 주는 존재에 차페크는 '로봇'이란 이름을 붙였다. 여기서 로봇은 중 노동을 뜻하는 체코어 '로보타'에서 따온 말인데, 사실 슬라브어 대 부분에서 이 어원은 노동, 일을 의미한다. 이 작품에서 차페크가 상 상한 로봇은 우리가 떠올리는 기계형 로봇이 아니라 인간과 똑같은 물질로 만들어진 인조인간, 안드로이드에 가까운 개념이다.

사실 인간이 자신과 닮은 존재를 만들어 낸다는 발상은 차페크

가 처음이 아니다. 메리 셸리의 『프랑켄슈타인』이나 괴테의 『파우스트』에서도 신을 대신해 생명체를 만들어 내는 인간의 실험이 등장한다. 그러나 창조주에 대한 도전으로서가 아니라 인간의 노동을 대체하기 위해 만들어진 인조인간, 또 이를 공장에서 대량 생산/판매한다는 발상은 『R.U.R.』이 처음이라고 알려져 있다.

과학 기술의 발전이 가져온 참화

차페크는 어느 날 사람들로 빽빽한 전차를 타고 가다가, 흔들리는 전차 속에 서로 부대끼면서도 무표정한 표정으로 앞만 보는 사람들을 보고 로봇을 떠올리게 되었다고 한다. 어떤 인간적 감정도 없이 그저 일만 하러 가는 존재들 같다는 강렬한 인상은 차페크가 어려서부터 들어 온 프라하 유대인 지구의 '골렘' 전설과 이어지면서 작가에게 구체적인 형상으로 떠올랐다. 그리고 이러한 로봇의 형상에 비판적인 시선이 더해진 것은 그가 대학 시절 직접 목격한 제1차 세계 대전의 영향이 컸다.

참혹한 세계 대전을 직, 간접적으로 겪으면서 차페크가 특히 주목했던 것은 이 전쟁에 사용된 무기와 전투 양상이었다. 말을 타고 칼을 휘두르며 싸웠던 이전의 전쟁과 달리, 제1차 세계 대전은 기관총과 폭탄, 탱크와 독가스 등 대량 살상 무기가 총동원된 전쟁이었고 셀 수 없이 많은 희생자를 내며 유럽을 초토화했다. 차페크는 바로 저 무시무시한 무기들이야말로 인류가 그동안 축적해 온 기술과 문명의 총화라는 점에 섬뜩함을 느꼈고, 과학 기술의 발전에 대해 통렬한 반성을 하게 된다. 이러한 비판적 성찰의 결과가 바로 1921년 프라하 민족극장에서 초연된 연극 <R.U.R.>인 것이다.

<R.U.R.>의 배경은 어느 외딴 섬, 인간의 노동을 대체하는 인조인간을 만들어 판매하는 로줌의 유니버설 로봇 공장이다. 첫 장

면에서 로봇의 인권을 주장하는 젊은 여성 헬레나가 이곳을 찾아왔다가 공장의 대표 이사 도민과 결혼하는데, 이후 10년이 지나도 그들에게는 아이가 생기지 않는다. 그런 가운데 로봇은 이제 가사와 산업 노동뿐만 아니라 군인의 역할까지 맡게 되고, 그로 인해 세계는 전쟁이 끊이지 않는다. 이 모든 게 로봇 때문이라고 생각한 헬레나는 로봇 제작의 비밀이 담긴 원고를 태워 버리고, 때마침 전 세계 로봇들이 반란을 일으켜 인간을 몰살한다.

이제 세상은 로봇이 지배하게 됐지만, 생식 능력이 없는 로봇을 재생산하려면 헬레나가 태워 버린 원고를 복원하는 수밖에 없다. 유일하게 살아남아 원고의 복원을 맡게 된 과학자는 아무리 해도 답을 찾지 못하자, 이제 인간과 로봇 모두 공멸할 것이라 자포자기한다. 그런데 그때 그의 눈앞에 감정적으로 진화된 새로운 세대의 로봇이 등장하고, 다른 로봇들과 달리 사랑이나 희생의 감정을 느낄 수 있다는 사실을 확인한 과학자는 이들이 새로운 아담과 이브가 될 것이라 확신하며 축복을 내린다.

로봇의 반란에 대한 경고

사실 희곡의 구성이나 캐릭터 면으로 볼 때 『R.U.R.』에는 허술한 점이 많다. 상황의 비약도 많고 이해가 안 되는 행동이 종종 나오며, 갑작스러운 로봇의 진화도 설득력이 부족하다. 하지만 무려 100년 전에 쓰였음에도 불구하고, 현대의 SF 작품이 다루거나 오늘날 우리가 실제로 마주하는 문제와 이슈들을 이미 제시하고 있다는 점에서 실로 놀라운 작품이다.

일단 가장 또렷이 드러나는 주제는 로봇들의 반란으로 상징되는, 과학 기술의 발전에 대한 작가의 경고이다. 제1차 세계 대전을 통해 대량 살상 무기가 얼마나 쉽고 빠르게 인간을 절멸시킬 수 있

는지 목격했던 차페크는 과학 기술의 발전에 회의적인 시선을 가지고 있었고, 그 고민과 우려를 작품 속에 고스란히 담아내었다. 극 중 군인으로 활용된 로봇들이 세계를 초토화하고, 자신들을 발명한 과학자들마저 몰살해 버리는 설정이 그것이다.

인간은 자신들의 편의를 위해 로봇을 만들었지만, 과학 기술의 발전과 시스템의 자체 진화를 통해 로봇은 우리 생각보다 훨씬 빠르고 놀랍게 발전하고 있다. 현실에서도 이미 인공 지능은 인간의 계산을 넘어선 지 오래며, '알파고'의 충격도 벌써 한참 전의 과거가 되었다. 점점 인간보다 우월한 지능과 힘을 가지게 된 로봇(혹은 A.I.)이 언제까지 인간에게 지배당할 것인가? 이런 맥락에서 차페크가 『R.U.R.』에서 그린 로봇의 반란은 인류에 대한 섬뜩한 경고라 할 수 있으며, 실제로 인간이 만든 로봇이 창조자 인간을 무너뜨릴 수 있다는 두려움은 이후 <터미네이터> 시리즈를 비롯해 수많은 디스토피아 문학의 영감이 되었다.

노동 없는 세상은 과연 낙원일까

이와 함께 차페크는 인간의 노동을 대체하는 존재로 로봇을 등장시킴으로써 미래의 노동이란 이슈를 던진다. 처음에는 가사 노동을 돕기 위해 창조된 로봇이 점점 그 영역을 확장해 나가고, 이렇게 로봇의 노동이 보편화되면서 인간의 노동 영역은 줄어들 수밖에 없다. 현실에서도 로봇의 발달로 인간의 일자리가 사라지는 예를 종종 볼 수 있다. 대형 매장에서는 키오스크가 대신 주문받는 경우가 보편화되고 있고, 무인 상점도 점차 확대되는 추세다. 무인 운전 시스템이 완성되면 교통의 측면에서도 엄청난 변화가 시작될 것이다. 뉴스에서는 하루가 멀다 하고 앞으로 사라질 직업과 살아남을 직업에 대한 분석과 예측을 쏟아 내고 있다.

대부분의 노동을 로봇과 인공 지능이 맡게 될 세상에서 인간은 과연 어떤 존재로 남게 될까. 『R.U.R.』의 서막에서 도민은 로봇의 노동이 보편화되면 인간은 아무도 일할 필요 없이 자아실현을 위해서만 살아갈 거라고 장담한다. 그렇게만 된다면야 지상 낙원이 펼쳐지겠지만, 실제 현실은 도민의 생각과는 사뭇 다르게 흘러가고 있다. 사람들은 벌써부터 로봇에게 빼앗길 자신의 일자리에 대한 위협을 느끼고 있으며, 로봇과 인공 지능 시스템이 만들어 내는 거대한 부는 특정 계급에만 집중되면서 사회 불평등을 강화하고 있다. 로봇이 인간을 지배하는 미래가 언제 올지는 확실치 않지만, 인간이 로봇을 통해 다른 인간을 지배하는 세상은 이미 우리 곁에 와 있는 것이다.

　　한편 『R.U.R.』에서 차페크가 고안해 낸 로봇은 기계가 아니라 인간과 똑같이 생기고 인간과 똑같은 물질로 만들어진, 안드로이드에 가까운 존재다. 이들은 처음에는 사고와 감정 없이 만들어졌지만, 내부적인 진화를 통해 스스로 생각하고 감정도 느낄 수 있게 된다. 극의 마지막에 등장하는 새로운 로봇 세대, 사랑과 희생의 감정을 느끼고 주체적인 판단까지 내리는 이들 로봇은 인간과 거의 다를 바 없다고 할 수 있다. 이렇게 점점 인간과 비슷해지는 로봇은 또 하나의 생각할 거리를 던져 준다.

　　진화를 거듭해 외적으로나 내적으로나 인간과 거의 구별이 안 되는 안드로이드, 이들을 어떻게 구분하고 어떻게 관계를 맺어야 하는가에 대한 고민은 현대의 SF에서 단골로 활용되는 소재이기도 하다. <블레이드 러너> 시리즈나 <공각기동대> 같은 작품을 대표적으로 들 수 있는데, 여기 나오는 안드로이드들은 오히려 인간으로 하여금 '우리를 인간이라 확신할 수 있게 하는 것은 무엇인가'라는 자기 정체성에 대한 질문을 던지게 한다.

선구적 극작가 카렐 차페크

미래를 내다보는 작가의 혜안

시대를 앞서는 차페크의 상상력은 『R.U.R.』뿐만 아니라 『압솔루트노 공장』『하얀 역병』 등 다른 작품에서도 찾아볼 수 있다. 『압솔루트노 공장』에서 차페크는 원자의 핵분열에 의해 무한한 힘을 발휘하는 '압솔루트노'란 기계를 등장시키고, 이를 둘러싼 인류의 갈등과 전쟁에 대해 경고하고 있다. 제2차 세계 대전이 일어나기 훨씬 전에 이미 원전 및 원자 폭탄에 대한 위험을 예견했다는 점에서 새삼 감탄하게 된다. 또 다른 희곡 『하얀 역병』은 중국에서 시작된 원인 불명의 전염병이 전 세계를 휩쓰는 이야기인데, 세대 간에 치명률이 달라서 생기는 갈등이나 백신을 둘러싼 경쟁 등 정말 깜짝 놀랄 만큼 코로나19와 비슷한 상황들이 펼쳐진다.

『세일즈맨의 죽음』으로 유명한 미국의 극작가 아서 밀러는 차페크의 열렬한 독자로 유명하다. 그는 차페크를 "시대를 앞선 작가"라 극찬하면서 당대보다는 후대에 더 제대로 가치를 평가받을 것이라 확신했다. 실제로 과학 기술의 발전과 기계화로 인한 문제, 인구 감소와 전염병, 독재의 위협에 대한 예언자적 경고가 들어 있는 그의 작품들은 지금의 눈으로 읽어도 '동시대적'이란 느낌이 들 정도로 생생한데, 이 모든 것을 무려 100년 전에 상상해서 썼다는 사실은 생각할수록 놀랍다.

작품을 읽으면 읽을수록 이 사람은 작가가 아니라 예언자였나 싶기도 한데, 또 한편으로 이는 그가 '미래'를 내다봐서가 아니라 당대의 '현실'을 가장 깊이 들여다본 덕분에 얻은 비전이라는 생각도 든다. 동시대를 향한 그 치열한 반성과 성찰이 그의 작품을 100년이 지난 지금도 유효한 이야기로 만든 것이다. 과거와 현재, 그리고 미래는 언제나 이렇게 한꺼번에 이어져 있음을, 차페크의 작품을 통해 새삼 실감하게 된다.

바츨라프 광장의 불꽃

○ **프라하의 봄과 체코 민주화 운동**

도도히 흐르는 블타바강과 고색창연한 카를교, 정교한 천문 시계와 고딕 성당이 반기는 구시가지 광장과 장엄한 프라하성에 이르기까지, 프라하는 어디를 둘러봐도 그림엽서 같은 풍경이 펼쳐지고 봐도 봐도 질리지 않는 매력이 있는 곳이다. 여름에는 짙푸른 녹음이 고풍스러운 도시에 선명한 색채를 더하고, 겨울엔 동화 같은 크리스마스 마켓이 화려하게 펼쳐진다. 덕분에 유럽 내에서도 가장 아름다운 도시로 손꼽히며 사시사철 수많은 관광객으로 붐비는 도시지만, 사실 프라하의 역사는 이런 평화롭고 낭만적인 풍경과는 거리가 먼 비극과 격동의 세월로 점철되어 왔다.

특히 히틀러의 침공으로 시작된 나치 독일의 지배와 종전 후 이어진 소련의 간섭과 억압, 민주화를 향한 첫걸음이었던 '프라하의 봄'과 이를 무참히 짓밟은 소련의 탱크 진압, 비폭력 시위로 이뤄 낸 벨벳 혁명과 체코/슬로바키아의 평화로운 분리에 이르기까지, 숨 가쁘게 이어진 체코 현대사 속에서 프라하는 늘 피와 눈물, 승리와 화해가 공존하는 드라마틱한 무대였다. 그리고 그 중심에 언제나 바

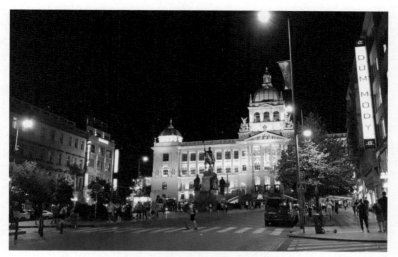

격동의 체코 현대사의 현장인 바츨라프 광장

츨라프 광장이 있었다. 체코의 수호성인(守護聖人) 성 바츨라프 기마상이 우뚝 서 있는 이곳에서 1918년 체코슬로바키아의 독립 선언문이 낭독되었고, 1968년 소련군 탱크에 맞선 시민들이 집결했으며, 1989년에는 벨벳 혁명과 승리의 거점이 되었다. 지금은 프라하 최대의 번화가로서 수많은 상점과 식당, 카페가 관광객을 반기고 있지만, 바츨라프 광장에는 여전히 격변의 현장과 역사적 순간의 목격자만이 지닐 수 있는 특별한 아우라가 있다.

탱크에 짓밟힌 프라하의 봄

1968년 8월, 여느 날과 똑같이 출근 중이던 프라하의 시민들은 그 자리에 우뚝 멈춰 설 수밖에 없었다. 드르르륵 육중한 소리를 내며 지나가는 거대한 탱크의 행렬이 바츨라프 광장을 지나 프라하 도심 한복판을 장악하고 있었던 것이다. 어떤 선전 포고도 경고도

없이 갑작스레 들이닥친 탱크 부대에는 무장한 소련 군인들이 무표정하게 앉아 있었다.

이 무례하고 폭력적인 침입은 당시 체코슬로바키아와 소련 사이에 일어난 미묘한 갈등에서 비롯되었다. 제2차 세계 대전이 끝나고 지긋지긋한 나치로부터 해방되어 기쁨을 누린 것도 잠시, 유럽은 동서 진영이 서로 알력 다툼을 하는 각축장이 되었고, 동쪽에 속했던 체코슬로바키아는 자연스레 소련의 영향력 아래 들어갔다. 당시 체코슬로바키아뿐만 아니라 폴란드, 헝가리, 루마니아 등 동유럽의 여러 나라가 소련을 추종하는 공산당 정부의 지배를 받았던 것이다.

처음에는 모두가 평등한 사회를 표방하며 한마음 한뜻으로 나아가는 듯했으나, 점점 소련의 간섭과 공산당 독재가 심해지면서 체코슬로바키아 국민의 불만이 커졌고, 이를 누르려는 정부의 억압 또한 강화되면서 갈등이 깊어졌다. 이런 상황에서 1968년 1월, 새로운 총리로 선출된 둡체크가 '인간의 얼굴을 한 사회주의'라는 슬로건을 내세우며 일련의 개혁을 시도했다. 사회주의 자체를 거부한 것은 아니지만, 둡체크는 검열을 폐지하고 언론과 출판의 자유를 보장하는 등 국민의 숨통을 터주는 온건한 정책을 펼쳤다. 체코슬로바키아 국민은 뜨겁게 환영했으나, 소련으로서는 이런 변화가 주변의 다른 공산권 국가들에 끼칠 영향을 우려할 수밖에 없었다. 지속적으로 둡체크에게 압력을 넣어도 반응이 없자, 결국 소련은 바르샤바 조약기구의 탱크를 끌고 프라하로 진격했다. 1968년의 난데없는 탱크 침공은 '인간의 얼굴을 한 사회주의'에 대한 소련의 무력 경고이자 응징이었던 것이다.

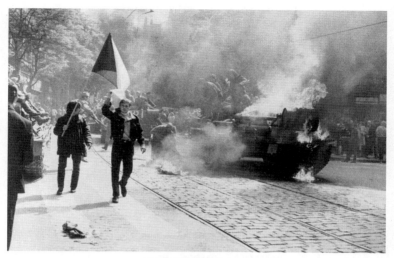
소련의 프라하 침공, 1968.

꺼지지 않는 불꽃들

도심 한복판으로 무작정 밀고 들어온 소련군의 탱크에 시민들은 '인간 벽'을 만들며 강경하게 맞섰지만, 무자비한 발포와 진압에 의해 도시는 피로 얼룩지고 수많은 사상자가 생겼다. 당시 서구의 외신들이 이 소식을 전하며 "과연 프라하의 봄은 올 것인가?"라고 헤드라인을 뽑은 데서 1968년에 일어난 일련의 사건들은 '프라하의 봄'이란 이름으로 불리게 됐다. 시민들의 끈질긴 저항에도 불구하고 결국 소련은 둡체크 정권을 실각시켰고, '인간의 얼굴을 한 사회주의'는 실패로 돌아갔다.

이후 체코슬로바키아는 전보다 더 엄격하고 혹독한 공산당의 지배를 받게 되었다. 짧게나마 자유를 만끽했던 국민들은 더 억압적으로 변한 사회에 적응하지 못한 채 침묵과 절망의 나날을 보냈다. 학생과 작가, 예술가 등 지식인 계급은 당의 지속적인 감시를 받았

고, 조금이라도 불온한 낌새가 느껴지면 곧장 체포되거나 정신 개조를 위한 강제 노동에 동원되었다. 특히 지식인을 타깃으로 한 육체 노동은 이 시기 정부가 주도한 주요 정책 중 하나로, 많은 체코 문학에서도 등장한다. 『참을 수 없는 존재의 가벼움』 속 주인공 토마시는 명망 높은 의사였으나 정부를 비판한 대가로 유리창 닦이로 생계를 이어가고, <록앤롤>의 주인공 얀은 대학 강사 자리를 잃고 일용직을 전전한다. 또, 이 시기 체코를 대표하는 극작가였던 바츨라프 하벨이 양조장에서 몇 달간 술통을 굴리는 등 현실에서도 비일비재하게 일어난 일이다.

무겁게 짓누르는 정부의 탄압과 꺾여 버린 희망, 어둡고 긴 터널과도 같았던 이 시기는 역설적으로 체코의 문학, 연극, 영화 등 모든 장르에 광범위하고 지속적인 영향을 주면서 위대한 예술을 꽃피웠다. 밀란 쿤데라의 대표작 『참을 수 없는 존재의 가벼움』과 하벨의 희곡, <줄 위의 종달새> 같은 이르지 멘델의 영화, 보후밀 흐라발의 소설 등 체코 현대 예술을 대표하는 수많은 작품이 이 시기의 직간접적인 영향을 받아 탄생했고, 은유적인 방식을 통해 사회를 비판하거나 시민을 각성시켰다.

사람들의 경직된 생각을 일깨우는 것은 예술만이 아니었다. 1969년에는 얀 팔라흐를 필두로 한 꽃다운 청년들이 암울한 시대에 맞서 온몸을 불태웠다. 그들이 분신으로 생을 마친 장소 역시 바츨라프 광장이었다. 아그네츠카 홀란드 감독의 <타오르는 불씨>는 얀 팔라흐의 죽음과 그 이후를 담고 있는 3부작 드라마다. 시종일관 담담하면서도 먹먹한 마음으로 보았지만, 그중에서도 가장 기억에 남는 것은 아직 숨이 붙어 있던 팔라흐가 남긴 마지막 말이었다. 그는 자신의 분신이 소련에 저항하는 행위가 아니라, 체코 국민들이 결코 자유를 포기하지 않도록 일깨우기 위한 것이었다고 했다.

실제로 그의 죽음 이후 많은 이들이 단식 투쟁을 하고 시위를 조직하며 그를 기렸다. 얀 자이츠란 청년은 팔라흐의 뜻을 잇기 위해 그가 죽은 바로 그 자리에서 자신의 몸을 불태우기도 했다. 비록 프라하에 봄이 다시 오기까지는 긴 세월을 기다려야 했지만, 팔라흐의 분신은 이후 체코 국민의 자유와 민주화에 대한 열망이 꺼지지 않고 이어지도록 하는, 진정한 의미의 '타오르는 불씨'가 되어 주었다. 지금도 바츨라프 광장의 초입, 얀 팔라흐와 얀 자이츠가 뜨겁게 쓰러져 간 자리에는 그들을 추모하는 십자가 비석이 세워져 있고, 그들을 기억하고 기리는 꽃송이들이 수북이 쌓여 있다.

벨벳 혁명의 뜨거운 현장

1989년, 바츨라프 광장은 또 한 번 중대한 역사의 현장이 된다. 국내외적 위기 속에서 소련은 흔들리고 있었고, 더 이상 동구권 국가들에 강한 영향력을 행사할 수 없었다. 사회주의 이념 자체가 희미해지는 가운데 베를린 장벽이 무너졌고, 이를 신호로 동구권 사회주의 국가들이 하나둘 민주화 운동을 통해 이른바 '철의 장막'을 부수기 시작했다.

가장 먼저 민주화에 성공한 나라는 폴란드였다. 옆 나라인 체코슬로바키아도 가만있을 수 없었다. 하벨이 이끄는 시민 포럼을 중심으로 적극적인 활동에 나섰다. 지난번 프라하의 봄과 같은 유혈 사태는 전혀 없었다. 시민 포럼은 평화적 시위와 파업을 이끌면서 이미 무력화된 공산당 정권과 대화를 이어 갔다. 결국 체코 공산주의 정권의 마지막 대통령이 물러나고 하벨이 만장일치로 새 대통령에 선출됐다. 그날 밤, 수많은 프라하 시민들이 바츨라프 광장에 모여 체코슬로바키아 국기와 하벨의 초상화를 휘날리며 이 역사적 순간을 기념했다. 바츨라프 광장은 다시 한번 중대한 변화의 목격자가

되었다.

1989년의 민주화 운동은 어떤 무력 충돌도 없이 매끄럽게 정권 교체에 성공했다 해서 '벨벳 혁명'으로 불리지만, 사실 이는 국민들이 1968년의 탱크와 치열한 저항을 잊지 않고 이어 왔기에 가능한 일이었다. 지금도 프라하에서는 암울했던 과거를 떠올리게 하는 기념비와 조각 공원을 곳곳에서 만날 수 있고, 당시를 기억하는 사진전이 끊이지 않고 열린다. 프라하 공산주의 박물관의 전시실 한쪽 벽에는 공산당 독재 기간에 희생된 체코슬로바키아 국민의 숫자가 가득하다. 체포 205486명, 강제 추방 170938명, 옥사 4500명, 처형 248명. 비록 숫자이기는 하지만, 이들 하나하나를 모두 잊지 않고 기억하겠다는 그들의 의지가 도시 곳곳에 새겨져 있다.

연극으로 바라본 체코 현대사

체코슬로바키아 출신의 영국 작가 톰 스토파드의 <록앤롤>(정확한 표준어 표기는 '로큰롤'이나 작가 톰 스토파드가 제목을 <Rock 'N' Roll>로 쓴 관계로 여기서는 '록앤롤'이라 표기한다.)은 바로 이 격동의 시기를 연극으로 풀어낸 작품이다. 이 연극은 1968년 프라하의 봄부터 1989년 벨벳 혁명에 이르기까지, 약 20여 년간의 굴곡진 세월을 차근차근 풀어 가고 있어, '연극으로 쓴 체코 현대사'라 해도 과언이 아니다. 또한 이를 정치적 측면에서 그리기보다는 도어즈와 핑크 플로이드, 더 플라스틱 피플 오브 더 유니버스 등 당대를 뜨겁게 달구었던 록 밴드의 음악과 함께, 자유로운 예술을 꿈꾸는 젊은이들의 이야기로 풀고 있어 '음악으로 본 정치사'라고도 볼 수 있는 작품이다.

<록앤롤>의 첫 장면은 영국에서 유학 중이던 주인공 얀이 '프라하의 봄' 소식을 듣고 귀국 준비를 하는 모습으로 시작된다. 사실

얀은 정치에는 그다지 큰 관심이 없는 지식인 청년이다. 그저 프라하가 침공당했다는 소식을 듣고는 가족과 친구들과 함께 있기 위해 조국으로 돌아왔을 뿐이다. 이런 얀에게는 유일한 취미가 하나 있는데, 바로 록앤롤이다. 프라하에 돌아올 때도 가방 전체를 LP판으로 가득 채울 만큼 록앤롤에 깊은 애정을 가지고 있는 얀은, 바로 그 LP판 때문에 입국 심사부터 정부의 감시와 주의를 받게 된다. 당시 엄격한 공산주의 체제로 돌아간 체코 정부의 눈에 영국의 록 음악은 적대 세력의 불온한 문화였고, 저항과 자유를 노래하는 록 자체가 사회 체제를 위협하는 장르였던 것이다.

조국에 돌아온 뒤에도 얀은 반정부 시위나 서명 운동에는 참여하지 않은 채, 평범한 일상을 살아가려 한다. 하지만 점점 자유로운 발언과 행동에 제약이 생기고, 이 체제하에서는 어떤 자유로운 예술도 허용되지 않음을 깨달은 뒤 자발적으로 서명 운동에 참여하게 된다. 얀이 감옥에서 돌아와 엉망으로 깨진 레코드판을 발견하는 모습은 이 체제에 대한 얀의 믿음이 완전히 무너진 것을 은유하는 장면이라 할 수 있다. <록앤롤>은 이렇듯 그저 음악을 사랑했을 뿐인 한 록앤롤 마니아가 예술의 자유에 대한 국가의 통제 속에서 서서히 체제에 저항하는 인물로 변해 가는 과정을 음악과 드라마 속에 그려 내는 작품이다.

세상을 바꾼 음악

연극 <록앤롤>에 등장하는 존 레논 벽은 실제로 존재하는 프라하의 명소 중 하나다. 1980년 존 레논이 비극적으로 세상을 떠나자, 프라하의 많은 젊은이들이 그를 기리며 평화를 염원하는 존 레논의 노랫말을 벽에다 적기 시작했고, 이는 곧 자유를 열망하는 메시지와 반정부 구호로 이어졌다. 표현의 자유가 억압되었던 시기에

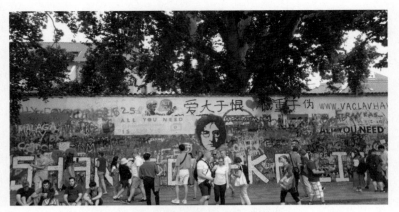

자유를 향한 메시지가 새겨진 존 레논 벽

존 레논 벽은 모두가 자신을 숨긴 채 자유롭게 의견을 남길 수 있는 일종의 '익명 게시판'이었던 것이다. 정부는 벽 위에 새로 페인트 칠을 해서 흔적을 없애려 했지만, 다음날 또다시 누군가가 몰래 노랫말과 구호를 써 놓고 가면서 평범했던 벽은 저항의 상징적인 장소가 되었다. 지금은 수많은 여행객이 기념사진을 찍기 위해 찾는 관광 명소지만, 당시에는 수많은 체코 젊은이들이 자유의 염원을 담아 방문하는 성지와도 같은 곳이었다.

극 중 등장하는 체코의 록 그룹, 더 플라스틱 피플 오브 더 유니버스 역시 실제로 체코 민주화 운동에 큰 영향을 끼친 단체다. 이 그룹은 체제에 맞지 않는 노래와 복장으로 공연 불가 판정을 받았으나 이후에도 숲속 창고나 헛간 같은 은밀한 장소에서 몰래몰래 공연을 이어 갔고, 관객 역시 정부의 눈을 피해 몰래 공연장을 찾아가곤 했다. 사실 이들의 음악이 정치적이거나 반정부적 메시지를 담고 있던 것은 아니었고, 이들에게는 노래로 정권을 전복하겠다는 야망도 없었다. 그저 자기들의 노래를 자유롭게 부르고 싶었을 뿐이다.

하지만 정치적인 노래가 아닐지라도 정부가 금지한 공연을 끈질기게 이어 가는 것 자체가 정부에게는 위험 요소였고, 점점 더 많은 사람들이 이들의 용기에 지지를 보내는 것 또한 문제가 되었다. 결국 체코 정부는 이 그룹을 포함해 몇몇 음악 밴드를 구속하기에 이르는데, 시민들은 이에 강력히 반발하면서 구명을 위한 서명 운동을 시작했다. 이것이 후에 표현의 자유와 인권을 주장하는 전 국민적인 서명 운동으로 확대, 발전되었다는 점에서 더 플라스틱 피플 오브 더 유니버스는 다시 한번, 체코 민주화 운동에 있어 음악의 강력한 영향력을 보여 주는 상징이 되었다.

연극 <록앤롤>에서 수많은 음악 중 록앤롤이 주요 모티브로 쓰이는 것 또한 이러한 맥락에서 이어진다. 이른바 반(反)주류 음악, 젊음과 저항의 음악으로 손꼽히는 록앤롤은 1960년대부터 80년대에 이르기까지 사회 문화 전반에 지대한 영향을 끼치며 한 시대를 풍미한 음악이었다. 서로 다른 개성을 지닌 밴드들이 각자의 목소리로 노래했지만, 이들의 노래 저변에는 자유를 향한 뜨거운 열정과 저항이라는 공통 요소가 내재해 있었다. 그런 의미에서 극 중 록앤롤은 이념이 모든 것에 우선했던 시대에, 진정한 자유를 꿈꾸었던 젊은이들의 의지와 저항의 상징으로 그려지고 있는 것이다.

리디체를 기억하라

○ **새벽의 7인이 남긴 비극**

한 도시가 있었다. 체코슬로바키아 북서부에 위치한 자그맣고 평화로운 도시 리디체. 갓 구운 빵을 이웃들과 나눠 먹고 편지가 오면 누구든 받아서 집 앞으로 전달해 주는 소박하고 따뜻한 마을이었다. 그러나 1942년, 프라하에서 일어난 한 독일 장교 암살 사건에 대한 보복으로 나치는 이 도시를 완전히 쓸어버렸고, 리디체는 지상에서 흔적도 없이 사라져 버렸다. 제2차 세계 대전 동안 나치는 바르샤바를 비롯해 수많은 도시를 무자비하게 파괴했지만, 그중에서도 리디체만큼 참담한 운명을 지닌 도시는 없었다. 이곳은 물리적으로 완벽하게 소멸되었고, 마을 사람들 역시 철저하게 숙청되었다. 전쟁이 끝난 후 바르샤바는 전 국민의 노력과 의지로 다시 재건되었으나, 완전히 사라진 리디체는 그러한 복원조차도 불가능했다.

유럽을 뒤흔든 암살 사건

아이러니하게도 리디체의 비극은 리디체에서 확인할 수 없다. 마을 자체가 사라졌기 때문이다. 다만 이 비극의 원인과 결과에 대

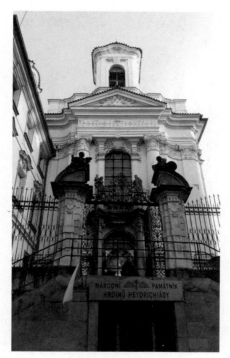
키릴 앤 메토디우스 성당 입구

한 생생한 증거들은 프라하 시내 중심부에서 조금 떨어진 한 성당에서 찾아볼 수 있다. 블타바강 남쪽 한 귀퉁이에 위치한 키릴 앤 메토디우스 성당이다. 프라하 중심부가 관광객들로 발 디딜 틈 없이 북적대는 데 비해, 이 구역은 상당히 한적하고 여유로운 데다 작은 공원도 하나 끼고 있어서 느긋하게 산책하다 커피 한잔을 마시기에 더없이 좋은 곳이다.

키릴 앤 메토디우스 성당은 벌집 같은 총탄 자국이 고스란히 남아 있는 외벽 때문에 금방 찾을 수 있다. 특이하게도 예배당보다 아래층 지하실 입구에 사람들이 더 많이 몰려 있는데, 실제로 대부분

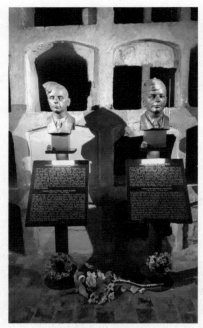

암살 대원들을 기리는 흉상

의 방문객은 바로 이 지하실을 보기 위해 찾아온 사람들이다. 현재
체코 독립운동 기념관으로 쓰이고 있는 지하실은 체코슬로바키아
의 레지스탕스, 이른바 '새벽의 7인'이 마지막까지 숨어서 버티다 죽
음을 맞이한 곳이다. 체코 정부는 당시의 현장을 그대로 남겨 둔 채,
이곳을 체코 영웅들을 위한 추모와 기념의 공간으로 조성해 놓았
다. 지하실뿐만 아니라 위층 예배당과 성당 외벽에도 성스러운 장소
에 어울리지 않는 총알 자국이 여기저기 박혀 있는데, 일부러 복원
이나 수리를 하지 않고 그대로 보존함으로써 이곳이 얼마나 치열한
전투의 현장이었는지를 생생히 느낄 수 있게 만들었다.

　이곳 성당과 지하실에서 끝까지 싸우다 전사한 요세프 가브치

크와 얀 쿠비쉬 등 7명의 대원들은 제2차 세계 대전을 통틀어 가장 유명한 암살 사건의 주인공들이다. 그들이 암살한 나치 장교 라인하르트 하이드리히는 나치 비밀경찰의 수장이자 '히틀러의 오른팔'이라 불리며 엄청난 영향력을 행사했던 최고위층 장교였다. 프라하에 부임한 하이드리히는 도착하자마자 계엄령을 선포하고, 조금이라도 불온한 기미가 있는 인물은 모조리 체포함으로써 프라하 전체를 공포로 몰아갔다. 그 무자비한 폭정으로 인해 '프라하의 학살자' '금발의 야수' '강철 심장의 사나이' 같은 별명으로 불리기도 했다. 하이드리히 부임 이후 나치의 통치는 더욱 강압적이고 폭력적으로 변해 갔고, 더 이상 두고 볼 수 없다고 생각한 영국의 체코슬로바키아 망명 정부는 극비리에 암살을 준비하기 시작했다.

작전명, 앤트로포이드

하이드리히 암살 작전에는 '앤트로포이드'(Anthropoid), 일명 유인원 작전이라는 암호명이 붙었다. 체코슬로바키아 망명 정부에서 파견된 요세프와 얀을 중심으로 암살 팀이 꾸려졌고, 이들은 하이드리히의 동선과 생활 습관을 분석하면서 치밀하게 계획을 세워 나갔다. 그리고 1942년 5월 27일, 마침내 거사의 날이 밝았다. 여느 때와 같이 출근 중이던 하이드리히의 자동차가 전차 앞에서 잠시 속도를 줄인 순간, 누군가가 뛰어들어 총을 난사했고 옆에서는 다른 대원이 수류탄을 던졌다. 하이드리히는 총을 맞지는 않았지만 수류탄 파편이 몸에 박혀 며칠 뒤 패혈증으로 사망했다. 한편 거사를 마친 대원들은 키릴 앤 메토디우스 성당 지하실에 숨어서 바깥 상황을 주시하고 있었다.

히틀러의 오른팔이자 나치 최고위 장교가 대낮에 프라하 시내에서, 그것도 겨우 몇 명의 레지스탕스에 의해 살해된 것은 실로 엄

청난 사건이었고, 독일 전체에 극도의 충격과 수치심을 안겨 주었다. 분노를 주체할 수 없었던 히틀러는 하이드리히의 장례식이 끝나자마자 철저하고 무자비한 응징을 명령했다. 암살 대원과 조금이라도 연관이 있거나 접촉이 있었던 사람들은 모조리 체포되었고 잔혹한 심문과 처형이 끝도 없이 이어졌다. 복수심으로 똘똘 뭉친 나치는 명확한 증거도 없이 어떤 사소한 의심만 있어도 곧 보복을 실행했고, 그 복수의 화살이 뜻하지 않게 향한 곳이 바로 프라하 북부의 작은 마을 리디체였다.

사실 리디체는 이들 암살 대원과 직접적인 연관이 없는 평범한 마을에 불과했다. 그러나 무슨 이유에서인지 이 마을과 대원들 간에 모종의 관계가 있다고 확신한 나치는 사실 여부도 확인하지 않은 채, 무시무시한 보복을 실행했다. 어쩌면 그들에게 사실 여부는 그다지 중요하지 않았을지도 모른다. 일단 본보기를 보임으로써 체코인들에게 공포와 경각심을 일깨우고, 자신들의 분노를 쏟아 낼 상징적인 희생양이 필요했던 것이다.

리디체는 명확하고 구체적인 지령에 의해 철저히 파괴되었다. 먼저 이 마을에 살고 있는 모든 남성들이 그 자리에서 모조리 처형당했고, 여성들은 수용소로 보내졌으며 아이들은 혈통에 따라 독일인으로 재교육되거나 가스실에서 목숨을 잃었다. 나치의 보복은 여기서 끝나지 않았다. 아무도 남지 않은 마을 전체에 불을 지르고, 남은 잔해마저 폭파시킨 뒤 탱크와 롤러로 밀어 버렸다. 또 모든 공식 기록물에서 리디체라는 이름을 삭제해 버렸다. 리디체는 물리적으로나 문서상으로나 통째로 소거되었다. 멀쩡히 존재했던 한 마을이, 하루아침에 흔적도 없이 사라진 것이다.

체코 영화 <리디체>의 주인공은 리디체 마을에 살던 평범한 시민으로, 우연치 않게 사람을 죽이는 바람에 4년형을 받고 교도소

에 수감된다. 감옥에서 그의 유일한 낙이라고는 가족과 이웃이 보내 주는 편지와 음식뿐인데, 언젠가부터 마을 사람들에게서 소식이 뚝 끊겼다. 아무리 기다려도 소식이 없자 그는 모두로부터 버림받았다는 생각에 원망과 눈물로 하루하루를 이어 나간다. '오냐, 나도 이제 다시는 너희를 안 볼 거다, 여기서 나가도 그쪽으로는 인사도 안 할 거다.'라며 다짐한 것도 잠시, 남은 형기를 채우고 출소한 그가 가장 먼저 달려간 곳은 그리운 고향 마을이었다.

한달음에 달려간 고향 앞에 선 그는 한동안 어리둥절해 하며 자기 눈을 의심했다. 몇 년 사이에 내가 고향 가는 길을 잊었던가. 눈 감고도 그릴 수 있는 정다운 집과 이웃, 마을 전체가 완전히 사라진 채 새까맣게 불타버린 땅과 텅 빈 공터만 남아 있었던 것이다. 허구의 캐릭터이긴 하지만, 마지막 장면에서 흔적도 없이 사라진 리디체를 바라보는 주인공의 넋 나간 표정과 초점 잃은 눈빛은 이 비극적 사건을 마주한 체코인들의 심정을 그대로 담아내고 있다.

새벽을 기다리며 사라진 영웅들

한편 리디체를 파괴한 뒤에도 나치는 끈질기고 집요하게 암살 대원들을 추적했고, 결국 동료 중 한 사람의 밀고로 은신처가 알려졌다. 6월 18일 새벽, 수백 명의 나치군이 키릴 앤 메토디우스 성당을 에워싸고 무시무시한 총격을 퍼붓기 시작했다. 몇 명의 대원들이 총격전에서 목숨을 잃었고, 나머지 대원들은 지하 묘지로 내려가 끝까지 항전을 계속했다. 아무리 총을 쏘고 수류탄을 던져도 이들이 나오지 않자 나치는 결국 소방차를 끌고 와 호스로 지하실에 물을 들이부었고, 대원들은 스스로 죽음을 선택함으로써 끝까지 나치에 대항했다.

키릴 앤 메토디우스 성당 지하에서 벌어진 마지막 전투와 장렬

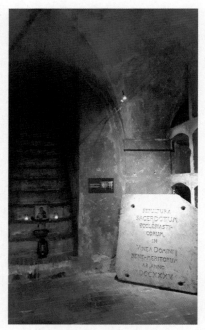

성당과 연결되는 지하 묘지 입구

한 최후는 1975년 영화 <새벽의 7인>으로 널리 알려졌으며, 최근 <앤트로포이드>와 <철의 심장을 가진 남자>라는 영화로 재조명되기도 했다. 특히 세 영화 모두 심혈을 기울여 그리고 있는 마지막 장면, 지하 묘지에 서서히 물이 차오르는 가운데 마지막으로 남은 두 대원이 서로의 머리에 총구를 겨누는 비장한 최후는 볼 때마다 가슴 뭉클한 명장면 중 하나다.

지금도 키릴 앤 메토디우스 성당 지하실은 대원들이 지하 묘지에 숨어 있던 당시 모습을 그대로 간직한 채, 7명 대원 모두의 흉상을 만들어 그들의 애국과 독립 정신을 기리고 있다. 밀고자가 지하실 뚜껑을 열고 대원들에게 투항하라 소리쳤던 예배당 쪽 입구와 소

방 호스로 물이 쏟아졌던 지하실의 환기구도 그때 모습 그대로다. 특히 바깥의 빛이 희미하게 새어 들어오는 지하실 환기구 앞에 서면, 그토록 환한 새벽을 보고 싶어 했으나 끝내 이곳에 고립된 채 죽음을 맞이했던 대원들의 간절한 심정이 느껴져 누구나 숙연한 기분이 된다.

그리고 지하실 입구에는 '앤트로포이드 작전' 관련 자료들과 참여 대원들의 사진, 하이드리히 장례식 사진을 비롯해 리디체 마을의 비극에 관한 이야기가 상세하게 전시되어 있다. 초토화된 마을 전경과 총살당한 사람들의 명단 등 사진을 보기만 해도 마음이 묵직해지는데, 바로 그 전시의 마지막에 이런 말이 적혀 있다. "우리가 무엇을 위해 전쟁을 했냐고 후세 사람들이 묻거든, 조용히 리디체 이야기를 들려주시오."

리디체라는 이름의 소녀들

키릴 앤 메토디우스 성당 지하실 외의 공간에서 리디체에 관한 흔적을 찾기란 쉽지 않다. 예전에 리디체가 있던 자리에는 차마 다시 마을을 세우지 못한 채, 기념비와 기념관만 조성되어 있다. 하지만 사람들은 결코 리디체를 잊지 않았다. 체코의 작곡가 마르티누가 작곡한 <리디체에 대한 애도>를 비롯해 수많은 음악과 문학, 영화가 여전히 리디체를 이야기하고 있으며, 체코 정부는 리디체 국제 어린이 미술 대회 같은 행사를 통해 당시 희생된 어린이들을 기리고 있다.

리디체가 겪은 비극은 체코만이 아니라 전 세계를 울리고 단결시킨 하나의 힘이었다. 리디체 사건 이후 유럽과 미국 등 세계의 여러 도시가 자신들의 거리나 마을 이름을 '리디체'로 바꾸었고, 사람들은 새로 태어난 자기 딸에게 리디체라는 이름을 지어 주었다. 이

전통은 지금도 이어지고 있는데, 실제로 영화 <리디체>의 마지막 크레딧 영상에는 리디체라는 이름을 가진 전 세계 수많은 여성들의 이름과 사진이 끝도 없이 이어지고, 몇몇 사진에서는 그들이 자신의 이름을 자랑스럽게 여긴다는 피켓을 들고 있기도 하다. 정말 어마어마하게 길고 감동적인 크레딧이다.

리디체라는 마을은 지상에서 완전히 사라져 버렸지만, 저렇게 다양한 국적을 지닌 리디체들이 지금도 어딘가에서 살아가며 그 이름과 생명력을 이어 가고 있다. 엄청난 무기와 폭력으로 한 도시를 물리적으로 파괴할 수는 있어도 그곳에 살던 사람들의 기억과 정신은 결코 파괴할 수 없다는 것을 리디체의 비극에서 새삼 확인하게 된다.

'피아니스트'의 도시 바르샤바

○ 골목골목 만나는 쇼팽의 선율

 파리의 샤를 드골 공항, 뉴욕의 J. F. 케네디 공항, 로마의 레오나르도 다빈치 공항 등 나라의 첫 관문인 공항에 그 나라의 유명인 이름을 붙이는 경우가 종종 있다. 하루에도 수많은 항공편이 오가는 와중에, 짧고 간편한 이름 대신 굳이 누군가의 풀 네임을 붙인다는 것은 어떤 의미일까. 자국민에게는 영원히 그 사람을 기억하겠다는 의지를 보여 주고, 그 나라를 처음 방문하는 외국인에게는 자랑스러운 누군가를 소개하려는 강한 자부심이 느껴진다. 니콜라 테슬라의 국적을 두고 크로아티아와 신경전을 벌이고 있던 세르비아가 베오그라드 공항을 '니콜라 테슬라 공항'으로 재빨리 개명한 것도 나름의 전략이라 할 수 있을 것이다. 그런 의미에서 폴란드를 대표하는 공항의 이름이 '바르샤바 쇼팽 국제공항'인 것은 폴란드에서 쇼팽의 위상과 중요도가 얼마나 큰지를 새삼 가늠하게 해준다.

 유럽의 '슬픈' 평원
 '유럽의 평원'이란 별칭에서도 알 수 있듯이 폴란드는 사방으로

바르샤바 왕궁과 잠코비 광장

열려 있는 지리적 조건 때문에 오랜 세월 러시아, 독일, 오스트리아 등 주위 강대국들의 끊임없는 침략을 받았고, 19세기에는 무려 123년 동안 폴란드란 나라가 지도에서 사라지기도 했다. 간신히 나라와 영토를 되찾은 것도 잠시, 얼마 뒤 발발한 제2차 세계 대전에서는 독일군과 소련군 양쪽에 철저히 짓밟히며 가장 많은 피해를 입은 비극의 역사를 지니고 있다.

그러나 이런 눈물과 피의 역사 속에서도 폴란드는 위대한 인물을 꾸준히 배출하며 세계사에 또렷한 족적을 남겨 왔다. 특히 과학과 예술에서의 성과가 괄목할 만한데, 지동설을 주장한 코페르니쿠스와 라듐을 발견한 마리 퀴리, 피아노의 시인 쇼팽과 민족시인 아담 미츠키에비치, 예술 영화의 전설이 된 폴란드 뉴웨이브 감독 등 걸출한 과학자와 예술가들이 두 손가락이 모자랄 만큼 쏟아져 나

왔다. 또한 『쿠오바디스』의 작가 헨리크 시엔키에비치, 폴란드어의 섬세함과 우아함을 보여 준 시인 비스와바 쉼보르스카를 비롯해 노벨 문학상 수상자를 5명이나 배출하면서 명실상부한 문학 강국으로서의 자부심도 이어 가고 있다.

누구 하나 빛나지 않는 이가 없지만, 그중에서도 바르샤바 하면 곧바로 떠오르는 이름은 역시 쇼팽이다. 쇼팽 공항을 통해 도착하게 되는 바르샤바는 도시 전체가 하나의 거대한 쇼팽 기념관이라 해도 과언이 아닐 정도로 도시 곳곳에 쇼팽의 기억이 살아 숨 쉬고 있다. 쇼팽 박물관과 쇼팽 연구소, 쇼팽 재단 등 쇼팽과 관련된 건물이 곳곳에 있고, 시내 한복판에 위치한 성당에는 쇼팽의 심장이 묻혀 있으며, 어딜 가나 쇼팽의 동상과 조각상을 찾아볼 수 있다.

도시 전체가 쇼팽의 기념관

실제로 쇼팽은 바르샤바 근교의 젤라조바 볼라에서 태어난 지 얼마 안 되어 가족과 함께 바르샤바로 이주했고, 그 뒤 청년기까지 바르샤바를 떠나지 않고 이곳을 주요 무대로 활약했던 '바르샤바'의 음악가였다. 7살이란 어린 나이에 이미 작곡과 피아노 연주를 시작한 쇼팽은 바르샤바 귀족의 무도회와 살롱에 종종 초대되어 연주하면서 점차 이름이 알려졌고 곧 바르샤바 사교계의 주요 명사가 되었다. 날이 갈수록 쇼팽의 명성은 높이, 또 멀리 퍼져 나갔고 쇼팽의 활동 영역 역시 바르샤바를 넘어 전 유럽을 향하게 되었다. 그러나 당시 폴란드는 강대국의 틈바구니에서 점점 불안한 상황에 놓여 있었고, 1830년 장기 유럽 연주 여행을 위해 바르샤바를 떠난 쇼팽은 결국 죽을 때까지 다시는 사랑하는 조국 땅을 밟지 못하게 되었다.

이후 쇼팽은 프랑스 파리를 주요 무대로 작곡과 연주 활동을 이어 나갔고 파리의 페르 라셰즈 묘지에 묻혔지만, 죽을 때까지 조국

바르샤바 쇼팽 박물관

폴란드와 바르샤바를 향한 쇼팽의 그리움과 사랑은 시들지 않았다. 폴란드의 민속춤곡인 마주르카와 폴로네즈를 그토록 많이, 그토록 아름답게 작곡한 데서도 조국에 대한 한결같은 애정을 느낄 수 있으며, 쇼팽이 마지막으로 작곡한 작품도 어머니와 가족들을 그리워하면서 만든 마주르카였다. 세상을 떠난 뒤에도 그의 유언에 따라 쇼팽의 묘에는 폴란드를 떠날 때 친구들이 병에 담아 준 조국의 흙이 함께 뿌려졌고, 그의 심장은 누이에게 인도되어 나중에 바르샤바 성 십자가 성당에 안치되었다. 지금도 바르샤바 대학 건너편에 자리한 성 십자가 성당 안, 쇼팽의 심장이 묻혀 있는 기둥 아래에는 그를 사랑하는 전 세계 사람들의 꽃다발과 메모, 편지 등이 수북이 쌓여 있다.

성당에서 도보로 10분만 걸어가면 쇼팽 탄생 200주년을 맞아 새롭게 개관한 쇼팽 박물관을 마주하게 된다. 이곳에서는 쇼팽의

쇼팽의 심장이 묻힌 기둥

친필 악보와 사진, 개인적인 서신과 기록 등 7천여 점에 달하는 전시물을 둘러볼 수 있는데, 자료의 방대함도 놀랍지만 무엇보다 첨단 기술과 연결시킨 전시 방식이 흥미롭게 느껴지는 공간이다. 입장권을 태그하면 자동으로 음악과 해설이 흘러나오는 전시 부스, 악보를 선택하면 저절로 연주해 주는 피아노, 홀로그램으로 등장하는 쇼팽의 유년기 등 관람객들이 다채로운 방식으로 쇼팽의 삶과 음악을 '체험'할 수 있게 만들어 놓았다.

성 십자가 성당과 쇼팽 박물관 같이 특별한 건물 외에도 바르샤바 시내에서는 버튼만 누르면 언제든 쇼팽의 음악이 흘러나오는 쇼팽 벤치에 앉아서 쉴 수 있고, 주말이면 공원과 박물관에서 정기적으로 쇼팽 음악회가 열리는 등 도시 곳곳에서 쇼팽의 삶과 음악의 흔적을 숨 쉬듯 자연스레 느낄 수 있다. 과연 바르샤바는 쇼팽이 사랑했고, 쇼팽을 사랑하는, 쇼팽의 도시라 할 수 있다.

'피아니스트'의 도시

바르샤바는 쇼팽의 도시일 뿐만 아니라 '피아니스트'의 도시이기도 하다. 여기엔 두 가지 의미가 있는데, 전 세계 피아니스트들의 꿈의 무대라 할 수 있는 쇼팽 국제 피아노 콩쿠르가 열리는 도시이자 2003년 아카데미와 세자르 등 국제 유수 영화제에서 여러 부문을 수상하며 널리 알려진 영화 <피아니스트>의 배경이 된 도시라는 의미이다.

바르샤바에서 5년에 한 번씩 개최되는 쇼팽 국제 피아노 콩쿠르는 차이콥스키 국제 음악 콩쿠르, 퀸엘리자베스 국제 음악 콩쿠르와 함께 세계 3대 음악 콩쿠르로 불리는데, 오로지 피아노 분야에서 쇼팽의 곡으로만 실력을 겨룬다는 점에서 다른 콩쿠르와 차별되는 고유한 특색을 지닌다. 5년에 한 번씩 열리는 데다 때로는 수상자를 내지 않는 경우도 있다 보니 굉장히 까다로운 콩쿠르 중 하나로 손꼽히며, 그만큼 수상자에 대한 관심도 상당히 높은 편이다. 그동안 마르타 아르헤르치, 마우리치오 폴리니, 당타이손 등 세계적인 거장과 스타 연주자들이 이 콩쿠르를 통해 배출되었으며, 2015년에는 우리나라의 피아니스트 조성진이 당당히 우승을 차지함으로써 한국 클래식 음악의 위상을 세계에 떨친 바 있다.

한편 많은 사람들이 바르샤바를 영화 <피아니스트>의 도시로 기억한다. 제2차 세계 대전을 배경으로, 한 유태인 피아니스트의 생존기를 그린 영화 <피아니스트>는 1939년 나치 침공부터 유태인 거주 지역인 게토에서의 삶과 수용소 전출, 1943년 게토 봉기와 1944년 바르샤바 봉기, 그리고 1945년 나치의 패배에 이르기까지 바르샤바라는 한 도시가 겪어야 했던 파란만장한 비극의 역사를 한 개인의 삶에 녹여 고스란히 담아내고 있다. 특히 영화의 후반부에 등장하는 충격적인 폐허 장면은 실제로 바르샤바 봉기 진압 이후,

이 도시를 아예 없애 버리기로 결정한 나치 독일군이 특수 공병 대대를 투입해 도시의 85% 이상을 파괴해 버린 잔혹한 사건을 화면 속에 생생하게 되살려 내어 깊은 인상을 남긴 바 있다.

그 여름, 뜨거웠던 바르샤바

작은 마을도 아니고 한 나라의 수도이자 중부 유럽의 주요 도시 중 하나였던 바르샤바가 이토록 처참하게 파괴된 데에는 바르샤바에서 연이어 일어난 두 개의 봉기가 원인이었는데, 그중에서도 특히 1944년 바르샤바 봉기의 여파가 컸다. 1944년 여름, 바르샤바는 종전의 조짐을 감지하면서 그 어느 때보다 분주하고 초조한 나날을 보내고 있었다. 이미 전세가 기울어진 나치 독일의 패배는 시간문제인 듯했다. 조금만 기다리면 그토록 열망하던 자유를 얻게 되리란 생각에 바르샤바 시민들은 은밀한 흥분을 감추지 못했다. 그러나 붉은 깃발을 휘날리며 진군해 오고 있는 소련군이 독일군을 내쫓고 나면 바르샤바를 그들 통치 아래 둘 거란 암울한 전망도 시시각각 들려오고 있었다. 소련군보다 먼저 독일군을 치고, 폴란드인의 손으로 자주독립을 이룩해야 한다는 압박 속에서 당시 런던에 있던 폴란드 망명 정부는 바르샤바의 레지스탕스에게 급박한 지령을 내렸다. 그리고 8월 1일, 빨강과 하양의 폴란드 국기를 팔에 두른 채 거리로 뛰쳐나온 저항군들이 독일군 진지를 공격하기 시작했다.

폴란드 영화 <바르샤바 1944>는 바로 이 바르샤바 봉기에 참가한 젊은이들의 무모하리만치 뜨거운 열정과 사랑, 그리고 패배를 참신한 감각으로 그려 낸 작품이다. 영화에서도 묘사하고 있듯이 바르샤바 봉기는 철저한 준비와 조직적 전략으로 시작된 저항이 아니었다. 초반에는 조국 해방의 뜨거운 의지로 똘똘 뭉친 저항군들이 기세 좋게 바르샤바 주요 구역을 점령하기도 했으나, 전열을 가다듬

고 무자비한 진압을 시작한 독일군에게는 대항할 수 없었다. 봉기가 시작되면 곧 바르샤바로 진군해 힘을 보태 주리라 생각했던 소련군은 비스와강 저편에서 꿈쩍도 하지 않은 채 상황만 지켜보고 있었다.

결국 아무런 외부의 도움도 받지 못한 채, 폴란드 시민들은 63일간 철저하게 고립되어 투쟁을 이어 나갔고, 장렬하게 무너졌다. 셀 수 없이 많은 저항군과 시민들이 죽어 나갔고, 대부분의 전투가 시가전 위주로 펼쳐진 관계로 도시 주요 시설과 건물의 피해는 헤아릴 수 없을 정도였다. 그러나 히틀러는 여기서 멈추지 않았다. 그는 바르샤바를 철저히 응징하고자 했고 이 도시의 어떤 흔적도 찾지 못할 만큼 깨끗이 쓸어버리라는 명령을 내렸다. 독일군은 전차와 박격포, 다이너마이트와 화염 방사기까지 총동원해 이미 폐허가 된 도시를 완전히 잿더미로 만들었다. 세계 대전의 포화는 유럽 전역을 할퀴고 지나갔지만, 그중 어느 도시도 바르샤바만큼 처참한 운명을 맞이하지는 않았다.

벽돌 한 장까지 남아 있는 기억들

전쟁이 끝나고 난 뒤, 완전히 폐허로 변해 버린 바르샤바를 두고 폴란드 국민들은 중대한 결정을 내려야 했다. 철저하게 파괴된 도시를 역사의 아픈 기억으로 보존한 채 옛 수도인 크라쿠프를 다시 수도로 삼을 것인가, 아니면 망가진 도시를 처음부터 다시 복구할 것인가. 폴란드 국민들은 후자를 선택했고 이후 그들은 예전의 기억, 사진과 기록들을 참고해 벽돌 한 장, 창틀 하나, 가로등 덮개까지 모두 전쟁 전의 모습 그대로 복원하는 데 성공했다. 형태를 알아볼 수 없을 정도로 처참하게 부서졌던 도시 바르샤바는 시민들의 끈기와 의지, 그리고 애정으로 다시 예전의 아름답고 우아한 모습을 되찾았고, 이러한 노력을 인정받아 1980년에는 바르샤바 역사

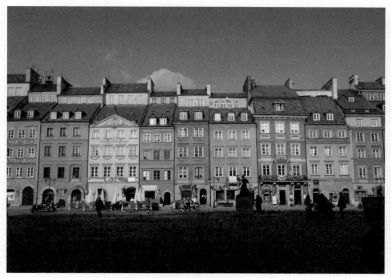

새로 복원한 바르샤바 구시가

지구 전체가 유네스코 세계 문화유산으로 지정되기도 했다.

　사실 이러한 연유로 바르샤바의 구도심은 다른 유럽의 수도들처럼 몇백 년을 이어 온 유구한 전통과 고풍스러운 분위기를 자랑하지는 않는다. 낭만적인 고도(古都)의 자취를 느끼기 위해서는 오히려 폴란드 제2의 도시이자 바르샤바 이전의 수도였던 크라쿠프를 찾아가는 편이 더 낫다. 하지만 바르샤바의 도시 구석구석을 천천히 걸으며 건물의 설명이나 표지판을 유심히 읽다 보면, 이 도시의 벽돌 하나, 간판 하나에도 아픈 역사의 흔적과 기억이 서려 있음을 깨닫게 되고, 또한 이를 딛고 일어선 시민들의 강인한 의지와 생명력을 곳곳에서 느낄 수 있다.

　독일군이 물러난 뒤 바르샤바는 오랫동안 소련의 지배를 받았고, 그 시절 세워진 공산주의 스타일의 건축물들이 지금도 도시 곳

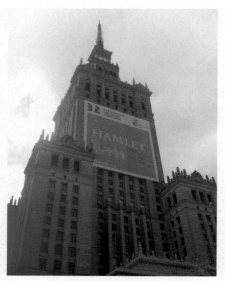

스탈린 양식의 문화 과학 궁전

곳에 남아 냉전 시대의 역사를 증언한다. 특히 바르샤바 중앙역 바로 옆에 위치한 문화 과학 궁전은 바르샤바 현대사의 상징이자 애증어린 이 도시의 랜드마크다. 4천만 개의 벽돌로 지어 올린 이 건물은 엄청난 규모와 탄탄한 균형감으로 보는 이를 압도하지만, 사실 모스크바에 가면 이와 똑같이 생긴 건물을 7개나 찾아볼 수 있다. 판박이 같은 외형으로 인해 '모스크바의 7자매'로 알려진 스탈린 건축 양식을 그대로 가져온 이 건물이 바르샤바에 지어진 것은, 당시 소련이 동구권 사회주의 국가들과의 우정과 연대를 확인하는 또 하나의 방식이었다.

　도심 한가운데 우뚝 솟은 스탈린의 유산을 폴란드인이 좋아할 리가 없었다. 시민들 사이에선 "바르샤바에서 가장 행복한 사람은 문화 과학 궁전에서 일하는 사람"이라는 말이 돌았다. 궁전 안에서

일하는 사람은 저 흉측한 건물을 보지 않아도 되니 행복하다는 뜻이다. 그토록 미움받은 건물이었지만 소련 붕괴와 폴란드 민주화 이후에도 문화 과학 궁전은 거뜬히 살아남았다. 실제로 들어가 보니 내부 역시 약간 어둡긴 했지만 전체적으로 잘 정비되어 있었고, 극장과 박물관, 연구소, 스포츠 센터 등 다양한 문화 시설이 갖춰져 있어 오늘날에도 많은 시민들이 애용하고 있었다.

고속 엘리베이터로 30층 전망대에 오르자 바르샤바 시내가 한눈에 들어왔다. 시원하게 트인 사방을 천천히 둘러보니 아담한 구도심을 압도하는 최신식 빌딩들, 글로벌 기업의 로고가 번쩍이는 신축 건물 현장이 가장 먼저 눈에 띄었다. 최근 바르샤바는 초대형 건물과 초고층 빌딩들이 도시의 외곽을 장악하면서 급속도로 성장하는 자본주의의 현주소를 드러내고 있다. 폐허 위에 복원된 옛 기억과 여전히 남아 있는 냉전의 흔적, 그리고 이 모든 것을 둘러싼 채 새롭게 뻗어 나가는 자본주의의 힘. 현대의 바르샤바는 이처럼 과거와 오늘, 기억과 현재가 다채롭게 교차하고 공존하는 도시다. 그리고 그 다채로움 속, 거리 구석구석에 새겨진 역사와 예술의 흔적은 여전히 생생히 살아 숨 쉬며 이곳을 찾는 이들에게 오래고도 새로운 이야기를 들려주고 있다.

브로츠와프의 난쟁이와 거인

○ 그로토프스키의 연극적 유산

폴란드 서남쪽에 위치한 브로츠와프는 '난쟁이'의 도시로 알려져 있다. 실제로 브로츠와프 시내 어디를 가든 귀여운 난쟁이 동상을 만날 수 있다. 광장 한쪽에 느긋하게 앉아 신문을 보고 있는 난쟁이가 있는가 하면, 거나하게 취해 가로등에 기대어 있는 난쟁이도 있다. 또, 핸드폰으로 통화하고 있거나 자신을 찍는 관광객에게 카메라를 들이대는 난쟁이도 있다. 워낙 하나하나의 개성과 매력이 뚜렷하다 보니, 사람들은 마치 시합이라도 하는 것처럼 구석구석 숨어 있는 난쟁이들을 찾아다니곤 한다. 도심의 관광 안내소에 가면 시내 곳곳 난쟁이들 위치를 표시해 놓은 '난쟁이 찾기' 전용 지도나 애플리케이션을 설치해 주기도 한다.

이 도시의 마스코트가 된 난쟁이들은 폴란드가 공산주의 지배 하에 있던 1980년대에 지하에서 활동하던 저항 조직의 낙서로부터 시작되었다. 그들은 도시 곳곳에 붙여진 공산당의 공고문과 사회주의 표어 위에 난쟁이 그림을 덧붙임으로써 공개적으로 그들을 조롱하고 비웃었던 것이다. 공산주의가 무너진 뒤 폴란드 정부는 그들의

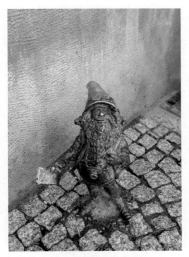

브로츠와프의 난쟁이

저항 활동을 기념하기 위해 도시 한쪽에 상징적인 난쟁이 동상을 세웠다. 그런데 이에 대한 시민과 관광객의 반응이 뜨겁자 아예 본격적으로 '난쟁이 동상 프로젝트'를 진행, 시내 곳곳에 다양한 직업과 취미를 지닌 난쟁이들을 세우기 시작한 것이다. 현재 이미 수백 개가 넘는 난쟁이들이 도시 곳곳에서 활약하고 있으며, 지금도 조금씩 그 수가 늘고 있다고 한다.

덕분에 난쟁이 동상 찾기는 브로츠와프를 찾는 모든 관광객들의 필수 코스이자 하나의 여행 테마로 자리 잡았다. 많은 이들이 귀여운 난쟁이를 만나기 위해 브로츠와프를 찾지만, 사실 이곳은 '난쟁이'의 도시일 뿐만 아니라 '거인'의 도시이기도 하다. 현대 연극에 엄청난 족적을 남긴 연극계의 거인, 예르지 그로토프스키가 전설적인 연극 활동을 펼친 곳이기 때문이다.

'가난한 연극'을 향하여

대학원의 연출론 첫 수업에서 가장 먼저 과제로 받은 이름이 그로토프스키였다. 처음 듣는 이름인지라 "이름이 무척 길군. 러시아 사람인가?" 하고 고개를 갸우뚱하며 도서관 서가를 샅샅이 뒤졌던 기억이 난다. 그러나 이후 그로토프스키는 연극학을 전공하는 내내, 또 연극 평론을 하고 글을 쓰면서 가장 자주 마주치는 이름 중 하나가 되었다. 20세기 연극의 가장 중요한 이론가이자 연출가 중 하나인 그로토프스키, 실제로 그는 20세기의 마지막 해인 1999년에 세상을 떠났는데, 그로 인해 '20세기의 마지막 연출가'라 불리기도 한다.

20세기 들어 사진과 영화가 급속도로 발달하면서 연극은 위기에 처했다. 정교한 기술력과 화려한 스펙터클로 무장한 사진과 영화 앞에서 연극은 과연 무엇을 할 수 있고, 또 무엇을 해야 하는가라는 화두가 떠올랐고, 수많은 연출가, 배우, 작가들이 이에 대한 답을 찾기 위해 끊임없이 새로운 시도와 실험을 이어 갔다. 연극은 무엇을 할 수 있을까라는 화두는 결국 '연극이란 무엇인가'라는 본질적인 질문으로 이어졌는데, 그로토프스키가 이곳 브로츠와프에서 진행했던 수많은 실험은 바로 이 질문에 답하기 위한 하나의 시도였다.

한 가지 특이한 점은 그로토프스키가 이 질문의 답을 새롭게 찾아내기보다는 이미 있는 것들을 제거하면서 접근해 갔다는 사실이다. 즉 그는 연극의 본질이 무엇인지 알기 위해 본질적이지 않은 것들을 하나하나 제거해 나갔고, 그래서 마지막에 무엇이 남는지를 확인했던 것이다. 이를 통해 그로토프스키는 의상, 무대 장치, 음악, 조명, 희곡이 없어도 연극이 가능하다는 것을 증명했다. 그러나 아무리 해도 배우와 관객 없이는 불가능하다는 것을 확인했고, 그리하여 그는 이 두 가지야말로 연극의 본질이라는 결론에 다다랐다.

현대 연극의 거인 예르지 그로토프스키

이것이 그로토프스키의 유명한 이론인 '가난한 연극'을 이루는
바탕이 되었다. 그는 관객과 배우를 제외한 부수적인 요소를 모두
제외하고, 본질만 남은 순수한 연극을 '가난한 연극'이라 이름 붙였
고, 이를 실제 작업을 통해 구현하고자 했다. 조명도 의상도 분장도
없이 날것의 몸으로 선 배우와 관객이 한 공간에서 만들어 내는 영
적인 교감과 상호 작용이야말로 그가 추구한 진정한 연극이었다. 이
러한 그의 이론과 실험은 연극이 수많은 장르가 결합한 '종합 예술'
이라는 기존의 생각을 무너뜨리며 연극의 본질에 대한 깊은 성찰과
토론을 이끌어 냈다.

그로토프스키 연구소 입구

그로토프스키 연구소

그로토프스키와 단원들이 연극의 본질에 대해 치열하게 탐구하고 실험했던 현장이 바로 이곳 브로츠와프에 위치한 '연극실험실'이다. 지금은 그 자리에 '그로토프스키 연구소'가 운영되고 있다. 그로토프스키 연구소는 구시가의 중심인 시장 광장 바로 근처에 있는데, 비좁은 골목을 한참 들어가야 간신히 입구를 찾을 수 있다. 1965년 그로토프스키는 오폴레에서 브로츠와프로 터전을 옮겼고, 이 낡은 건물의 2층 홀에서 그의 대표작 <불굴의 왕자>가 초연되었다.

'연극실험실'이라는 명칭만 봐도 이곳이 일반적인 극장이나 연습실이 아니라 끊임없이 연구하고 실험하는 곳이라는 사실을 알 수 있다. 그리고 그 실험의 초점은 주로 배우와 연기술에 맞춰져 있었다. 의상, 분장, 조명 중 아무것도 사용하지 않는 그의 연극에서는 무엇보다 배우의 몸과 움직임, 목소리가 가장 중요한 요소였고, 그래서 연극실험실 배우들은 이곳에서 매우 엄격하고 강도 높은 훈련을 이어 가야 했다. 그로토프스키의 배우 훈련은 강도 높은 신체 훈련을 기반으로 하지만, 신체에만 머무르지 않고 신체와 정신이 연결되는 능력까지 포함하고 있었는데 이는 이후 신체 중심 연극과 연기술에 많은 영향을 미쳤다.

1984년 연극실험실이 해체된 후, 이곳에는 그로토프스키 연구소가 자리 잡았다. 치열한 연극 실험의 현장이었던 역사적 건물은 현재 연구소 산하의 소규모 극장과 아카이브, 열람실로 활용되고 있다. 그로토프스키 연구소는 연극실험실과 관련된 모든 기록과 문서를 관리하는 기록 보관소이기도 하다. 책과 문서뿐만 아니라 멀티미디어 시설까지 갖춘 열람실은 그로토프스키와 관련된 모든 자료와 영상, 아카이브를 무료로 이용할 수 있는 데다 다양한 언어로 찾아볼 수 있어서 연극 전공자에게는 가슴 뛰게 만드는 공간이다.

브로츠와프는 이곳 말고도 그로토프스키와 관련된 몇몇 공간을 연구소 산하 기관으로 쓰고 있는데, 그중 시내에서 약 50km 떨어진 숲에 위치한 브르제진카는 예전에 연극실험실 단원들이 완전히 사회와 단절된 채 밀도 있는 훈련을 진행했던 창고 건물이다. 현재 그로토프스키 연구소의 산림 기지로 활용하고 있으니 꼭 한번 방문해 보라고 연구소 직원이 친절하게 추천해 주었지만, 도저히 그 멀고 고립된 장소까지 갈 엄두가 나지 않아 바로 단념했다.

도시 곳곳에 남아 있는 연극적 유산

그로토프스키의 전설이 남아 있는 곳이라 그런지, 브로츠와프는 폴란드의 다른 도시들보다 유난히 연극적인 곳이란 생각이 들었다. 실제로 기차역에서 구도심까지 걸어가는 짧은 길에서만 10개가 넘는 극장 건물을 볼 수 있었고, 이 도시 출신의 명배우 저택을 개조한 극장 박물관도 운영하고 있으며, 시장 광장을 비롯해 도심 곳곳에 붙어 있는 색색의 연극 공연 포스터가 사람들의 시선을 끌고 있었다.

호기심을 자극하는 공연이 몇 개 있어 머무는 동안 한번 볼까 싶었는데, 매표소에 가보니 이미 매진이라고 해서 아쉽게 발걸음을 돌렸다. 그런데 그때 매표소 직원이 손짓으로 불러서는 뭐하는 사람이냐고 물었다. 한국에서 연극을 공부하고 가르친다고 했더니 잠깐 전화를 하고서는 그냥 공연 시간에 맞춰 오라고 했다. 따로 신분증이나 증명서를 제시한 것도 아닌데, 그냥 연극과 관련된 일을 한다는 이유만으로 흔쾌히 자리를 내어 주는 데서 이 도시 사람들이 연극인들에게 가지고 있는 친밀함과 동료의식 같은 걸 새삼 느낄 수 있었다.

그렇게 우연히 보게 된 연극은 폴란드 역사를 주제로 한 작품이었다. 중세의 폴란드 농민 반란과 게토 지구에 살던 유대인 이야기, 그리고 현대를 살아가는 젊은이들의 갈등을 교차시키면서 오랜 세월 되풀이되었던 폭력과 슬픔, 빼앗음과 빼앗김의 역사를 그리고 있었다. 내용이 내용이다 보니 무대 위에 격렬하고 자극적인 이미지가 가득했는데, 작품 자체보다도 공연이 끝난 뒤 눈물을 흘리며 기립 박수를 보내는 관객들의 반응이 더 흥미로웠다. 아픈 역사의 기억을 많이 갖고 있는 폴란드 사람들 역시 연극을 통해 기억과 치유의 행위를 나누고 있다는 인상을 받으면서, 새삼 연극이 갖는 힘에 대

브로츠와프 '익명의 행인 기념비' 동상

해 생각해 볼 수 있었다. 언어의 장벽으로 인해 대사를 알아듣지 못하는 중에도 충분히 극을 따라갈 수 있을 만큼 배우들의 연기가 밀도 있고 강렬했는데, 특히 눈빛과 몸짓만으로 인물의 복잡한 심리와 상황을 드러내는 것이 상당히 감각적이고 매력적으로 느껴졌다. 역시 그로토프스키의 후예들이 사는 곳이구나란 생각이 절로 드는 밤이었다.

그러고 나서 극장을 나와 걸어가는 길, 신호등을 기다리던 중에 땅속으로 꺼져 들어갔다가 다시 땅 위로 솟아오르는 인간 군상을 만났다. 자세히 보니 청동으로 만든 동상들이었다. 귀엽고 장난스러운 난쟁이 동상과는 달리 매우 어둡고 슬픈 표정의 이 군상은 '익명의 행인 기념비'라는 이름의 조각 작품이다. 1980년대 폴란드 계엄령 기간에 사망하거나 행방불명된 시민들을 추모하는 의미에서 만든 작품이라 한다. 땅으로 꺼져 가는 사람들은 군에 체포되거나 한

밤중에 실종되어 찾지 못한 사람들을 상징하고, 다시 땅 위로 솟아 오르는 사람들은 폭력적인 계엄령이 철폐된 후 다시 자유롭게 돌아 다니게 된 시민을 의미한다고 한다. 도시 곳곳을 장식하고 있는 귀여운 난쟁이들과 그로토프스키의 수많은 흔적 및 그의 후예들이 활약하는 극장들, 그리고 이렇듯 연극적인 정서를 불러일으키는 거리 예술에 이르기까지, 역시 브로츠와프는 거인의 도시이자 연극의 도시임에 틀림없다.

크라쿠프의 쉰들러 공장

○ 독일인, 유대인, 그리고 폴란드인

크라쿠프는 폴란드의 어느 도시보다 오래된 시간의 흔적과 향기가 느껴지는 중세의 고도(古都)다. 구시가 전체가 유네스코 세계 문화유산으로 지정되어 있는 크라쿠프의 고풍스럽고 고즈넉한 풍경은 몇 가지 역사적 배경을 지니고 있는데, 일단 이곳은 11세기부터 바르샤바로 수도를 옮긴 17세기까지 600년간 중세 폴란드의 수도였다. 덕분에 최소 몇백 년에서 몇천 년에 이르는 건축물과 축적된 세월의 흔적이 거리와 골목 곳곳에 새겨져 있다.

또한 크라쿠프는 무시무시한 나치 독일 지배 기간에도 독일군 사령부가 이곳에 자리 잡은 덕에 공격을 받지 않았다. 수도 바르샤바가 완전히 파괴되었던 것과 달리, 중세의 고풍스러운 풍경이 고스란히 남게 된 크라쿠프는 이런 역사 문화 유산을 바탕으로 폴란드에서 가장 많은 관광객들이 찾는 도시가 되었다. 크라쿠프 구시가의 중심인 중앙 시장 광장은 유럽에서 두 번째로 큰 광장으로 손꼽히는데, 지금도 이곳에서는 15세기 건축물 수키엔니체를 배경으로

고풍스러운 크라쿠프 성모 승천 성당

옛스러운 복장을 한 마부가 마차를 끌고 다니며 관광객들을 중세의 한복판으로 이끈다.

크라쿠프를 중세의 빛과 향기로 감싸는 또 하나의 공간은 중부 유럽에서 두 번째로 오래된 대학이자 폴란드 최고의 지성들이 거쳐 간 것으로 유명한 야기엘론스키 대학이다. 이곳의 대학 박물관은 일반인에게도 개방하고 있다. 시간의 때로 반질반질하게 윤이 나는 가구와 휘장, 먼지가 내려앉은 학자들의 초상화를 둘러보는 것만으로도 엄숙한 위엄이 느껴지지만, 무엇보다 대학 박물관을 가득 채우

야기엘론스키 대학의 코페르니쿠스

고 있는 위대한 졸업생들, 특히 폴란드의 지성과 예술을 세계에 알린 유명인들의 흔적이 방문자의 마음을 설레게 한다.

그중에서도 최고 인기 스타는 역시 지동설을 주장했던 천문학자 코페르니쿠스로, 이곳엔 그가 수학했던 교실과 초상화, 중세의 천문 기구들이 곳곳에 남아 있다. 개인적으로는 인류 최초로 달에 도착한 닐 암스트롱이 코페르니쿠스 탄생 500주년을 맞아 이 대학에 보낸 카드가 흥미로웠는데, 달에서 찍은 지구 사진 위에 "거인의 500세 생일을 기념하며"라는 그의 친필 메시지가 적혀 있었다. 이밖에도 폴란드어의 섬세함과 우아함을 보여준 노벨 문학상 수상 시인 비스와바 쉼보르스카, 독실한 폴란드 가톨릭교도들의 정신적 지주인 요한 바오로 2세, 20세기의 가장 중요한 SF 작가로 손꼽히는 스타니스와프 렘 등 야기엘론스키 대학 출신 명사들의 사진과 업적이 복도에 죽 나열되어 있는데, 그 이름만 봐도 이 도시의 자부심이 느껴지는 듯했다.

1200명의 생명을 구한 리스트

이처럼 중세의 고풍스러운 멋과 아름다움을 간직하고 있는 크라쿠프지만, 비스와강을 향해 남쪽으로 내려가면 구시가와는 전혀 다른 풍경과 역사가 펼쳐진다. 유대인을 관대하게 받아 주었던 카지미에슈 대왕의 이름을 따 카지미에슈라 불리는 이곳은 원래 대대로 크라쿠프와 근방의 유대인들이 정착해 사는 유대인 마을이었다. 유럽의 여러 유대인 지구 중에서도 특히 규모와 역사가 오랜 곳이다 보니 유대 문화가 가장 잘 복원되어 있는 곳으로 손꼽힌다. 유서 깊은 시나고그와 유대인 박물관, 유대교 서점과 전통 음식을 파는 식당 등이 거의 원래 모습에 가깝게 보존되거나 운영되고 있는데, 이곳의 슬픈 역사를 알고 봐서 그런지 왠지 모르게 밝고 활기찬 느낌보다는 고즈넉하고 약간은 음산한 분위기마저 느껴지는 곳이다.

제2차 세계 대전 중 폴란드를 점령한 나치는 이 부근에 강제 격리 시설인 게토를 만들고 수만 명의 유대인을 몰아넣었다. 공간이 모자라 한 집에 스무 명, 때로는 삼십 명까지 부대끼며 살아야 했고 부실한 배급으로 기아와 질병이 횡행했다. 1943년에는 악명 높은 사령관 괴트가 건강한 유대인만 골라 강제 노동 수용소로 보낸 뒤, 노약자를 그대로 쏴 죽이는 만행을 저지르기도 했다. 당시의 참상은 스티븐 스필버그의 영화 <쉰들러 리스트>에 생생하게 재현되어 있는데, 실제로 이곳에서 촬영한 장면이 많아 영화 속 촬영지를 찾아다니는 관광객도 종종 눈에 띈다.

게토 구역에서 조금만 걸어가면 영화에도 등장하는 오스카 쉰들러의 실제 공장이 나온다. 독일인 사업가였던 쉰들러는 군수 물자를 생산한다는 명목으로 자기 공장에 게토의 유대인들을 대량 고용함으로써 나치의 만행으로부터 보호했고, 전쟁 종반에 이들 모두 아우슈비츠 수용소로 보내질 위기에 처하자 전 재산을 털어서

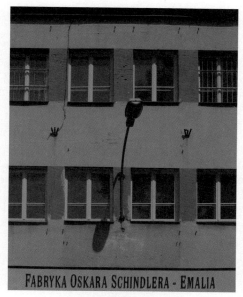

오스카 쉰들러의 공장 입구

이들의 목숨을 구한 의인이다. 이때 그가 자기 재산과 바꿔 수용소에서 빼내 온 유대인들의 이름이 적힌 종이가 바로 1200명의 생명을 살린 '쉰들러 리스트'다.

어릴 적 텔레비전에서 처음 이 영화를 봤을 땐 그냥 훌륭한 위인 이야기라고만 생각했다. 하지만 얼마 전 재개봉된 영화를 다시 보면서는 정말 많은 생각을 하게 되었다. 누구보다 이익에 밝은 사업가였던 쉰들러가 자기 동족도 아닌(심지어 그는 독일인이었다!) 유대인을 살리기 위해 나치를 구워삶고, 자신의 전 재산을 갖다 바친 행동은 지금의 눈으로 봐도 믿기지 않을 만큼 대단한 일이다. 저 짐승 같던 야만의 시대에 평범한 인간의 위대한 인간성을 확인시켜 준 것만으로도 쉰들러는 오래오래 기억되어야 할 이름임이 분명하다.

현재 쉰들러의 공장은 박물관으로 운영되고 있다. 공장 입구에는 쉰들러 리스트로 살아남은 유대인들의 이름과 사진이 온 벽을 가득 채우고 있는데, 영화의 마지막에 나오는 "한 사람의 생명을 구하는 자는 온 세상을 구하는 것이다."라는 탈무드의 격언이 절로 떠올랐다. 그가 구한 세상이 바로 저곳에 있었다.

홀로코스트의 처절한 현장

사실 제2차 세계 대전 중 나치가 유대인에게 저지른 굵직한 만행은 대부분 폴란드에서 일어났다. 바르샤바 게토와 카시미에슈 학살, 그리고 크라쿠프 외곽에 위치한 아우슈비츠 수용소에 이르기까지. 슬라브족의 나라인 폴란드에서 왜 이렇게 많은 유대인 학살이 일어난 걸까. 이유는 간단하다. 당시 폴란드에 가장 많은 유대인들이 살고 있었기 때문이다.

2천 년간 나라 없는 민족으로 떠돌아다니던 유대인은 유럽 각지에 흩어져 살았는데, 유달리 강한 선민의식과 전통에 대한 고집으로 인해 여러 나라에서 환대를 받지 못했다. 당시 유럽인들이 유대인에게 가진 편견은 『베니스의 상인』에 나오는 샤일록처럼 돈만 밝히는 사악한 고리대금업자 같은 이미지로 대표된다. 그러나 사방팔방이 열려 있어 예로부터 다양한 민족이 드나들던 폴란드는 이민족에게도 상대적으로 너그러운 나라였고, 이로 인해 수많은 유대인들이 폴란드에 정착해 살았다. 16세기의 한 유대인 랍비는 "하느님이 유대 민족에게 폴란드란 선물을 주지 않았다면 유대인들은 정말 견디기 어려웠을 것이다."라고 말할 정도였다.

그러다 보니 홀로코스트에서 폴란드 유대인이 차지하는 비율이 높을 수밖에 없었고, 실제로 이 시기에 폴란드에 살던 유대인의 90%가 목숨을 잃었다. 특히 유대인이 많이 모여 살던 크라쿠프 인

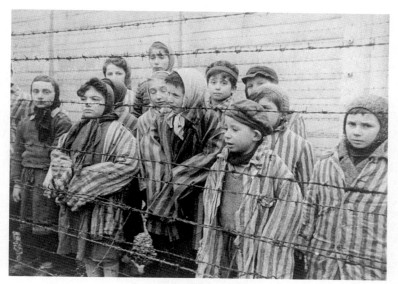
아우슈비츠의 어린 생존자들

근에 나치는 오시비엥침, 독일어로는 아우슈비츠라 불리는 악명 높은 수용소를 세웠고, 이곳에서 셀 수 없이 많은 사람들이 끔찍하게 학살당했다. 아우슈비츠는 너무나 많은 소설, 영화, 드라마에서 끊임없이 다루고 있는 소재고, 참혹함의 극치를 보여주는 비극이기 때문에 뭐라고 더 덧붙일 말이 없다. 다만, 이 시기에도 쉰들러처럼 인간성을 지키고 생명을 구하기 위해 애쓴 수많은 사람이 있었다는 것만이 작은 위안이 될 뿐이다.

나치와 유대인 사이의 폴란드인

한편 나치가 폴란드의 유대인을 몰살할 때, 이 땅의 주인인 폴란드인들은 어디에 있었을까. 어제까지 폴란드인과 유대인은 평범한 이웃이자 친구였지만, 이제는 유대인을 아는 척만 해도 위험한 상황

이 펼쳐졌다. 또, 유대인보다 나은 처지이긴 했으나 당시 폴란드인 역시 나치의 지배를 받는 피지배 민족으로 차별과 박해를 당하고 있었다(실제로 나치에게 목숨을 잃은 폴란드인의 수 역시 유대인 못지않았다). 이런 상황에서 폴란드인들이 택했던 다양한 삶의 양상에 대해서는 이 시기를 다룬 영화들을 통해 어렴풋하게나마 짐작해 볼 수 있다.

실화를 바탕으로 만든 영화 <주키퍼스 와이프>와 <어둠 속의 빛>에는 목숨을 걸고 유대인을 구한 폴란드인들이 등장한다. 유대인을 돕게 된 동기와 상황은 각기 다르지만, 어쨌거나 자신의 위험을 무릅쓰면서까지 이웃이자 친구, 혹은 생판 남이었던 유대인들을 숨겨 준 이들의 용기와 신념은 새삼 뭉클한 감동을 준다. 또, 영화 <피아니스트>에서는 자기 집에 유대인을 숨겨 주거나 몰래 음식을 가져다 준 폴란드인부터 도와주는 척하면서 돈을 빼돌린 사기꾼, 심지어는 현상금을 위해 나치에 신고하는 폴란드인까지, 각기 다른 선택을 했던 폴란드인들의 모습이 다양하게 비춰진다.

아마도 실제로는 저렇게 드라마틱한 선택을 한 사람들보다는 봐도 못 본 척, 애써 모른 척하며 나치 치하의 살벌한 일상을 숨죽이며 살아가던 사람들이 훨씬 많았을 것이다. 폴란드 영화의 거장 크쥐시토프 키에슬로프스키의 <데칼로그>(십계) 연작 중 8번째 <이웃에게 거짓 증언하지 말라>는 이런 평범한 폴란드인의 마음에 잔잔한 파문을 일으키는 영화로, 나치 치하의 유대인과 폴란드인의 관계에 본격적으로 문제를 제기한 첫 작품으로 손꼽힌다. 어린 유대인 소녀를 살리기 위해 거짓 증언을 할 것인가, 아니면 계명에 따라 이를 포기할 것인가 사이에 놓인 한 폴란드 교수의 선택과, 수십 년 후 그 소녀와 마주하게 된 교수의 복잡한 심경을 통해 묵직한 역사적, 윤리적 화두를 던지는 작품이다. 영화 자체가 명쾌한 답을 주거

나 누구 편을 들어주는 것은 아니지만, '십계명'의 윤리를 가장 현대적이고 아이러니한 방식으로 제시하고, 이를 통해 심오한 질문과 깊은 여운을 남기는 데서 거장의 품격이 절로 느껴지는 영화였다.

이처럼 나치 지배하의 폴란드에서는 독일인과 유대인, 그리고 폴란드인 사이에 수없이 많은 복잡한 관계와 선택들이 생길 수밖에 없었다. 거시적으로는 당연히 가해자와 피해자가 명확한 이분법적 구도였지만, 오스카 쉰들러처럼 독일인이면서도 유대인을 구한 사람이 있는가 하면, 목숨을 걸고 유대인을 숨겨 준 폴란드인도 있었고, 또 유대인이면서도 유대인을 이용하거나 유대인을 통해 자신의 안전을 보장받고자 한 폴란드인도 있었다. 이 시기를 배경으로 한 영화를 보다 보면, 결국 한 인간이 어떤 존재인지를 규정짓는 것은 국적이나 민족, 혹은 종교가 아니라 오로지 그가 내린 선택과 행동일 뿐이라는 것을 새삼 되새기게 된다.

남슬라브.

발칸반도 서쪽과 중앙부에 위치한 남슬라브는 다채로운 종교와 문화가 혼재하는 지역이다. 이러한 다양성으로 인해 이곳에서는 갈등과 분쟁, 내전이 끊이지 않았다. 기쁠 때나 슬플 때나 남슬라브인들과 함께해 온 나팔소리에는 묘한 환희와 비애, 그리고 회한이 깃들어 있다. 그것은 '팡파르'라는 세련된 느낌의 표준어보다는 '빵빠레'라는 즉물적 단어에 가까운 무언가다.

슬픔과 눈물의 '빵빠레'

(a) 슬로베니아

(b) 크로아티아

(c) 보스니아 헤르체고비나

(d) 몬테네그로

(e) 세르비아

(f) 코소보

(g) 마케도니아

(h) 불가리아

South (h)

남슬라브°

하얀 도시, 베오그라드

○ 유고슬라비아와 세르비아의 수도

　오랫동안 남슬라브 민족이 살고 있는 발칸반도는 '유럽의 화약고'라 불렸다. 그도 그럴 것이 전 유럽을 포화 속에 몰아넣은 제1차 세계 대전과 유고슬라비아 연방의 붕괴 과정에서 일어난 크로아티아 내전 및 보스니아 내전, 아직도 완전히 해결되지 않은 코소보 분쟁에 이르기까지, 20세기 이후 이곳에서는 수많은 사상자를 낸 유혈 사태가 꼬리에 꼬리를 물고 이어졌던 것이다. 덕분에 발칸은 분쟁과 갈등의 땅이란 오명을 갖게 되었다.

　세르비아는 지리적으로나 역사적으로나 바로 이 뜨거운 발칸반도의 정중앙에 위치한 나라다. 기나긴 오스만 튀르크 지배 시기엔 저항 운동의 중심에 섰고, 오스트리아·헝가리 제국의 발칸 지배에 반발해 세계 대전을 일으켰으며, 유고슬라비아 시절에는 티토의 지휘 아래 유고 연방을 이끌었다. 이후로도 세르비아의 현대사는 쉼 없는 전쟁과 내전으로 점철되었고, 도도히 흐르는 사바강과 두나브강을 따라 끝없는 피와 눈물이 흘러넘쳤다. 그런 세르비아의 심장과도 같은 도시가 바로 '백색의 도시'란 뜻을 지닌 수도, 베오그라드다.

백색은 없어도 아름다운 도시

'백색의 도시'라길래 산토리니 같은 새하얀 풍경을 기대했지만, 의외로 베오그라드는 그런 아기자기한 관광 도시라기보다는 바삐 돌아가는 일상과 분주한 경제 활동이 느껴지는 대도시였다. 정신없을 정도로 사람과 차가 많고, 거리마다 상점이 가득하며 시내 외곽 여기저기서 쭉쭉 솟아오르는 고층 빌딩의 풍경이 이방인의 발걸음마저 분주하게 만들긴 했지만, 어딘지 모르게 약동하는 에너지와 생동감이 느껴져 걸으면 걸을수록 이 도시가 맘에 들었다. 특히 시내 최고의 번화가인 크네즈 미하일로바 거리는 우아한 유럽풍의 건물과 죽 늘어선 노천카페, 세련되고 활기찬 시민들과 거리의 악사들로 가득해 볼거리, 들을 거리가 넘쳐 나는 곳이었다.

오랜만에 만난 세르비아 친구 Z는 이 도시의 하이라이트는 반드시 해가 질 때 가야 한다며, 하루 종일 도시 곳곳을 데리고 다니다 마지막에야 칼레메그단 요새로 이끌었다. 도시의 북서쪽, 두나브강과 사바강이 합류하는 지점을 내려다보는 높다란 언덕에 세워진 요새다. 이미 너덜너덜하게 피곤한 상태라 굳이 요새까지 가야 하나 싶었는데, 웬걸 눈 아래 펼쳐진 시원한 전경과 두 강의 물줄기가 하나로 만나는 광경은 정말 일품이었다. 그날따라 노을 색깔도 유난히 고와서, 이걸 보기 위해 내가 베오그라드에 왔나 싶을 만큼 황홀하게 아름다운 풍경이었다.

이렇듯 평화롭고 아름다운 전망을 자랑하는 곳이지만, 사실 칼레메그단 요새는 셀 수 없이 많은 전투가 치러진 격전지였고, 요새 자체도 여러 번 파괴된 뒤 재건되었다고 한다. 지금은 그런 흔적은 성벽 아래쪽에 있는 무기 전시관에서만 느낄 수 있을 뿐, 요새 전체가 하나의 거대한 공원처럼 조성되어 베오그라드 시민과 관광객들의 휴식처가 되고 있다. 그런데 왜 '백색의 도시'란 이름을 갖게 되

칼레메그단 요새에서 바라본 사바강

있는지 물으니 두 가지 전설이 있다고 한다. 하나는 동로마 시절에 이 도시를 흰색 돌을 쌓아 지었다는 설이고, 또 하나는 오스만 튀르크의 침공 당시 사바강 위로 피어오른 우윳빛 안개와 햇빛 때문에 도시 전체가 하얗게 빛났는데, 그 아름다움에 튀르크인들이 잠시 공격을 멈췄다는 전설이다. 내가 본 베오그라드는 백색과는 거리가 멀었지만, 적어도 칼레메그단 요새에서 바라본 숨 막힐 듯한 풍경은 튀르크인들의 심정을 이해하기에 충분했다. 나 역시 한순간 아무것도 하지 않은 채, 그저 그 아름다운 풍경만 하염없이 바라보고 싶었으니까.

베오그라드에서 가장 눈에 띄는 백색은 칼레메그단 요새보다는 차라리 성 사바 성당에서 찾아볼 수 있다. 세르비아뿐만 아니라 유럽 전체에서 가장 큰 정교회 성당이라는 성 사바 성당은 세르비아의 수호성인이자 세르비아 정교의 창시자인 성 사바에게 헌정된 교회다. 동서남북 어디를 둘러봐도 새하얗게 빛나는 외벽과 거대한 청동 돔 지붕, 그 위에 반짝이는 십자가가 웅장하면서도 아름다운 위

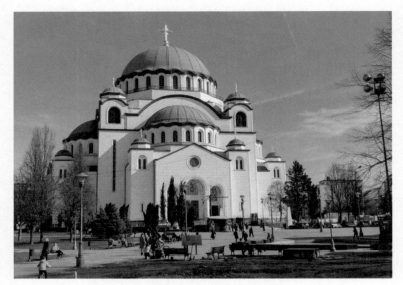
베오그라드의 성 사바 성당

용을 자랑한다. 막상 내부는 아직 공사가 끝나지 않은 상태라 매우 어수선하고 지저분했지만, 잠깐만 둘러봐도 그 어마어마한 규모를 가늠할 수 있었다. 대신 지하 성당은 거의 완공된 상태였는데, 벽화부터 천장까지 화려한 금빛 모자이크가 눈부시게 번쩍였다. 분명 아름답기 그지없는 건물이지만 노골적으로 '최고' 혹은 '최대'를 과시하려는 의도가 느껴졌는데, 오랫동안 남슬라브의 맏형이자 유고 연방의 리더로서 스스로를 자리매김해 온 세르비아의 역사와도 어딘지 모르게 닮았다는 인상을 받았다.

유고슬라비아의 심장
베오그라드는 현재 세르비아의 수도지만, 20세기 대부분은 유고슬라비아 연방의 수도로 알려졌다. 복잡한 정치와 분쟁의 한가

베오그라드 시내의 모스크바 호텔

운데 있던 도시인만큼 치러야 할 대가도 컸다. 제1차 세계 대전 때는 오스트리아에 공격당했고, 제2차 세계 대전 때는 파르티잔과 나치의 격렬한 전투가 벌어졌으며, 코소보 내전 시에는 78일간 나토(NATO)의 공습을 받기도 했다. Z의 기억에 따르면 당시 매일 밤 어디선가 폭탄 터지는 소리가 들렸고, 몇몇 건물은 그 자리에서 무너졌다고 한다. 실제로 베오그라드 시내에는 나토의 폭격으로 파괴된 국방부 건물이 아직 그대로 남아 있는데, 이는 재건할 돈이 없어서가 아니라 아픔을 잊지 말자는 의미에서 남겨 놓았다고 한다. 중세풍의 정교회와 고풍스러운 유러피안 스타일의 호텔, 여기에 유고슬라비아 시절의 공산주의 건물과 내전의 흔적까지 남아 있는 베오그라드 시내는 그 복잡한 역사만큼이나 다채로운 얼굴을 보여 주는 곳이었다.

폭격의 흔적이 그대로 남아 있는 베오그라드 건물

요즘 사람들에게 유고슬라비아란 이름은 낯설고 멀게 느껴질 것이다. 나 역시 어릴 적 가끔씩 뉴스에서나 이름을 접했을 뿐이다. 그랬던 유고슬라비아가 구체적인 대상으로 다가온 계기는 한 음악 공연을 통해서였다. 당시 공연 잡지 기자로 일하던 터라 이런저런 공연에 갈 일이 많았는데, 한번은 '고란 브레고비치와 웨딩 앤 퓨너럴 밴드'라는 알쏭달쏭한 이름의 공연에 가게 되었다. 마감으로 밤을 새우고 간 터라 공연 중 졸면 어쩌지 하고 걱정했는데, 정신을 차려 보니 어느새 벌떡 일어나 방방 뛰면서 무슨 뜻인지도 모를 후렴구를 따라 부르고 있었다. 의자에서 일어나는 게 귀찮아 기립도 잘 안 하는 내게 대체 무슨 일이 일어난 건가. 불가사의할 만큼 강렬한 흥의 세례를 받고 나니 공연이 끝나도 흥분이 가시지 않아 친구들과 맥주를 마시며 "내 안에 발칸 있다."라고 큰소리쳤던 기억이 선명하게 떠오른다. 이후 한동안 고란 브레고비치의 음악을 끼고 살면서 그가 영화 음악가로 꽤 유명하다는 사실을 알게 되었고, 그러던 중 그가 OST를 맡은 에밀 쿠스트리차 감독의 영화 <언더그라운드>를

만났다. 세련된 유럽 영화나 할리우드 영화와는 질감도 정서도 전혀 다른, 매우 거칠고 시끄러우면서도 치명적인 매력을 지닌 이 영화는 나를 또 한 번 정신 못 차리게 했고, 그렇게 음악과 영화를 통해 비로소 역사 속으로 사라진 나라 유고슬라비아를 마주하게 되었다.

역사 속으로 사라진 나라

지금은 지도에서 사라진 나라. '유고' 혹은 '유고슬라비아'라고 불린 유고슬라비아 사회주의 연방공화국은 제2차 세계 대전이 끝난 뒤, 남쪽(유고)의 슬라브족들(슬라비아)이 하나로 뭉쳐 만든 연방이었다. 국가명에 '사회주의'를 내세우고 있는 데서 얼핏 냉전 시대의 한 축을 이루던 공산권 국가 중 하나였나 싶지만, 사실 유고슬라비아는 양쪽 어디에도 속하지 않은 비동맹 국가였다. 유고 연방의 최고 지도자 티토는 "자본주의의 횡포도 싫지만 스탈린의 만행도 눈감아 줄 수 없다. 그렇다고 공산주의까지 포기할 순 없다."라며 독자적인 노선을 택했고, 이로 인해 유고슬라비아는 다른 사회주의 국가들과는 사뭇 다른 삶의 양상을 보였다.

당시 유고슬라비아는 사회주의 국가치고는 상당히 개방적이고 자유로운 사회였다. 스탈린의 독재 아래 숨죽이고 살아가던 소련 인민들과는 달리, 유고슬라비아 국민은 거주지 선택의 자유가 있었고 해외여행도 마음껏 갈 수 있었다. 또 자본주의 진영과도 교류한 덕에 다양한 문화와 상품이 쏟아져 들어왔고, 이로 인해 상당히 세련된 생활 수준을 누렸다. 그뿐만 아니라 남슬라브 6개 국가의 연합으로 이루어진 유고슬라비아는 다양한 종교를 지닌 다문화 국가의 표본이었다. '형제애와 단결'이라는 강력한 구호 아래, 가톨릭, 정교, 이슬람을 믿는 사람들이 종교와 국적을 구분하지 않은 채 이웃과 친구로, 연인과 가족으로 어우러져 살아갔다.

이런 유고 연방이 흔들리기 시작한 것은 강력한 카리스마로 연방을 이끈 지도자 티토가 1980년 세상을 떠나면서부터였다. 리더가 사라지자 연방의 세력권을 두고 각 공화국 사이의 치열한 갈등이 시작되었고, 때마침 베를린 장벽이 무너지고 소비에트 연방마저 해체되면서, 서로 다른 이들을 하나로 묶어 주던 사회주의 이념도 빛이 바랬다. 결국, 1990년대에 들어서면서 슬로베니아와 크로아티아가 독립을 선언하고 이어 보스니아도 독립을 요구하면서 본격적인 내전이 시작되었다. 그리고 길고 참혹한 전쟁 끝에 유고슬라비아는 역사의 뒤안길로 사라지고, 연방은 각각의 독립적인 공화국으로 갈라지게 되었다.

지하실의 사람들

제48회 칸 영화제에서 황금종려상을 받은 에밀 쿠스트리차 감독의 <언더그라운드>는 나치 독일의 베오그라드 공습으로 시작해 보스니아 내전에 이르기까지 50년간 이 도시가 겪은 거칠고 험난한 역사를 시적인 상상력으로 그려 낸 영화다. 영화는 츠르니와 마르코라는 절친한 친구와 그들 모두가 사랑했던 여인 나탈리아, 이 세 명의 애증과 배신을 중심으로 펼쳐진다. 나치에 대항해 함께 싸운 츠르니와 마르코는 형제보다 가까운 동지였지만, 마르코는 츠르니의 명성과 나탈리아를 독차지하기 위해 그를 배신한다.

영화의 제목이기도 한 '언더그라운드'는 마르코가 츠르니와 자기 동료들을 속이기 위해 만든 지하 세계를 의미한다. 마르코는 이들 모두를 보호한다는 구실로 지하실에 집어넣은 뒤, 나치가 패망하고 유고 연방이 수립된 뒤에도 여전히 베오그라드가 공습 중이라고 믿게 만들면서 그들에게 계속 나치에 대항하는 무기를 만들도록 시킨다. 지상에서는 유고슬라비아의 영웅으로 칭송받으면서 뒤로는

지하에서 만든 무기를 팔아 뒷돈을 챙기고, 지하의 사람들을 속이기 위해 온갖 거짓을 연기하는 마르코의 모습은 혀를 내두를 정도다. 한편, 오랜 시간 지하에서 살아온 사람들은 점차 그 생활에 적응하고, 나름의 공동체를 구성한다. 자전거의 페달로 전기를 만들고, 취미와 종교 생활도 이어 가며 심지어는 지하에서 나고 자란 아이들의 결혼식까지 성대하게 치른다. 하지만 우연한 사건으로 지하의 사람들이 갑작스레 밖으로 나오게 되고, 생각지도 않았던 현실과 마주하면서 이야기는 파국으로 치닫게 된다.

결국 모두가 죽고 죽이는 잔혹한 역사에 기초한 비극적인 이야기지만, 영화는 이를 무겁고 진지한 시선보다는 과장되고 유쾌한 상상력으로 펼쳐 나간다. 또, 하늘을 날아다니는 신부와 물고기가 된 신랑 등 참혹한 현실을 동화적이고 환상적인 세계와 엮어 내 마술적 리얼리즘이란 평가를 받기도 했다. 여기에 남슬라브 특유의 요란하고 시끌벅적한 브라스 밴드와 멜랑콜리한 아코디언 선율이 시종일관 슬프면서도 흥겹고, 신나면서도 구슬픈 묘한 정서를 끌어낸다. <언더그라운드>의 성공 이후, 이 영화의 시나리오를 썼던 작가 두샨 코바체비치는 이 내용을 소설로 다시 써서 출간했다. 소설의 제목은 '옛날 옛적에 한 나라가 있었지'인데, 여기서 '한 나라'는 역사 속으로 사라진 나라 유고슬라비아를 의미한다. 그리고 작품 속에서 이는 '지하실'이란 특수한 세계로 그려진다. 지하의 사람들은 종교나 출신의 구분 없이, 다 같이 어우러져 밥을 먹고 함께 일하고 아이를 낳고 키우며 살아간다. 그들은 자신들의 삶이 '진짜'라고 믿고 있지만, 그들의 믿음은 한순간에 와르르 무너져 내렸다. 그런 의미에서 지하 세계는 격변하는 세상을 감지하지 못하고 있다가 급작스레 무너진 유고슬라비아에 대한 하나의 상징으로도 볼 수 있다.

소설과 영화의 마지막 장면에서는 '분명 존재했으나 이제는 사

라진 나라'에 대한 아련한 그리움이 느껴진다. 드라마적으로는 충분히 공감이 가지만, 실제로 이 영화가 제작된 시점이 아직 보스니아 내전이 끝나지 않은 시기였다는 사실을 비추어 보면 다소 불편하게 느껴지는 부분도 없지 않다. 베오그라드를 배경으로 하면서 유고슬라비아에 대한 향수를 불러일으킨다는 점에서 이 영화가 세르비아 입장을 옹호하고 있다는 비판이 일었고, 이로 인해 감독이 은퇴를 선언했다가 후에 번복하는 해프닝도 있었다.

기쁨도 슬픔도 노래가 되는 민족

영화 <언더그라운드>는 전쟁으로 시작해 전쟁으로 끝나는 암울한 시대를 배경으로 하지만, 영화 내내 떠들썩한 축제가 끊이지 않고, 사람들은 쉬지 않고 춤추고 노래하며 이야기를 이어 나간다. 비단 이 작품뿐만 아니라 쿠스트리차의 영화 중에는 이처럼 폐허 속의 축제, 전장에서의 사랑과 같이 끈질긴 흥과 생명력을 보여주는 작품이 많으며, 남슬라브인 특유의 시끄럽고 정열적이면서 낙천적인 면모를 과시하는 인물들이 종종 등장한다. 감독 자신도 한 인터뷰에서 이런 말을 남기기도 했다. "나는 다른 어느 땅보다 희망과 웃음과 기쁨이 용솟음치는 강한 땅에서 태어났다. 물론 죄악도……."

매우 비극적인 역사를 지닌 땅이지만, 남슬라브 민족은 주체할 수 없을 만큼 흥과 열정이 넘치는 사람들이다. 꼬리에 꼬리를 무는 전쟁과 참혹한 내전, 죽음이 삶보다 더 가까웠던 시대에도 이들은 유머와 위트가 넘치는 예술을 끊임없이 만들어 냈고, 아무리 절망스러운 상황에서도 노래와 춤을 포기하지 않았다. 이는 영화에서뿐만 아니라 실제 그들의 삶에도 녹아들어 있다.

몇 년 전, 세르비아 친구 Z가 결혼식 준비를 하면서 피로연 장소

보다 먼저 예약한 것이 바로 브라스 밴드였다. 나중에 그가 보내 준 결혼식 사진에는 어디에나 브라스 밴드가 있었다. 신부 옆에도 있고 신랑 옆에도 있고, 식장과 피로연장에서도 그들은 빠지지 않고 등장했다. 사진만 봐도 귀가 아프도록 뿜어 대는 브라스 밴드의 금빛 합창이 들리는 듯했다. 신랑 신부보다 더 많이 찍힌 브라스 밴드가 신기해서 "너희는 어떤 예식이든 브라스 밴드가 없으면 안 되나 보지?"하고 물었더니 바로 "그럼! 특히 결혼식과 장례식에는 절대 빠지면 안 되지."란 대답이 돌아왔다. 덕분에 내 안의 발칸을 처음 느끼게 해줬던 '웨딩 앤 퓨너럴 밴드'의 의미를 새삼 깨달을 수 있었다.

영화에서도 일상에서도 이곳 사람들의 삶에는 금빛 찬란한 나팔을 불어 대며 음악을 연주하는 사람들이 자주 등장한다. 영화 <언더그라운드>의 마지막 장면에서 모든 '죽은' 사람들은 신나는 브라스 밴드의 음악에 맞춰 먹고 마시고 노래하고 춤춘다. 서로를 미워하고 증오했던 사람들이지만, 음악과 노래 안에서 그들은 함께 어우러진다. 물론 그 음악이 늘 신나고 즐겁지만은 않다. 거기에는 눈물과 슬픔이, 증오와 회한이 뒤섞여 있다. 기쁠 때나 슬플 때나 그들과 함께해 온 금빛 브라스 밴드의 '빵빠레' 소리에는 이성적으로는 이해할 수 없는, 그들을 마음으로 느끼게 해주는 무언가가 있다.

비셰그라드와 드리나강의 다리

○ 발칸 400년 역사의 대서사시

 짙은 녹색의 드리나강이 굽이치며 흐르는 보스니아 동부, 세르비아 국경과 거의 맞닿을 듯 붙어 있는 이곳에 비셰그라드라 불리는 작은 마을이 있다. 특별히 내세울 만한 관광지나 번화한 상점가도 없는 소박한 마을이지만, 해마다 이곳은 문학 순례를 오는 사람들과 관광객들이 끊이지 않는다. 비셰그라드에 도착한 사람들이 가장 먼저, 그리고 가장 오래 둘러보는 곳은 이 마을에 놓인 오래된 다리인데, 이것이 바로 비셰그라드의 상징이자 유네스코 세계 문화유산에도 등재된 드리나강의 다리다. 오스만 튀르크 시절, 이 마을 출신의 총독이 건설했고 그의 이름을 따서 메흐메드 파샤 소콜로비치 다리라는 길고 화려한 이름이 붙었지만, 안드리치가 쓴 동명의 소설 덕분에 '드리나강의 다리'로 더 널리 알려져 있다.

 1961년 노벨 문학상을 받은 『드리나강의 다리』는 발칸 400년 비극의 역사에 관한 장대한 연대기라 할 수 있다. 유럽의 가장 동쪽인 동시에 아시아가 시작되는 지점에 위치한 발칸반도는 지리적 특성상 유럽과 아시아, 그리스도교와 이슬람교가 혼재하고, 남슬라브

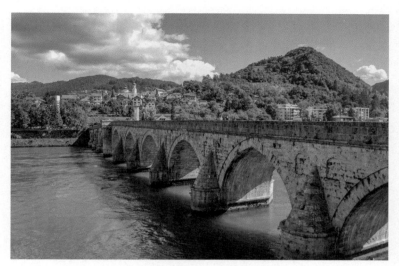

비셰그라드에 있는 드리나강의 다리

족과 튀르크족, 그리스인과 알바니아인 등 다양한 민족이 국경을 맞대고 있으며, 그로 인한 종교 분쟁이 끊이지 않은 지역이다. 『드리나강의 다리』는 그중에서도 특히 오스만 튀르크와 오스트리아·헝가리 제국의 지배하에서 굴곡진 세월을 겪어야 했던 보스니아 비셰그라드의 슬픈 역사를 '다리'에 얽힌 이야기로 풀어내고 있다.

유고슬라비아가 낳은 최고의 작가

유고슬라비아를 대표하는 작가 이보 안드리치를 검색하면 때로는 보스니아 작가로 나오고, 때로는 세르비아 작가로 분류된다. 그의 노벨 문학상 수상 50주년을 기리는 기념우표도 양국 모두 자신의 국기 문양을 찍어 자랑스럽게 배포하고 있다. 보스니아에서 태어나 크로아티아 대학에서 공부하고, 세르비아에서 집필 활동을 했던 안드리치는 평생 보스니아와 크로아티아, 세르비아 모두로부터 영

향을 받았으며 마지막까지 유고슬라비아의 시민으로 죽은, 진정한 유고슬라비아의 작가였다. 하지만 적어도 『드리나강의 다리』에 관해서 만큼은, 그가 유년 시절을 보냈던 보스니아의 작은 마을 비셰그라드가 절대적인 문학적 영감을 주었다 해도 과언이 아닐 듯하다.

"내 방의 창문은 메흐메드 파샤 소콜로비치의 어마어마한 다리를 향해 나 있었다. 친구들이 강에서 장난을 치고 있을 때, 나는 다리 한가운데 사람들이 소파라고 부르는 그곳에서 몇 시간씩 앉아 노인들의 이야기를 듣는 것을 즐겼다." (김지향 저, 『이보 안드리치』 중)

매일같이 창문을 통해 바라보고, 또 여러 사람으로부터 다리에 관한 전설과 이야기를 들으면서 드리나강의 다리는 어린 안드리치의 세계관과 문학에 깊고 뚜렷한 흔적을 남겼다. 작가로서 안드리치는 주로 세르비아에서 활동했고 대부분의 작품을 세르비아어로 썼으나, 그의 소설에 등장하는 수많은 인물과 배경은 비셰그라드 시절을 반영하고 있으며, 그 자신도 노벨 문학상을 받은 후 상금을 모두 보스니아 문화부와 도서 구입에 기부하면서 이 지역에 대한 깊은 애정을 드러내기도 했다.

한편 어릴 적부터 유창한 외국어 실력과 뛰어난 필력을 인정받았던 안드리치는 대학 졸업 후 외교관으로도 많은 활동을 펼쳤는데, 제2차 세계 대전이 발발하자 베오그라드에 은둔하면서 주로 책을 읽고 쓰며 지냈다. 이때 쓴 작품 중 하나가 바로 대표작 『드리나강의 다리』다. 하루가 멀다 하고 나치의 폭격이 쏟아지던 베오그라드에서, 그는 한편으로는 그 옛날 평화롭고 아름다웠던 유년 시절의 기억을 떠올렸을 것이고, 또 한편으로는 끊임없이 서로 죽고 죽이는 반복된 전쟁의 참상 속에서 드리나강의 다리에 새겨진 슬픔의

작가 이보 안드리치 동상

역사를 되새겼을 것이다. 1961년 노벨 문학상을 받으면서 유고슬라
비아의 역사와 문학성을 세계에 알린 안드리치는 이후로도 강연과
집필 활동을 꾸준히 이어 가다가 건강 악화로 요양을 하던 중 1975
년에 사망했다. 작가로서 더 오래 살면서 더 많은 작품을 남기지 못
한 점은 아쉽지만, 그가 그토록 사랑했던 유고슬라비아의 분열과 내
전을 보지 않은 채 세상을 떠났으니, 어떤 면에서는 다행이라고도
할 수 있을 듯하다.

주인공은 누구도 아닌 다리

『드리나강의 다리』의 노벨 문학상 수상 당시 스웨덴 한림원은 "조국의 역사와 관련된 인간의 운명의 문제를 철저히 파헤치는 서사적 필력"이라며 선정 이유를 밝혔고, 많은 작가와 학자들이 이 작품을 '소설로 쓰인 장엄한 서사시'라 평한다. 주로 국가나 민족의 역사적 사건이나 영웅의 운명을 읊는 장르적 특성상 방대한 분량과 장중한 서술은 서사시를 대표하는 특징이라 할 수 있는데, 그런 면에서 비셰그라드라는 한 도시의 흥망성쇠를 통해 발칸의 역사를 굽이굽이 펼쳐 낸 『드리나강의 다리』는 확실히 서사시적 특성을 지닌 작품이라 할 수 있다. 흔히 서사시의 대표작으로 꼽는 것이 그리스 작가 호메로스의 고전 『일리아스』와 『오디세이아』이다. 안드리치를 가리켜 "발칸의 호메로스"라 칭하는 것 또한 그의 작품이 지닌 서사적 특성과 연관이 있을 것이다.

『드리나강의 다리』는 총 24장으로 이루어져 있다. 모든 시대와 배경, 인물과 사건이 자세하고도 꼼꼼하게 서술되어 있다 보니 술술 쉽게 읽히는 편은 아니지만, 모든 에피소드와 문장들이 돌처럼 단단하게 박힌 채 탄탄한 서사를 쌓아 가고 있어, 다 읽고 나면 묵직한 감동이 느껴지는 작품이다. 개인적으로 처음 이 소설을 읽었을 때, 작품 전체가 작가의 말과 언어로 지은 단단한 '다리' 같다는 인상을 받기도 했다.

첫 에피소드는 예니체리 출신으로 오스만 튀르크의 고위 관리가 된 메흐메드 파샤가 자신의 고향 비셰그라드에 다리를 짓기로 마음먹는 장면으로 시작한다. 오스만 튀르크는 어린 슬라브 소년들을 데려다 무슬림으로 개종시킨 뒤 엄격한 교육과 훈련을 통해 강인한 전사로 키워 냈는데, 이들은 주로 술탄의 직속 부대인 예니체리에 소속되었다. 대부분 어릴 적 강제로 징집된 이 소년들이 마을을 떠

날 때, 어린 자식을 빼앗긴 부모들이 마지막으로 그들의 이름을 부르며 헤어진 곳이 바로 이곳 드리나 강가였다.

소설은 우여곡절 끝에 다리가 건설되기까지의 과정을 상세히 서술한 뒤, 다리를 경계로 마주한 정교와 무슬림 마을이 어떻게 교류하고 대립하며 살아왔는지 긴 이야기를 들려준다. 오랫동안 보스니아와 세르비아의 교역로 역할을 했던 비셰그라드에서 정교인과 무슬림은 이웃처럼, 친구처럼 지냈다. 그들은 서로의 축일에 음식을 나눠 먹고 곧잘 어울려 놀았으며 때로는 사랑에 빠져 가정을 이루기도 했다. 다리는 두 마을을 오가는 통로이자 양쪽의 문화를 이어주는 연결 고리였다. 사람들은 다리 위에서 만나고 차를 마시고 결혼식과 장례식 행렬에 참석했다. 다리는 이들 모두의 놀이터이자 광장이었던 것이다.

그러나 강대국들이 번갈아 이 지역을 지배하면서 다리의 반질반질한 돌바닥은 핏자국으로 물들어 갔다. 처음엔 오스만 제국이 튀르크에 저항하는 세르비아인들을 다리 위에서 처형했고, 오스트리아·헝가리 제국의 지배가 시작하면서는 무슬림에 대한 탄압이 시작되었다. 오스트리아와 세르비아의 갈등 끝에 마침내 제1차 세계 대전이 발발하고, 드리나강의 다리 역시 전쟁으로 파괴되면서 이 장대한 서사시는 일단 막을 내린다.

이처럼 『드리나강의 다리』는 16세기 오스만 튀르크 시절부터 제1차 세계 대전에 이르기까지 장장 400년에 걸친 역사를 드리나강과 그 위에 놓인 다리, 그리고 비셰그라드라는 마을을 중심으로 담담하게 펼쳐 내는 작품이다. 제목에서도 알 수 있듯이 이 작품에서 가장 중요한 소재이자 주제는 바로 다리다. 다리는 주요 사건들의 배경이자 현장이고, 이 모든 비극을 목격한 역사적 증인이다. 첫 장부터 마지막 장까지 셀 수 없이 많은 인물이 등장했다 사라지는 가

운데, 끊임없이 변하는 인간사와 대비되어 변함없는 모습으로 묵묵히 서 있는 드리나강의 다리야말로 진정한 이 소설의 주인공인 것이다. 또한 의미적으로도 서로 갈라지거나 흩어진 것을 이어 주는 '다리'는 4세기가 넘는 역사를 통해 작가가 하고 싶었던 이야기를 가장 함축적으로 보여 주는 상징이라 할 수 있다.

여전히 끝나지 않은 비극

몇 년 전, 서울국제공연예술제 개막작으로 세르비아 국립 극장의 연극 <드리나강의 다리>가 초청되어 대학로 무대에 올랐다. 연극 <드리나강의 다리>는 방대한 원작을 2시간 반의 압축적인 상징과 은유로 그려 낸 작품이다. 가장 중요한 '다리'는 수십 개의 의자로 배우들이 직접 만들었다. 촘촘히 의자를 이어 붙여 완성한 다리는 무대의 이쪽과 저쪽을 연결하면서, 시대와 역사를 가로지르는 다리의 의미를 강렬한 시각적 이미지로 완성했다. 일인 다역을 맡은 배우들 또한 끊임없이 역할을 바꾸는 가운데 수백 년의 세월을 이어 온 갈등과 분쟁, 사랑과 아픔을 온몸으로 표현해 냈다. 특정한 주인공이나 클라이맥스 없이 시대순으로 흘러가는 원작 소설의 구조는 무대로 가져올 때 자칫 단조로울 수 있으나, 이 공연에서는 배우들의 독백과 합창, 노래와 춤 등 다양한 형식과 라이브 음악을 통해 한층 풍성한 무대를 만들어 냈다.

연극이 지닌 시공간의 한계상 모든 에피소드를 다루지 못하는 대신, 연출가 코칸 블라데노비치는 몇몇 특정한 에피소드를 골라 무대화했는데, 그중에서도 특히 초점을 맞추고 있는 것은 '죽음'의 이미지다. 다리 공사를 방해하다 처형당한 튀르크인부터 원치 않는 결혼식을 앞두고 다리에서 몸을 던지는 아가씨, 다리 위에서의 집단 처형 장면 등 각 에피소드를 관통하는 '죽음'의 이미지를 반복, 강조

베오그라드의 세르비아 국립 극장

함으로써 일관되고 세련된 방식으로 작품에 대한 관점을 풀어 나갔다.

막이 오르면 예니체리로 징집된 세 명의 어린 소년이 등장해 어머니의 절규를 뒤로 한 채 튀르크인의 바구니에 실려 간다. 소년들은 연극의 마지막 장면에 다시 등장하는데, 이번에는 미군 군복을 입고서 장난감 총을 난사한다. 이는 원작에는 없는 장면이지만, 나토(NATO) 표식이 수놓인 군복을 통해 보스니아 내전을 상징함을 알 수 있다. 천진난만한 아이들의 모습과 400년째 이어진 폭력의 역사가 강렬한 대비와 슬픈 여운을 남기는 장면이다.

일인 다역을 하는 배우들은 각 장면에 나올 때마다 팔목에 꼬리표 같은 것을 달고 나오는데, 자세히 보면 각각 특정한 연도가 적혀 있다. 드리나강의 다리가 완성된 해, 튀르크가 물러간 해, 오스트리아·헝가리 제국이 지배를 시작한 해, 사라예보에서 황태자가 살해당한 해 등……. 그렇게 16세기부터 20세기까지 쭉 이어진 꼬리표는 어느 순간 1995년을 가리킨다. 원작 『드리나강의 다리』는 제1

차 세계 대전 발발과 함께 끝나고, 작가 안드리치 역시 1975년에 세상을 떠났기 때문에 이는 순전히 연출가의 해석으로 덧붙여진 장면이다. 1995년, 무대 위 다리는 말 없는 학살의 현장이 되었다. 실제로 세르비아와 보스니아가 국경을 맞대고 있는 이곳 비셰그라드에서는 내전 기간 수많은 살상이 일어났으며 마을의 무슬림에 대한 집단 학살이 발생하기도 했다. 연출은 이 장면을 통해 이야기는 끝나도 현실은 끝나지 않았음을 강조하고, 이 끝없는 비극의 굴레를 끊어 내기 위해서는 과연 무엇이 필요한지 관객에게 묻고 있는 것이다.

흔히 우리는 "역사는 흐른다."라고 말하며 역사를 강물에 비유한다. 도도히 흐르는 강물은 사람들의 슬픔도 눈물도 기쁨도 모두 그저 흘려보낼 뿐이다. 하지만 이 도도한 흐름 위에 세워진 드리나강의 다리는 묵묵히 그 자리를 지키면서, 이 모든 피와 눈물의 역사를 목격하고 관찰하고 전한다. 그런 의미에서 어쩌면 드리나강의 다리는 자기 자리에 묵묵히 서서 자신이 본 모든 것을 기억하고 증언하는 '예술'의 또 다른 이름일 수도 있겠다.

사라예보의 장미

보스니아 헤르체고비나(이하 보스니아)의 수도 사라예보는 묘한 여운을 남기는 도시다. 일단 이 도시는 참 아름답다. 나지막한 산들이 도시를 둘러싸고 있는 분지다 보니, 언덕 위에서 내려다보면 아담한 구릉이 옹기종기 집들을 새 둥지처럼 품고 있어 아늑한 느낌마저 든다(바로 이러한 지리적 조건 때문에 봉쇄 기간 세르비아 저격수들이 이 도시를 에워싸고 총격을 퍼부었던 것은 아이러니한 비극이다).

또한 사라예보는 카멜레온처럼 변화무쌍한 매력을 지닌 도시다. 골목을 하나 꺾을 때마다 전혀 다른 풍경이 펼쳐진다. 유럽풍의 건물과 터키식 시장, 이슬람 건축이 아무렇지도 않게 어우러져 있고, 사람들의 외모도 굉장히 다채롭다. 금발과 회색빛 눈의 전형적인 슬라브 소녀가 히잡을 두른 채 오토바이를 타고 지나가는가 하면, 튀르크계처럼 보이는 청년들이 정교회 사제복을 입고 경건하게 걸어간다. 머리칼과 얼굴색, 눈동자에 이르기까지 이처럼 다양한 색깔의 그라데이션을 한꺼번에 만나기도 쉽지 않을 듯하다.

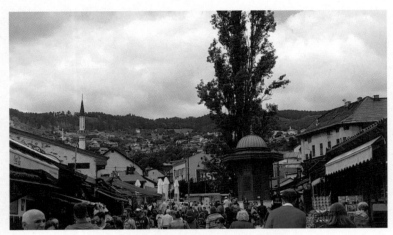
사라예보 바슈차르시아의 활기찬 풍경

그런가 하면 도시 곳곳에 솟아 있는 모스크의 첨탑과 정교회의 양파 모양 지붕, 가톨릭 성당의 높은 종탑과 유대교 시나고그가 지척의 거리에 마주하고 있어 과연 '발칸의 예루살렘'답다는 생각이 절로 든다. 단순히 가까이에 있을 뿐만 아니라 성당 안에 아라베스크 문양이 장식되어 있거나 시나고그에 터키풍 카펫이 깔려 있는 등 서로 미묘하게 영향을 주고받은 흔적이 있어 더욱 흥미로웠다. 실제로 전 세계에서 한 도시에 4개의 종교 시설 모두가 운영 중인 곳은 예루살렘과 사라예보뿐이라고 한다.

구시가의 중심인 바슈차르시아는 400년간 보스니아를 지배한 오스만 튀르크의 흔적이 선명히 남아 있는 곳이다. 터키식 시장인 바자르를 비롯해 색색의 양탄자와 유리등을 파는 가게가 늘어서 있고, 노천카페에서는 놋쇠 주전자로 끓이는 진한 터키식 커피와 물담배 향이 은은하게 퍼져 나간다. 구리 접시를 두드리는 망치 소리가 청아하게 들려오는 골목은 '장인 거리'라 불리는 곳으로, 대를

이은 마스터들이 여전히 전통적인 방식으로 금속 공예품을 만들어 팔고 있다.

그뿐만 아니다. 세계 영화인들이 손꼽아 기다리는 축제 중 하나인 사라예보 국제 영화제가 열리는 거리는 일 년 내내 화려한 영화 포스터와 유명 배우들이 남긴 흔적 앞에서 사진을 찍는 관광객들로 북적인다. 이처럼 골목마다 흥미진진한 풍경이 펼쳐지는 사라예보, 이 활기 넘치는 도시가 무려 4년간 완전히 봉쇄된 채 전 세계가 지켜보는 가운데 끔찍한 살육이 펼쳐진 죽음의 도시였다니 믿기지 않을 정도다.

일찍부터 이슬람, 정교, 가톨릭이 공존해 온 보스니아 사람들은 각자의 종교를 믿으며 평화롭게 살아왔다. 오랜 이민족의 지배를 거치면서 여러 피가 섞이고 그로 인해 다양한 얼굴색과 눈동자를 지니게 되었지만, 이들은 여전히 하나의 '남슬라브' 민족이었고 서로 다른 종교와 풍습은 이들의 친분이나 우정, 사랑과 결혼에 아무런 영향을 미치지 않았다. 무슬림과 정교회 꼬마가 함께 학교에 다니고, 이웃의 종교 축일을 함께 축하하며, 가톨릭과 무슬림 부부가 혼인 후에도 각자의 예배당에 나가는 일은 조금도 이상하지 않은 일상적인 풍경이었다.

특히 유고슬라비아 연방 시절 사라예보는 국적과 종교를 넘어 '범슬라브적' 형제애와 단결을 추구했던 유고슬라비아의 이상을 압축한 도시라 해도 과언이 아니었다. '유고슬라비아 속의 유고슬라비아'라는 별칭처럼 사라예보는 연방이 자랑하는 대표적인 다문화 도시였으나, 바로 이러한 다양성과 다채로움이 결과적으로는 유고 연방이 무너지는 과정에서 보스니아 내전을 가장 참혹하게 만든 원인이 되었다.

네 이웃을 사랑하라…… 했지만

영화 <더블 스나이퍼>의 첫 장면은 활기찬 사라예보의 아침 풍경으로 시작된다. 유고슬라비아 국가 대표 사격 팀의 에이스인 세르비아와 보스니아 친구가 가족과 함께 근교로 주말 캠핑을 떠난다. 바비큐를 굽고 라키야(전통술)를 마시며 신나게 놀다가 돌아가는 길, 무장한 세르비아 군인들이 차를 세우더니 다짜고짜 여권을 내놓으라고 한다. 옆 동네 놀러 갔다 오는 길인데 무슨 여권이 필요하냐고 항의하자, 오늘부터 이 지역은 세르비아 공화국이 점령했으니 세르비아 국민만 통과할 수 있다는 답이 돌아온다. 두 친구는 멍한 표정으로 되묻는다. 세르비아 공화국? 그게 어디죠? 우린 유고슬라비아 국민인데!

실화를 바탕으로 만든 영화 <더블 스나이퍼>의 이 장면은 유고슬라비아 연방이 무너지는 과정에서 발생한 유고 내전, 그중에서도 특히 격렬했던 보스니아 내전의 비극성을 상징적으로 보여 준다. 어제까지 정다운 이웃으로 지내던 사람들이 하루아침에 국적이 나뉘고 적이 되어 버린 것이다. 힘을 합쳐 조국에 사격 금메달을 안겨 주리라 다짐하던 두 친구는 이후 사라예보를 포위한 세르비아군과 이에 대항하는 보스니아 방위군에 입대해 참혹한 사라예보 봉쇄전의 한복판에 서게 되고, 결국은 서로에게 총구를 겨누는 안타까운 상황에 이른다.

유고슬라비아 연방이 붕괴하고 각 공화국이 독립하는 과정에서 일어난 전쟁을 통틀어 '유고 내전'이라 부르지만, 많은 이들에게 '보스니아 내전'이란 이름이 더 친숙하다. 슬로베니아, 크로아티아의 독립 분쟁이 먼저 일어났음에도 보스니아 내전이 더 널리 알려진 이유는 그만큼 이 전쟁이 참혹하고 처절했기 때문이다. 약 4년간 이어진 보스니아 내전은 헤아릴 수 없이 많은 희생자와 난민을 만들어 내

며 세계를 경악시켰으며, 그 잔혹함과 비극성으로 인해 지금까지도 '20세기 최악의 전쟁'으로 손꼽히고 있다.

전쟁이란 언제나 잔인하기 마련이지만, 같은 민족끼리 싸우는 내전은 더욱 비극적인 데가 있다. 어제까지 다정한 이웃이자 둘도 없는 친구였던 사람들이 갑작스레 서로를 죽이지 않으면 안 되는 것이다. 특히 유고 연방 내에서도 가장 다채로운 주민들로 구성되었던 보스니아의 경우, 이러한 비극성이 유달리 선명할 수밖에 없었다. 처음에는 내 이웃과 친구에게 총을 쏠 수 없다고 거부했던 평범한 사람들이 자기 동료와 가족이 죽어가는 모습을 보며 점점 통제력을 잃고, 나중에는 앞장서서 '적'들을 처단하는 끔찍한 상황이 여기저기서 펼쳐졌다.

보스니아 내전을 다룬 영화 중에는 유난히 이런 비극적 상황을 강조한 작품이 많다. 세르비아 친구가 적극 추천해서 본 영화 <아름다운 마을, 아름다운 불꽃>에서는 형제보다 가까웠던 세르비아와 보스니아 친구가 서로의 가족을 죽인 뒤 원수가 되고, 안젤리나 졸리가 제작한 영화 <피와 꿀의 땅에서>에는 이제 막 데이트를 시작했던 보스니아 여인과 세르비아 남자가 봉쇄된 사라예보의 포로 수용소에서 마주치는 비극적인 장면이 나온다. 골든 글로브 외국어 영화상을 수상했던 <노 맨스 랜드>에서도 서로 죽일 듯이 싸우던 세르비아와 보스니아 병사가 지갑을 뒤지다가 서로 아는 친구의 사진을 발견하고 놀라는 장면이 나온다. 영화를 위한 드라마틱한 설정이라고도 볼 수 있지만, 실제 내전 중에 이런 일들이 비일비재하게 일어났다는 사실이야말로 어떤 허구보다 더 슬프고 비극적인 현실이었다.

파란 눈의 무슬림과 검은 머리 정교도

많은 언론이 보스니아 내전의 원인을 '민족 간의 갈등'으로 몰아갔지만, 사실 이는 앞뒤가 맞지 않는다. 이 분쟁의 당사자는 모두 같은 민족이기 때문이다. 보스니아의 무슬림은 아랍이나 튀르크계의 이슬람 민족이 아니라 옆 나라인 세르비아, 크로아티아와 똑같은 슬라브 민족이다. 단지 보스니아가 유달리 오랫동안 오스만 튀르크의 지배를 받다 보니, 이곳에 살던 슬라브인 중 무슬림으로 개종한 사람이 많은 것이다. 관용의 종교로 알려진 이슬람은 정복지의 주민들에게 개종을 강요하지 않았다. 대신 비무슬림에게는 세금을 더 매기는 등 불이익을 줬기 때문에, 오랜 세월을 거치며 많은 슬라브인들이 자발적으로 무슬림을 선택했던 것이다.

따라서 외모만으로는 누가 무슬림이고 누가 정교인인지, 누가 세르비아인이고 누가 보스니아인인지 구분하기가 쉽지 않다. 물론 보스니아의 경우 튀르크의 오랜 지배로 짙은 머리색과 눈동자를 지닌 이들이 많긴 하지만, 이것이 그들의 종교를 결정하는 것은 아니었으며, 공화국 간의 통혼을 장려했던 유고슬라비아 시절에는 더욱 뒤섞여서 구별이 어렵게 되었다.

생활면에서도 보스니아 무슬림의 삶은 그다지 종교적으로 엄격한 편이 아니었다. 위에서 언급했던 영화 <더블 스나이퍼> 전반부에는 전쟁 전 사라예보의 평화로운 일상이 펼쳐지는데, 극 중 이웃인 보스니아 무슬림과 세르비아 정교인의 삶은 크게 다르지 않다. 서로의 생일에 샴페인을 마시며 축하하고(대부분의 이슬람 국가에서 술은 금기사항이다), 여성들도 히잡 대신 알록달록 염색한 파마머리로 거리를 활보하며, 아이들은 헤비메탈에 열광하고 오토바이로 첫 데이트를 즐겼다.

한마디로 사라예보의 무슬림은 단지 이슬람교를 믿는 슬라브인

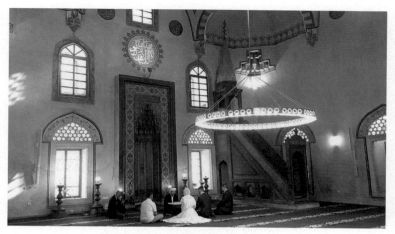
무슬림이 많이 사는 사라예보의 모스크 내부

이고, 이웃에 사는 세르비아 가족은 정교를 믿는 슬라브인일 뿐이
다. 그리고 이들은 모두 유고슬라비아의 시민이었다. 이처럼 구별과
차별 없이 평화롭게 공존해 온 이들이 어느 날 갑자기 '종교'와 '민
족' 때문에 서로를 죽고 죽이게 되었다니, 정말 부조리한 변명이 아
닐 수 없다. 보스니아 내전에서 종교와 민족은 권력 다툼으로 전쟁
을 일으킨 자들이 내세운 선동이자 핑계일 뿐, 결코 비극의 본질은
아니었던 것이다.

아스팔트 위의 슬픈 장미

어느덧 내전이 끝난 지 사반세기가 지났고 이제는 관광객들로
북적이는 활기찬 도시이긴 하지만, 조금만 유심히 살펴보면 여전히
사라예보 곳곳에는 전쟁의 상흔과 아픔의 흔적들이 남아 있다. 일
단 핫 플레이스인 바슈차르시아 구역을 살짝만 벗어나도 도시 곳곳
에 펼쳐진 새하얀 묘지들을 마주치게 된다. 사라예보 시내와 외곽

사라예보를 가득 채운 묘지들

에는 정말 묘지가 많다. 발걸음 닿는 곳마다 묘지가 있다 해도 과언
이 아니다. 그것도 작은 규모의 가족묘나 마을묘지가 아니라 축구
장 넓이에 가까운 공동묘지들이다. 비석에 새겨진 생몰년을 찬찬히
들여다보면 대부분이 1992년부터 1995년 사이, 바로 사라예보 봉
쇄 기간에 죽은 사람들이라는 걸 알 수 있다. 당시 희생자 중 상당수
가 보스니아 무슬림이었고, 시체를 절대 화장하지 않고 반드시 매장
하는 이슬람의 풍습에 따라 이처럼 어마어마한 묘지가 만들어진 것
이다.

사라예보를 안내해 주던 보스니아 친구가 전망이 기가 막힌 언
덕이 있다고 해서 올라갔더니, 그림처럼 아름다운 사라예보의 전경
과 함께 끝없이 펼쳐진 묘지들이 한눈에 들어왔다. 새하얀 비석들
이 어찌나 촘촘히 박혀 있는지, 한여름인데도 눈이 내렸나 싶을 정
도였다. 내려오는 길에 가장 가까운 묘지에 들어가 봤는데 10대나
20대의 어린 나이에 죽은 희생자들이 많아 한층 마음이 안 좋았다.

그런 비석 앞에 서서 한참을 머무르다 꽃을 두고 가는 구부정한 어깨의 할아버지를 보니, 거의 한 세대가 흘러갔지만 사라예보의 상처는 아직도 아물지 않았다는 생각이 들어 마음이 무거워졌다.

도시 곳곳의 묘지와 함께 봉쇄의 쓰린 기억을 전하는 것 중 하나가 '사라예보의 장미'라 불리는 포탄의 흔적이다. 사방이 산으로 둘러싸인 사라예보는 최악의 방어 조건을 가진 도시였다. 언덕 위에 자리 잡은 세르비아군은 사라예보를 완전히 포위한 채, 전기와 가스, 전화선을 끊어 버리고 철저하게 외부로부터 고립시켰다. 그러고는 매일같이 시내를 향해 총알을 퍼붓고 대포를 쏘아 댔다. 4년에 가까운 봉쇄 기간 동안 사라예보 시민들은 맨손으로 뚫은 생명의 터널과 유엔(UN)이 공중에서 뿌리는 구호품으로 간신히 목숨을 이어 나갔고, 그 와중에도 많은 사람들이 무차별 사격으로 목숨을 잃었다. 전화가 끊긴 상태에서 사람들은 가족과 친구의 안부를 확인하러 나갔다가 길에서 쓰러졌고, 때로는 창가에 서 있다가 집에서 총을 맞기도 했다.

사라예보 대학 근처에는 유난히 움푹 파인 땅과 벌집처럼 구멍 뚫린 건물이 많았다. 아마 당시 이곳에서 격렬한 총격전이 있었나 보다. 건물뿐만 아니라 길바닥 곳곳에도 당시의 총격이나 포탄의 흔적을 찾아 볼 수 있는데, 특히 엄청난 화력을 자랑하는 박격포탄이 터져서 여기저기 움푹 파인 자리를 붉은 페인트로 채워 놓은 표식을 '사라예보의 장미'라 부른다. 로맨틱한 이름과는 다르게 야만의 역사를 증언하는 사라예보의 장미는 한때 도시 곳곳에 많았다는데, 이제는 보도 재정비와 사람들의 발자국으로 많이 희미해져서 몇 개 남지 않았다고 한다. 저 장미꽃잎이 다 사라질 즈음이면 이 도시의 아픈 기억도 희미해질까.

고작 한 블록을 사이에 두고 모스크의 아잔 소리와 정교회의

종소리가 경건한 화음처럼 울려 퍼지는 사라예보 시내를 천천히 걷다 보면, 이렇게 특별한 평화를 느낄 수 있는 곳이 또 있을까 싶은 생각이 든다. 그리고 한편으로는 그 평화가 얼마나 큰 희생 끝에 다시 찾게 된 것인지, 이 도시의 슬픈 역사를 새삼 떠올리지 않을 수 없다. 아마도 이런 기억과 흔적들이 사라예보를 찾는 모든 이들에게 오랫동안 잊히지 않는 묘한 여운을 남기는 듯하다.

모스타르의 십자가

○ **무슬림 박해와 스레브레니차 학살**

보스니아를 관통하며 크로아티아로 이어지는 네레트바강은 청록색 보석을 던져 놓은 듯 새파란 물빛과 시원하게 부딪치는 새하얀 물살이 언제 봐도 청량한 아름다움을 선사한다. 특히 험준한 산악과 절벽 아래 굽이굽이 흐르는 네레트바강을 따라 사라예보에서 모스타르로 가는 길은 발칸 전체에서 가장 아름다운 여정이라 해도 과언이 아니다. 이토록 아름다운 길이라면 하루 종일, 아니 며칠씩 간다 해도 질리지 않을 듯하다. 그렇게 네레트바강을 따라 두세 시간 정도 차를 타고 가면 보스니아 제2의 관광 도시 모스타르에 도착하는데, 이곳에서는 사라예보와는 또 다른 전쟁의 흔적을 만날 수 있다.

Don't Forget 1993

사실 보스니아의 정식 명칭은 보스니아 헤르체고비나다. 이 중 보스니아 지방의 중심지가 사라예보라면, 헤르체고비나 지방의 중심지는 모스타르다. 지리적으로 헤르체고비나 지방은 보스니아 전

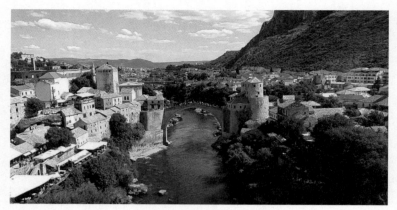

모스타르의 상징인 스타리 다리

체로 볼 때 아래쪽, 즉 크로아티아와 가까운 지역이다. 그러다 보니
이 지역에는 오래전부터 보스니아 무슬림과 크로아티아 가톨릭이
어울려 살았고, 모스타르 중심에 세워진 다리 '스타리 모스트'는 윗
마을과 아랫마을을 이어 주는 아름다운 가교로 이름이 높았다.

　그러나 유고슬라비아 연방이 무너지고 내전이 한창이던 1993
년, 조용하고 한적한 마을이던 모스타르도 비극을 피해 갈 수 없었
다. 보스니아를 침공한 세르비아군에 이어, 헤르체고비나 지역의 크
로아티아인들마저 독자적인 공화국을 수립하고 모스타르를 수도로
삼았던 것이다. 다리를 오가며 사이좋게 크리스마스와 라마단을 축
하하던 마을 사람들은 이유도 모른 채 서로의 적이 되었고, 그 와
중에 크로아티아 포병에 의해 스타리 모스트가 무참히 파괴되었다.
산산조각으로 부서진 다리의 파편은 그 자체로 산산이 무너진 유고
슬라비아의 현주소를 상징하는 듯했다. 400년이 넘는 세월 동안 모
스타르의 가톨릭 마을과 무슬림 마을을 이어 주고, 서로 다른 문화
와 종교를 평화롭게 연결해 주던 다리가 무참히 파괴되었다는 사실

에 모두가 안타까움을 금치 못했다.

전쟁이 끝난 후 전 세계에서 도착한 기부금으로 스타리 모스트는 재건되었고, 복원된 다리는 유네스코 세계 문화유산에 등재되었다. 지금도 이 다리는 모스타르 관광의 핵심이자 수많은 관광객이 붐비는 포토 존이다. 여름이면 전문 다이버들이 저 아래 네레트바강으로 수직 낙하하며 관광객들의 돈과 박수를 쓸어 가고, 다리 양옆으로는 모스타르 특산품과 기념품을 파는 가게가 즐비해 있어 언제 봐도 활기가 넘치는 곳이지만, 그 한쪽에는 "Don't Forget 1993"이란 문구가 새겨진 비석이 말없이 서서 이 다리의 슬픈 역사를 이야기해 준다.

하지만 개인적으로 이곳 모스타르의 복원된 다리보다 더 선명한 인상으로 남은 것은 모스타르를 둘러싸고 있는 거대한 돌산 꼭대기에 세워진, 무려 33m의 대형 십자가였다. 워낙 크기도 큰 데다 눈이 부실 만큼 새하얀색이다 보니 모스타르 어느 방향에서도 선명하게 잘 보이는 표식이다. 문득 궁금해져서 저 십자가는 뭘 상징하냐고 물었는데, 보스니아 친구는 그쪽으로 눈길도 돌리지 않은 채 "가톨릭 신자들이 세운 거야. 우리(무슬림들) 위에 십자가가 있다는 걸 보여 주려고."라고 무덤덤하게 대답했다. 어떤 분노도 슬픔도 담기지 않은, 그저 담담한 그의 목소리가 오히려 더 쓰고 깊은 여운을 남겼던 기억이 난다.

고래 싸움에 새우 등 터지듯

왜 유독 보스니아에서 내전이 더 치열했던 것일까. 유고슬라비아 연방이 무너지는 과정에서 가장 격렬한 파워 게임을 벌인 것은 두 강대국 세르비아와 크로아티아였다. 둘 사이의 뿌리 깊은 갈등은 상당히 오랜 역사와 사연을 가지고 있으나, 범슬라브적 형제애와 단

결을 내세웠던 유고슬라비아 시절에는 애써 억누른 채 평화를 유지할 수 있었다. 그러나 강력한 지도자 티토가 죽은 뒤, 더 우위에 서고 싶던 두 나라의 지도자들이 전쟁을 일으켰고, 공격을 정당화하기 위해 자꾸 종교와 민족(그래 봤자 어차피 다 슬라브족인데……)을 내세웠다. 지리적으로나 문화적으로 세르비아와 크로아티아 중간에 위치한 보스니아는 스스로의 의지와 무관하게 두 나라의 파워 게임에 끼일 수밖에 없었고, 점차 전쟁의 방점이 종교에 찍히면서 (왜냐하면 민족적으로는 선명하게 분리되지 않으니까) 무슬림이 많은 보스니아가 내전의 가장 큰 피해자가 되었다.

여기에는 400년간 이 지역을 지배했던 오스만 튀르크의 통치에 대한 기독교인(정교+가톨릭)들의 해묵은 원한도 한몫했다. 튀르크 지배하에서 많은 보스니아인들이 무슬림으로 개종했고, 이들은 기독교도에 비해 여러 사회적 특권을 누리며 살았다. 오랜 세월 불공평한 대우를 받았던 기독교인들에게는 보스니아 무슬림에 대한 시기와 원망이 없을 수 없었다. 이 해묵은 원한을 내전 시기 세르비아와 크로아티아 지도자들이 굳이 다시 끄집어내면서, 어제의 친구이자 이웃이었던 무슬림을 적으로 몰아세웠던 것이다.

그렇게 의도치 않게 내전의 한가운데로 몰린 보스니아는 세르비아와 크로아티아 양국으로부터 무자비한 공격을 받았다. 무려 4년간 이어진 내전에서 수많은 보스니아인이 단지 이슬람교라는 이유만으로 죽임을 당했고, 고라즈데와 스레브레니차 등 몇몇 지역에서는 대규모 무슬림 학살 사건이 일어나기도 했다. 결국 나토 (NATO)의 개입과 중재로 1995년 데이튼 조약이 체결되고, 이로써 내전은 종료되었으나 여전히 보스니아에는 내전의 상처와 갈등의 흔적이 곳곳에 남아 있다. 대표적인 것이 정부 구성이다. 지금도 이곳은 보스니아계 무슬림, 크로아티아계 가톨릭, 세르비아계 정교를

모스타르 무슬림 지역의 모스크

대표하는 세 명의 대통령이 돌아가면서 각각 8개월씩 대통력직을
수행하고 있는데, 듣기만 해도 여전히 복잡다단한 이곳의 상황이
느껴지는 듯하다.

그날, 스레브레니차에서는

보스니아 내전의 아픔을 이야기할 때 절대 빼놓을 수 없는 것이
바로 '스레브레니차 학살'이다. 내전이 절정으로 치달으면서 세르비
아군은 보스니아에서도 특히 무슬림이 많이 사는 지역을 집중 공격
했다. 그중 스레브레니차 사건은 보스니아 내전뿐만 아니라 20세기
를 통틀어 가장 잔학한 대량 학살 중 하나로 손꼽힌다.

보스니아와 세르비아 국경 가까이 위치한 스레브레니차는 무슬

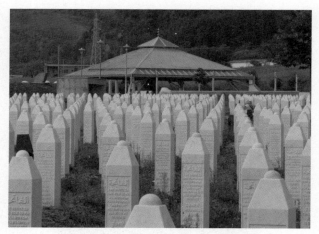
스레브레니차 대학살 기념관의 묘비

림 주민들이 평화롭게 살아가던 작은 마을이었다. 내전 당시 스레브레니차는 유엔이 선포한 안전 지역으로 유엔 평화유지군이 주둔하고 있었지만, 주민들을 적극적으로 엄호하기보다는 주로 구호품을 전달하며 상징적으로 머무르고 있을 뿐이었다. 1995년 7월, 탱크 부대와 함께 스레브레니차에 입성한 세르비아군은 유엔군을 설득(?)해 내보내고, 그들이 보호하고 있던 보스니아인을 모두 인계받았다. 이후 여자와 아이들은 버스에 태워 다른 도시로 보냈으나 무슬림 남자들은 흔적도 없이 사라졌다. 이날 스레브레니차에서 살해된 보스니아 무슬림만 무려 8천 명에 다다른다. 대량으로 사살한 뒤 아무 데다 파묻어서 아직 시체조차 찾지 못한 이들도 많다고 한다. 안전 지역에서 민간인을 상대로 벌인 이 끔찍한 학살의 책임자는 국제 전범 재판소에 기소되었으나, 무려 10년간 도피 행각을 펼치다 2005년에야 검거되어 재판에 회부되었다.

유엔은 대체 무엇을 했는가

스레브레니차 학살의 주범은 명백히 세르비아군이지만, 이곳이 당시 유엔 평화유지군이 주둔하던 안전지대였다는 사실은 유엔의 책임 역시 묻지 않을 수 없게 한다. 실제로 보스니아 내전 당시 유엔의 무능하고 무책임한 보호에 대해 논란이 끊이지 않았으며, 내전을 다룬 영화에서도 종종 신랄한 비판을 만날 수 있다. 영화 <비포 더 레인>에서도 치열한 전투 중에 "유엔은 지금 어디 있죠?" 하고 누군가 다급하게 묻자 주민 한 사람이 "다음 주에 올 거야. 시체를 묻고 사진을 찍으러."라며 퉁명스럽게 대답하는 장면이 나온다.

같은 민족끼리의 싸움인 내전의 특성상 어느 한쪽을 편들기 어렵다는 정치적 고충이 있기는 했으나, 4년 가까이 주둔하면서도 전쟁이 빨리 끝나도록 돕거나 적극적인 보호를 하기보다는 계속 관망만 하면서 죽어 가는 사람들에게 빵과 의료품만 전달했던 유엔 평화유지군은 세르비아와 보스니아 양측은 물론이거니와 전 세계로부터 비판을 받았다. 특히 스레브레니차 학살 당시, 자신들이 지켜주기로 약속했던 사람들마저 버리고 도망간 것은 두고두고 비난의 대상이 되었는데, 보스니아 출신인 야스밀라 즈바니치 감독의 <쿠오 바디스, 아이다>는 바로 이 지점을 날카롭게 찌르고 있다.

<쿠오바디스, 아이다>는 스레브레니차 학살을 정면으로 다룬 영화다. 그 이름만 들어도 가슴이 먹먹해지는 비극의 현장에서 즈바니치 감독은 매우 건조하고 담담한 시선으로 그날의 스레브레니차를 그리고 있다. 당시 스레브레니차에는 유엔 네덜란드군이 주둔하고 있었다. 워낙 위험한 지역이다 보니 많은 나라에서 파견을 꺼렸고, 결국 이곳의 보호자로 들어온 네덜란드군은 가벼운 무기로 무장한 150명이 전부였다. 세르비아군이 탱크와 중장비를 내세우며 밀고 들어왔을 때, 네덜란드군은 수적으로나 화력으로나 도저히 그

들을 막아 낼 상황이 아니었다. 다급히 나토에 지원을 요청했지만 답은 없었고, 궁지에 몰린 네덜란드 사령관은 세르비아 사령관의 면담 요청에 응할 수밖에 없었다.

세르비아 사령관은 유엔이 철수하고 이곳을 넘기면, 모든 포로를 다른 도시로 무사히 보내 주겠다고 제안했다. 누가 봐도 뻔한 거짓말이었지만, 그렇다고 별다른 뾰족한 수가 있는 것도 아니었다. 결국 네덜란드군은 세르비아군에게 문을 활짝 열어준 채 철수했고, 그 직후 무슬림 남자들에 대한 대학살이 시작되었다. 나중에 이에 대한 책임 문제로 네덜란드 내각이 총사퇴하고 유엔 평화유지군의 역할에 대한 근본적인 질문이 제기되기도 했으나, 이미 벌어진 비극은 누구도 돌이킬 수 없었다.

어디로 가시나이까

<쿠오바디스, 아이다>에서 즈바니치 감독은 가상의 인물인 유엔군 보스니아 통역관 아이다의 시선을 통해, 운명의 그 날 유엔 사령관의 선택이 어떤 참혹한 결과를 가져왔는지를 매우 담담한 시선으로 그린다. 카메라는 처음부터 끝까지 남편과 아들을 살리기 위해 분주하게 뛰어다니는 아이다의 뒷모습을 쫓는다. 이 작품의 제목 '쿠오바디스'(Quo Vadis)는 라틴어로 '어디로 가시나이까'를 의미하는데, 성경에서 베드로가 예수의 환상을 보고 한 말이다. 이 영화에서 '쿠오바디스'란 제목은 여러 가지 층위로 해석할 수 있다.

일차적으로는 영화의 처음부터 끝까지 수용소 안팎을 부지런히 돌아다니는 아이다의 모습을 통해 "어디를 그렇게 바쁘게 가고 있니, 아이다?"라는 질문을 던진다. 영화 내내 아이다가 그토록 분주한 이유는 오직 하나, 가족을 살리기 위해서다. 이를 통해 이 영화는 스레브레니차 학살이 거대한 하나의 추상적 비극이 아니라, 그토

록 사랑했던 내 가족이 내 눈앞에서 사라져 죽은 고통스러운 사건이란 점을 개인의 측면에서 강조하고 있다.

두 번째로 '쿠오바디스'가 향하는 곳은 바로 스레브레니차에서 철수하는 유엔군의 모습이다. 감독은 영화 속에서 이들 유엔군을 향한 직접적인 비판을 보여 주지는 않지만, 바로 저 제목을 통해 "저들을 버린 채, 대체 어디로 가는 것이냐."라는 말 없는 질책을 던지고 있다. 그리고 마지막으로 영화를 다 보고 나면 종교적인 차원에서 '쿠오바디스'의 의미에 대해서도 한번 생각해 보게 된다. 이런 끔찍한 비극이 아무렇지도 않게 벌어지는 가운데, "대체 신은 어디에 있었는가?"라는 묵직한 질문이 보는 내내 마음을 괴롭혔던 탓이다.

상대의 입장이 되어 보는 것

2020년 작품인 <쿠오바디스, 아이다>는 그해 아카데미 외국어 영화상 최종 리스트에 후보로 지명되었고, 유러피언 필름 어워즈에서 대상을 받으며 그 작품성을 인정받았다. 그러나 개인적으로 이 영화와 관련해 가장 기억에 남는 것은 세르비아 친구 Z의 반응이었다. Z는 종종 내전의 책임을 세르비아에만 돌리는 것은 부당하다고 주장하곤 했는데, 이 영화에 대해서만큼은 먼저 "정말 훌륭한 작품이고, 특히 우리 세르비아인들이 반드시 봐야 하는 작품"이라고 극찬을 아끼지 않았다. 그러면서 그는 이 영화의 주인공 아이다를 포함해 대부분의 주요 인물을 보스니아인이 아닌 세르비아 배우가 맡았으며, 오히려 보스니아 배우는 극 중 난폭한 세르비아 군인 역을 맡았다고 알려 주었다.

Z에 따르면 최근 들어 내전을 다룬 영화에서 일부러 세르비아인 역을 보스니아인이나 크로아티아인이 맡고, 반대로 보스니아인 역을 세르비아인이 맡아 하는 사례가 늘고 있다고 한다. 뭐 어차피

똑같이 생긴 슬라브인들이니 누가 어느 나라를 맡든 큰 상관이 없어서이기도 하지만, 이러한 '역할 바꾸기'를 통해 상대방의 입장을 더 생생하게 느끼고 고민할 수 있다는 점에서 굉장히 좋은 아이디어란 생각이 든다. 아무리 머리나 마음으로 이해하는 상황이라 해도 당사자가 되지 않고서는 진짜 감정을 느끼기 쉽지 않다. 그런 의미에서 '다른 누군가'가 되어 본다는 것은 그 사람을 이해하고 존중하는 가장 좋은 방법이다. 연극과 영화는 항상 내가 아닌 다른 누군가가 되어 봄으로써 인간에 대한 이해를 '나'로부터 '너', 그리고 '우리'로 확장시키는 예술 장르다. 유고슬라비아 내전에 대한 더 많은 연극과 영화가 이곳에서 만들어질 수 있기를, 그리고 이를 통해 더 많은 이해와 공감이 이루어질 수 있기를 진심으로 소망한다.

달마티아 해안의 도시들

○ 황제와 영웅, 그리고 요정이 사는 곳

사바강과 두나브강이 하나로 만나는 세르비아가 강의 나라, 거친 바위산과 언덕으로 둘러싸인 보스니아가 산의 나라라면, 크로아티아는 새파랗게 빛나는 바다의 나라라고 할 수 있다. 특히 짙푸른 아드리아해를 따라 죽 늘어서 있는 달마티아 해안의 섬과 도시들은 먼 옛날부터 아름답기로 이름이 높았다. 덕분에 오랫동안 로마의 황제와 교황, 할리우드 스타나 CEO들이 찾는 단골 휴양지로 사랑받았고, 인간 세상이 아닌 듯 신비롭고 환상적인 풍광 덕에 수많은 판타지 영화의 배경이나 모티브가 되기도 했다.

아드리아해의 진주, 두브로브니크

많은 이들이 크로아티아 여행의 하이라이트로 두브로브니크를 꼽는다. 지중해를 통틀어 가장 아름다운 요새, 아드리아해와 지중해가 만나는 절묘한 지점에 위치한 두브로브니크는 과연 한번 보면 결코 잊을 수 없는 절경을 자랑하는 도시다. 이곳의 구도심은 전체가 거대한 성벽으로 둘러싸여 있는데, 견고한 돌문을 지나 안으로

달마티아 해안의 푸른 바다

들어가면 반들반들한 돌바닥부터 높다란 종탑에 이르기까지 중세의 향기 가득한 시내가 펼쳐진다. 작은 광장과 성당, 골목과 계단 하나하나까지 깜짝 놀랄 만큼 아기자기하고 예뻐서 온종일 둘러보아도 심심하지 않은 곳이다.

정교인 세르비아, 무슬림이 많은 보스니아와 달리 가톨릭 국가인 크로아티아의 도시답게 시내에는 두브로브니크 대성당, 성 블라호 성당, 프란체스코 수도원 등 꽤 많은 성당과 수도원이 자리 잡고 있다. 또한 두브로브니크는 15~16세기에 베네치아 공화국과 해상무역을 놓고 어깨를 겨루던 라구사 공화국의 수도였는데, 그 때문인지 슬라브 문화보다는 이탈리아, 특히 베네치아의 영향이 물씬 풍긴다. 특히 당시 총독의 관저였던 렉터 궁전은 어두운 색조의 비단과 짙은 나무로 장식된 천장, 우아한 금장식 등이 베네치아의 두칼레 궁을 연상시키는 곳이다.

구시가지 전체를 둘러싸고 있는 긴 성벽은 얼핏 봐도 단단하고 견고하기 그지없다. 돌로 만든 커튼과도 같은 이 성벽은 수백 년간

두브로브니크의 아름다운 성벽

외부의 침략으로부터 두브로브니크를 지켜 왔으며, 오늘날에는 최고의 산책 코스로 사랑받고 있다. 성벽 위를 천천히 걷다 보면 성벽 내부의 도시 풍경과 바깥쪽 쪽빛 바다가 한눈에 들어오는, 어디서도 보기 힘든 절경이 펼쳐진다. 두 시간가량 눈부시게 반짝이는 아드리아해와 유유히 떠다니는 배, 점점이 흩어져 있는 초록색 섬들까지 만끽할 수 있는 꿈같은 시간이다. 한편 케이블카를 타고 스르지 산(山) 전망대에 오르면 또 다른 매력의 두브로브니크를 발견하게 된다. 진줏빛 성벽 안에 주홍빛 지붕들이 알알이 빼곡하게 들어차 있는 그 모습은 이곳이 왜 '아드리아해의 진주' 혹은 '아드리아해의 보석 상자'라 불리는지 깨닫게 해준다.

이렇듯 위에서 보나 옆에서 보나 안에서 보나 역사의 향기 가득한 유적과 눈부신 자연이 어우러진 두브로브니크는 시대물의 단골 배경지로 애용되었고, 최근에는 HBO 드라마 <왕좌의 게임>과 영화 <스타워즈: 라스트 제다이>의 촬영지로 많은 마니아들을 불러모으고 있다. 특히 <왕좌의 게임>이 전 세계적인 인기를 끌면서 현

지에서도 드라마와 관련된 기념품 상점과 관련 투어 및 가이드 상품을 자주 만날 수 있는데, 실제로 서쪽 항구와 성벽의 망루 등 몇몇 장소는 그냥 서 있기만 해도 드라마 속 풍경에 들어와 있는 것 같은 착각을 하게 할 정도다.

로마 황제의 거처, 스플리트

두브로브니크가 중세의 기품과 색감이 느껴지는 곳이라면 스플리트는 고대 로마의 흔적이 고스란히 남아 있는 곳이다. 그래선지 이곳에서 느껴지는 역사와 세월의 두께는 남달리 깊고 묵직한 데가 있다. 스플리트를 유명하게 만든 인물은 로마의 황제 디오클레티아누스다. 그는 황제 재위 시절, 이 도시에 거대한 궁전을 짓게 한 뒤 은퇴 후 이곳에 내려와 여생을 보냈다. 로마 최초로 스스로 왕위를 내려놓고 귀촌한 황제이자 그 시절부터 철저한 노후 대비의 선례를 남겼다는 점에서, 매우 독특하고 흥미로운 인물이라 할 수 있다.

지금도 스플리트 구시가의 대부분은 디오클레티아누스 궁전의 흔적으로 이뤄져 있다. 구시가의 중심인 포럼은 원래 황제가 회의나 행사를 진행하던 장소였는데, 지금은 많은 사람들이 편하게 앉아서 차나 맥주를 마시며 노래하고 춤추는 만남의 장(場)이 되었다. 포럼 옆의 성 도미니우스 성당은 본래 디오클레티아누스 황제의 무덤이었으나 로마가 기독교를 받아들인 이후, 기독교인들이 쳐들어와서 시신을 없애 버렸다. 생전에 기독교를 박해한 것에 대한 복수로 황제의 무덤을 훼손하고 그 자리에 순교자를 기념하는 교회를 지은 것이다. 맞은편의 성 주피터 신전 또한 기독교도들의 세례당으로 바뀌었다.

이처럼 시대의 변화와 흐름에 따라 건축물의 목적과 기능은 달라졌으나 성 도미니우스 성당과 주피터 신전은 모두 수천 년의 세월

역사의 향기가 스며 있는 스플리트

이 고스란히 담긴 곳이라, 그냥 서 있기만 해도 다른 시공간에 들어와 있거나 공간이 말을 거는 듯한 느낌을 받게 된다. 특히 성 도미니우스 성당 내부는 거대하고 묵직한 돔 천장을 올려다보는 순간, 몇 천 년의 시간이 내 머리 위로 쏟아지는 듯한 느낌이 들어 한순간에 압도당한 공간이었다.

황제의 아파트 입구에는 사람들이 황제를 알현하기 전 대기하던 장소가 있는데, 뻥 뚫린 돔이 만들어 내는 소리의 울림이 좋아서 종종 합창단이 올라가 노래를 하곤 한다. 이곳을 지나면 본격적인 황제의 거처 공간이지만, 황제의 궁과 아파트가 있던 자리는 폐허만 남았고 아래쪽 지하 궁전 역시 기념품 가게로 변해 있어 세월과 권력의 무상함을 새삼 느끼게 해준다. 오히려 성 문밖으로 나가 마주하게 되는 리바 거리, 야자나무가 줄지어 있고 노천카페와 식당이 즐비한 이곳 해변이 훨씬 생동감 있고 활기 넘치는 공간이다.

스플리트는 도시 자체가 고대 로마의 유적이다 보니, 로마를 배경으로 한 드라마나 영화의 단골 촬영지로 활용되며, 평소에도 로

마 군복이나 검투사복을 입은 사람이 포럼을 어슬렁거리는 모습을 종종 볼 수 있다. 하지만 그보다는 도시 전체에 흐르는 묘한 여유와 편안함이 더욱 이곳을 매력적으로 만든다. 석양이 지는 저녁, 포럼에 기대앉아 사람들이 춤추고 노래하는 모습을 편안히 바라보고 있다 보면, 왠지 모르게 로마의 황제도 귀족도 부럽지 않은 기분에 젖게 되는 곳이다.

요정과 아바타의 숲, 플리트비체

'요정의 숲'이라 불리는 플리트비체는 달마티아 해안에 있지는 않지만, 크로아티아를 찾는 관광객들이 꼭 한 번씩은 들르는 명소 중 하나이고 여러 판타지 영화에 영감을 준 아름다운 장소다. 크로아티아의 8개 국립 공원 중 가장 규모가 큰 공원으로 유네스코 세계 자연유산이기도 한 이곳은 16개의 크고 작은 호수와 100여 개의 폭포, 이를 둘러싸고 있는 울창한 나무숲이 사시사철 다른 풍경의 아름다움을 자아낸다.

특히 플리트비체를 유명하게 만든 것은 이곳의 호수와 물 색깔이다. 물속에 가라앉은 석회 성분과 농도, 그리고 이를 비추는 햇살의 방향이 매번 다른 색깔을 만들어 내는 이곳의 물빛은 마치 마법에라도 걸린 듯 황홀한 색깔로 시선을 뗄 수 없게 만든다. 투명한 하늘색부터 연한 초록, 비취를 풀어 놓은 듯한 청록색과 새파란 터키블루에 이르기까지, 오직 파랑과 초록이 만들어 내는 푸른색의 스펙트럼이 다채롭게 펼쳐진다.

이와 함께 송어 떼가 들여다보일 만큼 맑고 깨끗한 물과 시원하게 쏟아지는 크고 작은 폭포, 쭉쭉 뻗은 나무들과 수많은 야생식물, 화사한 색으로 피어난 꽃들이 걷기만 해도 대자연의 힘을 느끼게 해주는 곳이다. 여름밤이면 이곳의 수천 마리 반딧불이가 반짝이는

빛으로 숲 전체를 환하게 만들어 준다고 한다. 매년 수많은 관광객이 끊임없이 찾는 곳임에도 이런 태고의 자연 모습을 그대로 보존하고 있다는 것이 놀랍기까지 하다.

이렇듯 비현실적으로 아름다운 풍경 덕분에 사람들은 오래전부터 플리트비체를 요정이 사는 숲이라 불러 왔고, 수많은 판타지 영화의 배경이나 모티브로 활용했다. 대표적인 작품 중 하나가 <아바타>인데, 영화 속 신비한 행성 판도라의 풍경이 플리트비체에서 영감을 받은 것으로 알려져 있다. 실제로 이곳을 반나절만이라도 걸어 보면 왜 제임스 캐머런 감독이 이곳을 선택했는지 자연스레 알게 된다. 플리트비체는 단순히 숲과 호수, 폭포가 만들어 내는 아름다운 자연 경관일 뿐만 아니라, 오염되지 않은 대자연만이 지닐 수 있는 깊고 신비한 기운, 영적인 힘이 느껴지는 곳이다. <아바타>에서 판도라 행성이 문명에 찌든 지구에 대한 대안으로 찾은 삶의 터전이었다는 점을 생각할 때, 도시 생활에 찌든 수많은 사람들이 힐링과 치유를 위해 끊임없이 이곳을 찾는 것도 비슷한 맥락이라고 볼 수 있다.

스튜디오 지브리와 아드리아해

아드리아해는 유난히 빛에 민감한 바다 같다. 햇빛과 날씨에 따라 같은 곳의 바닷물도 180도 다르게 느껴지곤 하는데, 쨍쨍하게 해가 내리쬐는 날이면 짙푸른 색과 청록색이 어우러져 정말 푸른 보석처럼 빛난다. 이런 날에 전망대나 높은 언덕에 올라 내려다보면 아무리 봐도 질리지 않을 만큼 아름다운 풍경이 펼쳐진다. 새파랗게 빛나는 아드리아해와 주홍으로 빛나는 마을 지붕들, 그 사이로 솟아오른 종탑과 시계탑, 바닷가에 정박한 새하얀 배와 요트들. 가만히 들여다보고 있으면 자연스레 지브리 만화의 한 장면이 떠오르

지브리 만화의 배경 같은 달마티아 해안 풍경

는데, 실제로 아드리아해와 달마티아 해안의 섬과 도시는 스튜디오 지브리의 <붉은 돼지> <마녀 배달부 키키> <천공의 성 라퓨타> 등 여러 작품의 배경과 모티브가 된 곳으로 알려져 있다.

특정 도시를 그대로 화면에 가져온 건 아니고 비슷한 분위기로 활용하긴 했지만, 달마티아 해안의 몇몇 풍경은 분명 만화에서 이미 본 것 같은 데자뷔를 느끼게 하곤 한다. 마녀 수행을 떠나는 키키의 발아래 펼쳐진 푸른 해안과 주홍빛 지붕은 두브로브니크를 꼭 빼닮았고, <천공의 성 라퓨타>에 등장하는 마을은 크로아티아 서쪽의 작은 마을 모토분과 비슷하다. 또, <붉은 돼지>의 마르코가 머무르던 투명한 바다와 절벽은 비스섬의 한 해변과 판박이라 해도 과언이 아니다. 여기 등장하는 비스섬은 아드리아해 한가운데 위치한 작은 섬인데, 얼마 전에는 뮤지컬 영화 <맘마미아! 2>의 촬영지로 알려져 사람들의 관심을 모으기도 했다. 신나는 '댄싱퀸' 음악에 맞춰 배와 사람들이 축제처럼 섬으로 밀려들어 오던 장면의 아름다운 풍경을 영화를 본 사람이라면 누구나 기억하고 있을 것이다.

이외에도 달마티아 해안의 수많은 이름 없는 섬과 작은 마을들이 여러 영화의 배경으로 등장했고, 또 반대로 많은 작가와 감독들이 이곳에 왔다가 작품의 영감을 얻어 가곤 한다. 실제로 라벤더 향 가득한 흐바르섬이나 마르코 폴로의 고향 코르출라섬, 바다의 피아노가 영롱한 음색을 연주하는 자다르 같은 곳에 있다 보면, 스스로 영화 한복판에 서 있는 것 같거나 이곳을 배경으로 한 아름다운 이야기를 쓰고 싶은 기분이 절로 든다. 아름다운 풍경이 끊임없이 이야기를 부르고, 또 그 이야기가 이곳의 아름다움에 더 짙은 향기와 분위기를 더하는 곳, 달마티아 해안의 아름다움이란 바로 이런 것이다.

노비 자그레브와 스코페

○ 유고슬라비아 도시 계획이 남긴 풍경

크로아티아의 수도 자그레브는 크로아티아 여행의 시작점 혹은 종착지로 알려져 있다. 대부분의 관광객이 이곳을 달마티아 해안으로 가는 관문 정도로 여기지만, 사실 자그레브는 그 자체로 매력이 넘치는 도시다. 언덕마다 세워진 고색창연한 교회, 잘 정돈된 공원과 산책로가 어우러진 자그레브 시내는 화려하거나 자극적인 풍경 대신 차분하고 여유로운 분위기로 사람들을 맞이한다. 활기 넘치는 광장과 시장, 분주히 지나가는 파란 색의 전차는 도시에 과하지 않은 생기와 에너지를 더해 주는 요소다. 자그레브는 중세의 향기 가득한 구도심과 깔끔하게 구획된 신도심, 그리고 도심 외곽의 계획도시인 노비(New) 자그레브, 이렇게 3부분으로 이루어져 있다. 대부분의 명소와 관광지가 도심에 집중되어 있다 보니 노비 자그레브까지 둘러보는 경우는 거의 없지만, 최근 들어 이 지역의 역사적, 건축적 의미가 재조명되면서 노비 자그레브를 찾는 방문객도 점점 늘어나고 있다.

자그레브의 잘 정돈된 시내

자그레브에서 가장 '흥미로운' 곳

자그레브에서 M을 만난 날은 아침부터 매우 흐렸다. 만나자마자 그가 가장 좋아한다는 카페로 향했다. 어둑한 조명에 자욱한 담배 연기 가득한 그곳은 시내의 수많은 관광객 중심 카페와는 달리 자그레브 시민의 일상이 느껴지는 카페였고, 덕분에 이후 M이 소개해 줄 장소에 대한 기대가 부풀어 올랐다. 점심을 먹은 뒤 어딜 가고 싶냐는 그의 질문에 "자그레브에서 가장 흥미로운 곳!"이라고 대답했다. 자그레브 대학에서 예술사를 전공한 M이라면 분명 관광 책자가 알려 주지 않는 멋진 곳으로 데려다줄 거라 확신했던 것이다. 잠시 생각에 잠긴 뒤 M은 "그래, 흥미로운 곳이 하나 있지. 그런데 조금 멀어."라고 말했고 나는 신이 나서 따라나섰다.

전차 안은 사람들로 꽉 차 있었다. 자그레브 도심을 지나 유유히 흐르는 사바강을 건너 30분쯤 가서 내리니 눈앞에 디스토피아 영화를 연상케 하는 풍경이 펼쳐졌다. 단순히 '크다'라는 말로는 불충분한, 입이 떡 벌어질 만큼 거대한 회색 콘크리트 덩어리들이 끝

없이 펼쳐진 대지에 줄지어 세워져 있었고, 그중 일부는 너무 오래 방치되어 썩은 빛으로 변해 있었다. 때마침 살짝 빗방울도 떨어지기 시작해서 기분이 더 가라앉았다. 대체 여긴 어디고 왜 이리로 데려왔냐는 볼멘소리에 M은 이곳이야말로 자그레브에서 가장 '흥미로운' 곳인 유고슬라비아의 계획도시 노비 자그레브라면서, 유고슬라비아 사회주의의 원대한 이상과 처절한 실패를 이보다 더 선명하게 보여 주는 곳은 없을 거라고 덧붙였다.

그날 오후, 무겁게 내려앉은 하늘 아래서 그보다 더 무거운 마음으로 나는 자그레브의 수많은 관광 명소를 포기한 채, 친구가 안내하는 황량하고 우중충한 건물을 쫓아다니며 난데없는 '어글리 투어'로 하루를 마감했다. 실제로 노비 자그레브에 산 적이 있는 M은 능숙하게 대로와 지하도를 오가며 거대한 쌍둥이 건물 '마무티카'(맘모스)와 로켓 모양 아파트에 대한 설명을 덧붙였다. 당시엔 시큰둥하게 따라가며 듣는 둥 마는 둥 했는데, 신기하게도 시간이 흐른 뒤 자그레브를 생각할 때 가장 먼저 떠오르는 것은 활기 넘치는 돌라치 시장도 웅장한 자그레브 성당도 아닌, 그날 오후 노비 자그레브의 회색빛 풍경이었다.

거대 콘크리트 건물과 기하학적 형태의 대규모 주거 단지, 20세기 SF 영화에 나올 법한 구조물들이 세월에 방치된 채 빛바래 가는 모습은 그 자체로 굉장히 드라마틱한 광경이었고, 마치 '이미 늙어 버린 미래'에 불시착한 듯한 인상을 주었다. 그 속에서도 사람들은 여전히 장바구니를 든 채 들락날락하고 있었고, 시간의 때가 들러붙은 지하도에는 희미해진 사회주의 표어와 오래된 코카콜라 광고가 사이좋게 눌어붙어 있었다. 그 묘한 풍경은 오래된 흑백 영화의 한 장면처럼 강렬한 인상으로 다가왔으며, 나중에 찾아본 노비 자그레브에 관한 기록들은 실제로 이곳이 유고슬라비아를 이해하기

노비 자그레브의 거대 주거 단지

위한 중요한 실마리임을 깨닫게 해주었다.

콘크리트로 만든 유토피아

유럽 대부분의 나라와 마찬가지로 제2차 세계 대전이 끝난 뒤 유고슬라비아 영토는 전쟁이 할퀴고 간 흔적으로 가득했다. 하지만 그와 함께 국가 재건과 부흥의 의지도 어느 때보다 강했고, 때마침 유고슬라비아 연방공화국의 수립과 함께 발칸의 슬라브 국가들은 어느 곳에도 없는 이상적인 사회주의 연방을 만들겠다는 꿈과 희망으로 불타올랐다. 이러한 분위기에 힘입어 이 시기 유고슬라비아는 파괴된 도시를 복구하고 도로와 철도 등을 건설하는 대규모 프로젝트를 순조롭게 진행할 수 있었다.

유고슬라비아는 사회주의 국가였지만, 소련을 따르지 않고 독자적인 노선을 택했다. 살얼음 같던 냉전 시대, 제3의 길을 가고자 했던 유고슬라비아는 자신들의 신념을 국내외적으로 알리는 데 건축과 도시 계획을 적극 활용했다. 미국과 소련 진영 어디에도 속하지

않는 유고슬라비아만의 사회주의 유토피아, 그 원대한 꿈과 이상을 도시와 건물을 통해 과시하려 했던 것이다. 또한 유고슬라비아는 서로 다른 6개 나라의 연방공화국이었던 만큼, 서로 다른 종교와 문화를 지닌 사람들을 어우러지게 할 공간에 대해서도 고민해야 했다.

유고슬라비아가 꿈꿨던 사회주의 이상은 무엇보다도 이 시기 건설된 대규모 주거 단지와 아파트에서 구체적으로 드러났다. 각각의 집은 크기와 구조가 비슷한 하나의 블록과 같았고, 이 블록들이 세포 분열을 하듯 반복, 확장되면서 수백, 수천 개의 균등한 주거 환경을 만들어 냈다. 사회주의의 가장 중요한 이념 중 하나인 '평등'을 단위 공간의 무한 확장을 통해 가시적으로 보여 준 것이다.

이와 함께 '공동체'의 가치 역시 강조되었다. 각자의 집은 개별적인 공간이지만, 이들 모두는 주민 센터와 육아 시설 등 공동 공간을 중심으로 유기적으로 연결되어 있었다. 널찍하게 들어선 새 부지 곳곳에 획일적인 형태의 거대 주거 단지가 끝도 없이 이어졌고, 각각의 주거 단지마다 공원, 체육관, 교육 기관, 문화 시설 등이 그 자체로 하나의 온전한 커뮤니티를 이뤘다. 그리고 이러한 주거 단지가 겹겹이 이어진 거대한 유기체로서 신도시가 완성되었다. 공동 공간을 중심으로 끝없이 반복, 확장되는 유고슬라비아의 주거 단지와 대규모 아파트는 평등하고 공동체적인 사회에 대한 이상을 시각적으로 구현해 낸 결과라 해도 과언이 아니다.

20세기로의 시간 여행

이러한 유고슬라비아 사회주의의 건축적 유산은 연방 시절 주요 도시에서 공통으로 찾아볼 수 있는데, 그중에서도 유고 연방의 수도였던 세르비아 베오그라드와 지도자 티토의 조국이었던 크로아티아 자그레브는 사회주의 건축과 도시 계획이 가장 활발하게 이루

어진 도시였다. 도심 외곽에 위치한 이들 신도시 구역은 각각 '노비 베오그라드'와 '노비 자그레브'라 불렸고, 고층 빌딩과 기하학적인 타워, 대규모 주거 단지로 이루어진 거대한 커뮤니티가 신기루처럼 솟아올랐다.

한편, 과거와 단절하고 새로운 미래를 향하고자 했던 유고슬라비아의 비전은 이 시기 건물들의 독특한 형태와 유별난 디자인을 만들어 냈다. 하늘로 솟아오르는 로켓 모양 빌딩도 있고, 중앙이 뻥 뚫려서 우주선이 왔다 갔다 할 것 같은 고층 타워도 있다. 실제로 M 과 함께한 노비 자그레브 산책 중에도 거대한 우주선을 닮은 건물, 기하학적 디자인의 아파트를 종종 마주쳤는데, 그때마다 20세기 SF 영화 세트장이나 엑스포 테마파크에 온 듯한 느낌을 받았다. 당대에는 최첨단 미래를 지향했던 이들 건물이 이제는 지난 세기에 대한 아련한 향수를 불러일으킨다는 점은 새삼 아이러니하다.

지금도 노비 베오그라드나 노비 자그레브에 가면 빛바랜 사회주의 건축과 낡은 우주선 같은 건물들이 리모델링도 되지 않은 채늘어서 있어 20세기로 시간 여행을 온 듯한 느낌을 주곤 한다. 고풍스러운 성당과 교회, 중세 시대의 요새가 가득한 구도심에서 20~30분만 이동하면 이렇게 완전히 다른 풍경이 펼쳐지면서 20세기 사회주의의 건축적 유산을 생생하게 만나볼 수 있다는 점 때문에 최근에는 이 지역을 집중적으로 탐방하는 '유고슬라비아 사회주의 건축산책' 등의 투어 프로그램도 생겨났다고 한다.

미완으로 남은 프로젝트

노비 자그레브의 초대형 아파트와 초고층 빌딩 중 일부는 많이 낡고 보수가 제대로 이뤄지지 않아 방치된 듯한 느낌을 주었다. 그때문에 전반적으로 빛바랜 디스토피아를 연상케 했지만, 낡은 건물

군의 어마어마한 규모와 부지만으로도 이 도시가 처음 건설되었을 때 얼마나 야심 찬 공간이었을지 충분히 상상할 수 있었다. M의 설명에 따르면 노비 자그레브는 광대한 공원 부지를 토대로, 도심과 긴밀하게 연결되는 대규모 주거 단지와 경제 복합 단지를 결합한 야심 찬 기획 도시였다. 유고슬라비아를 통틀어 손꼽힐 만큼 거대한 프로젝트였고, 그 결과 이 지역에는 유럽 건축계가 주목한 기념비적인 건물들이 세워지기도 했다.

하지만 노비 자그레브 프로젝트는 완성을 보지 못했다. 규모 자체가 워낙 거대한 프로젝트다 보니 기획과 준비만으로도 오랜 시간이 걸렸고, 착수 뒤에도 좀처럼 속도가 나지 않았다. 그 사이 유고슬라비아 연방은 노쇠해 가는 티토와 힘을 잃은 사회주의, 경제 침체로 흔들리고 있었다. 결국 유고 연방이 무너지고, 그 과정에 벌어진 길고 치열했던 내전에 크로아티아도 깊숙이 연루되면서 노비 자그레브의 건설은 뒤로 미뤄졌다. 그리고 내전이 끝난 뒤 긴 경제 불황이 이어지면서 노비 자그레브는 지금과 같이 기형적인 형태의 유산으로 남게 된 것이다.

파란만장한 사연을 품은 도시

한편 같은 유고슬라비아 연방에 속해 있던 마케도니아(2019년 이후 정확한 명칭은 북마케도니아 공화국)의 수도 스코페는 이와는 사뭇 다른 역사적 맥락의 건축을 보여 준다. M의 추천으로 본 사샤 반 감독의 영화 〈잠든 콘크리트〉는 스코페라는 도시의 과거와 현재를 건축의 시선으로 이야기하는 흥미로운 다큐멘터리였다. 이 영화에 따르면 스코페는 최근 50년간 가장 드라마틱한 외형의 변화를 겪은 도시이며, 어딘지 모르게 언밸런스한 스코페의 건축과 건물들은 모두 이 도시가 겪었던 파란만장한 역사의 결과물이다.

1963년 7월 26일, 스코페에서 기록적인 대지진이 일어났다. 수많은 사람들이 죽었고, 도시의 70%가 무너졌다. 자연재해로 모든 것을 잃은 스코페는, 아이러니하게도 그 덕분에 도시 전체를 새로 지을 수 있는 무한한 가능성을 얻게 되었다. 전 세계 건축가들이 꿈을 펼칠 수 있는 백지 캔버스로 급부상한 것이다. 워낙 큰 자연재해다 보니 유고 연방뿐만 아니라 국제적으로도 원조와 도움의 손길이 쏟아졌고, 유엔의 주도로 전무후무한 규모의 도시 설계 공모가 열렸다.

전 세계 내로라하는 건축가들이 모여 경합을 벌인 가운데, 일본의 건축가 단게 겐조가 제안한 도시 계획이 공모에 선정되었다. 도시 전체를 하나의 유기체처럼 연결하고자 한 그의 마스터플랜은 결국 부분적으로만 실현되었지만, 지금도 그의 커리어나 현대 건축사에 있어 매우 중요한 작업으로 손꼽힌다. 스코페 재건 사업은 워낙 규모가 크다 보니 전 세계 수많은 건축가들이 동시에 참여했는데, 사회주의와 자유주의 진영 양쪽에서 모여든 이들의 경쟁과 협력은 당시 냉전의 정점에서 스코페를 국제적인 건축 박람회장으로 만들기도 했다. 하지만 얼마 지나지 않아 유고 연방 붕괴와 내전 등 급격한 변화를 겪으면서 긴 호흡으로 진행되던 스코페의 마스터플랜 역시 중단되었다.

연방 붕괴 이후 신생 독립국으로 출범한 마케도니아 정부는 유고슬라비아 시절의 이미지를 떨쳐 내고, 밀레니엄 시대에 발맞춘 스코페의 새로운 청사진을 꿈꾸었고, 이를 <스코페 2014>라는 국가 프로젝트를 통해 실현하고자 했다. 그런데 <스코페 2014>의 초점은 '전통'과 '역사'로, 혁신적인 미래 도시를 지향했던 기존의 마스터플랜과는 완전히 다른 방향을 향하고 있었다. 이 갑작스러운 방향 전환은 이웃 그리스와의 첨예한 갈등에서 비롯되었다. 연방에서

분리된 이후 국가명을 '마케도니아'로 정하자, 알렉산더 대왕을 배출한 마케도니아 왕국의 유산을 탈취해 갔다며 그리스가 발끈한 것이다. 그리스인들의 알렉산더 대왕에 대한 자부심은 엄청난데, 실제로 고대 마케도니아 왕국의 중심이 현재의 마케도니아와 그리스 북부에 걸쳐 있던 관계로 약간 애매한 지점이 없지 않다. 결국 이 분쟁은 2019년 마케도니아가 '북마케도니아'라는 명칭을 쓰기로 하면서 일단락되긴 했으나, 알렉산더 대왕이란 이름 자체가 워낙 큰 역사적 상징성과 관광 자원의 가능성을 가지고 있다 보니 이를 둘러싼 양국의 공방 또한 계속되고 있다.

국가명을 두고 그리스와 날 선 대립 중이던 마케도니아는 자신들의 "유구한 역사와 전통"을 강조하고 이를 대외적으로도 널리 알릴 새로운 프로젝트에 재빨리 착수했다. 초미의 국가적 관심 덕분에 <스코페 2014>는 상당히 빠른 시간에 완수할 수 있었지만, 이로 인한 부작용도 만만치 않았다. 단 몇 년 사이에 고풍스러운 신고전주의 양식의 건물들이 우후죽순 생겨나고, 도시 곳곳에 역사적인 인물의 동상과 조각상이 마련되었는데, 한 도시에 이렇게 많은 동상이 한꺼번에 세워진 것은 유례를 찾기 힘들 정도다. 덕분에 오늘날 스코페는 매우 독특한 외형을 지닌 도시가 되었다. 유고슬라비아 시절의 사회주의 건물과 대지진 이후 세워진 현대적 건축, 그리고 <스코페 2014>를 통해 지은 웅장한 건물이 한데 뒤섞여 있는 것이다. 여기에 거대한(정말 어마어마하게 크다) 알렉산더 대왕 동상을 필두로 온갖 역사 속 영웅과 위인의 동상이 여기저기 세워지면서 도시는 더욱 기묘한 형태를 띠게 되었다.

20세기 유고슬라비아의 도시와 건축은 어떤 의미에서든 국가의 비전을 공간적으로 구현하는 혁신과 실험의 장이었다. 그로 인해 역사적이고 기념비적인 건축물을 여럿 남겼지만, 그만큼 국가의

북마케도니아 스코페의 수많은 동상

운명과 긴밀하게 연결되어 있다 보니 연방 해체 이후 마주한 변화와 난관 역시 그대로 반영되었다. 노비 자그레브의 방치된 개발 구역이나 스코페의 번복되는 도시 프로젝트 또한 그 결과물이라 할 수 있을 것이다. 너무 늙어 버린 미래와 새로 지은 빛바랜 역사. 노비 자그레브와 스코페는 마치 서로를 비추는 거울처럼 각기 다른 차원에서 기이한 공간 체험을 선사하는 도시들이다. 그리고 그렇게 두 도시를 가득 채운 콘크리트 건물들은 오늘도 수많은 방문자들에게 무표정한 얼굴로 어디서도 볼 수 없는 흥미로운 이야기를 들려주고 있다.

에필로그 °

핏자국과 수레국화

○ **쇼팔로비치 유랑 극단이 남긴 변화**

유고슬라비아가 무너지는 과정에서 세르비아는 끊임없이 주변 나라들과 충돌했다. 슬로베니아와의 무력 충돌, 크로아티아와의 전면전, 최악의 전쟁으로 손꼽히는 보스니아 내전, 그리고 마지막 코소보 사태까지. 피와 눈물로 얼룩진 남슬라브 역사에서 세르비아는 늘 분쟁의 중심에 있었고, 백 퍼센트라고는 할 수 없어도 상당 부분 책임이 있었다. 이로 인해 1990년대 이후 세르비아는 서구 세계로부터 꾸준히 따돌림을 당했다. 보스니아 내전 종반부와 코소보 사태 때 나토는 세르비아의 수도 베오그라드에 무시무시한 폭격을 퍼부었고, 전쟁 직후 세르비아는 올림픽과 월드컵 등 세계 경기의 출전이 금지되었으며 경제 봉쇄와 무역 제재, 항공기 취항 금지 등의 조치가 이어졌다. 실제로 한동안 베오그라드 공항이 폐쇄되어 굽이굽이 산길을 통해서만 입국할 수 있는 시기도 있었다.

세계에서 가장 미움받은 나라

분명 세르비아는 유고슬라비아 지역에서 일어난 전쟁에 가장

큰 책임이 있는 나라고, 내전 중 일어난 잔혹한 학살의 책임자들은 국제 전범 재판소에 회부되어 죗값(물론 그들의 죄에 비하면 약하지만)을 치르고 있다. 그러나 전쟁이 끝난 뒤에도 서구의 경제 제재는 계속되었고, 정치적 불안과 경제 정책 실패 등이 더해져 세르비아는 극심한 혼란을 겪었다. 경제 성장률과 화폐 가치는 끝도 없이 떨어지고, 실업률은 엄청난 속도로 치솟았다. 많은 젊은이들이 이 땅에서 더 이상 희망을 찾지 못한 채 독일, 오스트리아, 체코 등 주변 국가를 향해 기약 없이 떠났다.

이곳은 세르비아 출신의 소설가 알렉산드리 티슈마의 표현을 빌리면 "다른 곳의 사람들이 잘 자라고 인사할 때 사람들이 서까래에 목을 매는 곳"이었다. '세계 최초의 사전 소설'이란 독특한 타이틀을 지닌 『하자르 사전』의 저자 밀로라드 파비치 역시 "저자가 터키인이거나 독일인이었더라면 내 책을 위해서는 훨씬 더 좋았을 것이다. 나는 세상에서 가장 미움받는 민족의 가장 유명한 작가였다. 바로 세르비아 민족 말이다."라고 자조한 바 있다.

하지만 이처럼 끝없는 전쟁과 분쟁의 한가운데서도, 또한 모두에게 미움받는 민족으로 낙인찍히면서도 이곳에서는 삶과 죽음에 대한 깊은 성찰과 반짝이는 유머가 담긴 이야기들이 꾸준히 탄생했다. 아니, 어쩌면 그렇게 굴곡진 역사와 갈등 한가운데 있었기 때문에 오히려 더 삶과 죽음에 대해 자주, 그리고 더 가까이에서 성찰할 수 있었는지도 모르겠다.

그런 의미에서 남슬라브의 수많은 이야기와 예술은 피와 눈물의 역사 속에 피어난 꽃송이 같다는 인상을 준다. 매일같이 삶과 죽음의 경계가 사라지고, 누군가가 죽어 나가는 가운데 이들에게 예술은 과연 어떤 의미였을까. 세르비아 작가 류보미르 시모비치의 희곡 <쇼팔로비치 유랑 극단>은 바로 이런 격동의 역사를 살아가는

세르비아의 작은 마을 우지체를 배경으로 펼쳐지는 이야기이다. 실제로 우지체 출신이기도 한 작가 시모비치는 이 작품을 통해 "전쟁 같은 우리 삶에 연극은(예술은) 과연 무슨 의미가 있는지" 진지한 질문을 던진다.

끝내 실패한 연극 상연

매일같이 어디선가 총성이 울려 대던 제2차 세계 대전 중 세르비아의 작은 마을 우지체. 독일 점령군과 이에 대항하는 레지스탕스가 치열한 투쟁을 벌이고 있는 이 마을에 어느 날 쇼팔로비치 유랑 극단이 찾아온다. 단장 쇼팔로비치와 세 명의 배우로 이루어진 단출한 극단이다. 그들은 거리에서 열심히 자신들의 공연을 홍보하지만, 매일 죽음의 공포 속에 살아가는 마을 사람들은 "이런 시국에 연극이라니!"라며 적대적인 태도를 보인다. 덕분에 쇼팔로비치 유랑 극단은 공연 홍보 도중 마을 사람들에게 욕을 먹고, 경찰서에 끌려가 조사를 받는 등 온갖 방해 속에서 어렵사리 공연을 준비한다.

한편, 유랑 극단이 잠시 머무르는 여관집에는 술주정뱅이 남편과 그의 아내, 그리고 늘 상복만 입고 다니는 과부가 살고 있다. 여관집 마당에서 연극 연습을 하고 있는 배우들 앞에 채찍을 든 고문 기술자 드로바츠가 등장한다. 그는 걸어간 자리마다 핏자국이 남을 만큼 잔인하고 냉혹하기로 소문난 고문관이다. 그는 방금 독일군 사령관이 암살당했다면서 술주정뱅이네 아들이 용의자로 체포되었다는 사실을 알린다.

사령관 암살 사건으로 모든 공연은 전면 취소되고, 강가에서 수영을 하던 유랑 극단의 아름다운 여배우는 자신에게 반해 쫓아온 고문 기술자 드로바츠와 마주치게 된다. 간신히 연극적 기지를 발휘해 드로바츠에게 수레국화 한 송이를 건넨 채 조용히 보내는 데 성

공하지만, 드로바츠의 핏자국을 따라온 마을 사람들은 여배우를 배신자 취급하며 그녀의 머리카락을 박박 깎는다.

한편, 언제나 연극과 현실을 구분하지 못하고 연극 속에서 살아가던 유랑 극단의 배우 필립은 마을의 사령관 암살 현장을 보고, 이 상황을 그리스 비극의 한 장면이라고 착각해 "내가 저들을 단숨에 무찔렀지!"라고 대사를 치다가 살인자로 오인되어 경찰의 총에 맞아 죽는다. 다음 날 아침, 남은 배우들은 짐을 꾸려 조용히 우지체 마을을 떠난다.

유랑 극단이 남기고 간 변화

이렇듯 우여곡절 끝에 결국 쇼팔로비치 유랑 극단은 우지체 마을에서 연극을 올리지 못하고 떠난다. 배우 하나는 죽고, 배우 하나는 머리가 박박 깎인 채. 하지만 그들이 떠난 뒤 마을에는 자그마한 변화들이 생겼다. 극단의 배우가 암살자로 오인되어 죽는 바람에 용의자가 풀려났고, 그 용의자를 은밀히 사랑하던 과부는 늘 입던 상복을 벗고 아름다운 드레스를 꺼내 입는다. 그리고 마을을 떠나는 유랑 극단을 배웅하면서, 고문관 드로바츠가 수레국화 한 송이를 든 채 목을 매 죽었다는 소식을 전한다.

유랑 극단은 마지막까지 제대로 공연을 하지 못했지만, 잠시 동안 머물면서 그들은 전쟁의 공포로 시들어 가던 마을 사람들의 삶에 보이지 않는 변화를 만들어 냈다. 필립이 현실을 연극으로 착각해 죽는 바람에 한 생명이 풀려났고, 그로 인해 과부는 삶의 행복을 되찾았으며, 평생 핏자국을 남기며 살아온 고문관은 여배우와의 대화 속에서 처음으로 자신의 더러움에 대해 성찰할 기회를 갖게 되었다. 이처럼 유랑 극단의 배우들은 죽음과 공포가 횡행하는 전쟁 한가운데서, 마을 사람들의 삶을 조금이나마 아름답고 의미 있는

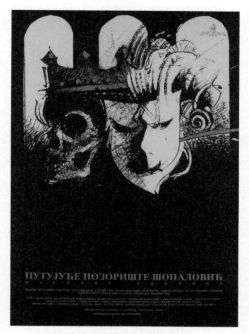

쇼팔로비치 유랑 극단 공연 포스터, 1995.

방식으로 변화시켰다. 이를 가장 선명하게 보여 주는 장면 중 하나
가 바로 과부와 배우들의 대화이다.

심카: 무슨 말씀을 하시려는 건지 알아요. 하지만 지금이 연극 공연을
할 땐가요? 배우와 빵 굽는 사람을 비교할 순 없어요. 적어도 빵은 우리가
먹고 사는 데 필요한 것인데…… 배우는……
소피아: 어쩌면 배우는 사람이 왜 먹고 살아야 하는지를 보여 주고 있
는지도 모르죠!
(중간 생략)

엘리자베타: 심카 부인, 검은 옷을 벗어버려요!

심카: 어떻게요? 저는 상중인데……

엘리자베타: 상중이니까 말씀드리는 거예요! 흰색 옷을 입어 봐요! 빨간색으로 멋도 내고! 머리엔 하얀 카밀레 꽃도 꽂아 봐요!

심카: 왜요?

엘리자베타: 상중이니까요! 전쟁이 났으니까요! 사람들이 잡혀가고 살인과 방화가 빈번하니까요! 흰 모자와 흰 장갑을 껴 보세요! 흰 양산도 들고요! (류보미르 시모비치 저/김지향 역, 『쇼팔로비치 유랑 극단』 중)

매일같이 누군가는 죽어 가고, 살아남는 것만이 삶의 목표가 된 상황에서 예술은 왜 존재하며 무엇을 할 수 있을까. 시대를 초월해 공감을 자아내는 이러한 질문에 대해 작가 시모비치는 유랑 극단 배우의 말을 빌려 이렇게 전한다. 예술은 우리에게 빵을 주진 않지만, 적어도 우리가 왜 먹고 살아야 하는지 알려줄 수 있다고. 그리고 우리의 삶이란 늘 그렇게 위험과 공포에 노출되어 있기 때문에, 우리는 삶의 아름다운 순간들을 더 치열하게 찾아내고 만들어 내고, 그것을 즐겨야만 한다고.

핏자국과 수레국화

비단 세르비아뿐만이 아니라 슬라브의 나라들은 오랜 세월 굴곡 많고 사연 많은 역사를 겪어 왔다. 유럽과 아시아 사이에 자리하다 보니 양쪽에서 수많은 침략을 받기 일쑤였고, 기독교와 이슬람이 충돌하는 지점에 위치한 탓에 크고 작은 전쟁이 끊이지 않았다. 덕분에 국경과 경계가 수도 없이 바뀌고, 몇몇 나라들은 아예 국가가 사라지는 아픔을 겪기도 했다. 여기에 강하고 뜨거운 슬라브족 특유의 기질이 더해져 수많은 갈등과 내전이 꼬리에 꼬리를 물고 일

어났으며, 추위와 기근, 기술로 인한 재앙까지 터졌다. 굵직한 것만 추려 봐도 제1, 2차 세계 대전과 유고슬라비아 내전, 세계를 뒤흔든 러시아 혁명과 체코와 폴란드의 눈물겨운 독립운동 및 민주화 투쟁, 대기근과 학살 사건, 체르노빌 원전 사고가 모두 슬라브권에서 발생한 사건들이다.

이처럼 피와 눈물로 점철된 역사를 갖고 있지만, 한편으로 슬라브는 그 어느 지역보다 이야기와 예술이 발달한 곳이기도 하다. 러시아와 폴란드는 각 5명이 넘는 노벨 문학상 수상자를 배출했으며, 체코와 벨라루스, 유고슬라비아도 노벨 문학상 수상국이다. 이 외에도 쇼팽, 드보르자크, 스메타나 등 뛰어난 음악가와 그로토프스키, 칸토르, 바츨라프 하벨 등 20세기 연극의 거장들, 키에슬로프스키와 쿠스트리차 등 칸과 아카데미를 휩쓴 예술 영화의 선구자들에 이르기까지 슬라브 출신의 수많은 예술가들이 다양한 장르의 예술을 찬란하게 꽃피우며 세계에 그 이름을 알렸다.

인간이 끊임없이 이야기를 만들어 내고, 또 이야기 듣기를 갈망하는 이유는 우리가 발을 담그고 살아가는 현실이 참을 수 없기 때문일 것이다. 이야기를 통해 사람들은 잠시나마 현실에서 벗어나 다른 세상, 다른 삶을 꿈꾸곤 한다. 그런 맥락에서 슬라브 지역의 예술이, 특히 이야기가 그토록 발달한 이유는 이들이 그것 없이는 견딜 수 없을 만큼 잔혹한 역사와 현실을 겪었기 때문일지도 모르겠다. 그래서 슬라브의 수많은 이야기에는 언제나 웃음 속에 눈물과 한숨이 뒤섞여 있다.

<쇼팔로비치 유랑 극단> 중 무시무시한 고문관 드로바츠는 여배우와의 대화 속에서 처음으로 자신의 과거와 불행한 현재에 대해 털어놓게 되고, 암흑 속에 헤매고 있다는 그에게 여배우는 어둠을 비춰 줄 예쁜 수레국화 한 송이를 건넨다. 피로 얼룩진 슬라브의

역사가 드로바츠의 걸음마다 따라다니는 핏자국이라면, 이곳에서 피어난 슬프고 아름다운 이야기들은 그 어둠을 밝히고 위로하는 한 송이 수레국화와도 같다. 이 책은 그렇게 광활한 대지와 비극의 역사를 지닌 슬라브 땅에서 찾아낸 수레국화 같은 이야기들을 소개 하는 책이다.

참고도서

『그로토프스키 연극론』 그로토프스키 저/나진환 역, 현대미학사, 2007.

『낭만의 길, 야만의 길: 발칸 동유럽 역사기행』 이종헌 저, 소울메이트, 2012.

『너무 시끄러운 고독』 보후밀 흐라발 저/이창실 역, 문학동네, 2016.

『네 이웃을 사랑하라』 피터 마쓰 저/최정숙 역, 미래의창, 2002.

『동물농장』 조지 오웰 저/박경서 역, 열린책들, 2006.

『동유럽 근현대사』 오승은 저, 책과함께, 2018.

『동유럽영화 이야기』 권혁재 외 지음, 한국외국어대학교 출판부, 2009.

『드리나 강의 다리』 이보 안드리치 저/김지향 역, 문학과지성사, 2005.

『드보르자크』 쿠르트 호놀카 저/이순희 역, 한길사, 1998.

『러시아 기행』 니코스 카잔차키스 저/오숙은 역, 열린책들, 2008.

<록앤롤> 프로그램 북, 국립극단, 2018.

『무하: 세기말의 보헤미안』 장우진 저, 미술문화, 2012.

『문화와 사회로 발칸유럽 들여다보기』 김철민 저, HUEBOOKs, 2016.

『바르샤바: 벽돌 한 장까지 고증을 거쳐 재건된 도시』 최건영 저, 살림, 2004.

『샤갈, 꿈꾸는 마을의 화가』 최영숙 저, 다비치, 2004.

『성공한 예술가의 초상, 알폰스 무하』 김은해 저, 컬처그라퍼, 2012.

『쇼팔로비치 유랑극단』 류보미르 시모비치 저/김지향 역, 지식을만드는지식, 2012.

『쇼팽: 폴란드에서 온 건반 위의 시인』 김주영 저, Arte, 2021.

『슬라브 역사문화 기행』 정연호 저, 신아사, 2020.

『어느날 문득 발칸유럽』 한경순 저, 성하books, 2014.

『옛날 옛적에 한 나라가 있었지』 두샨 코바체비치 저/김상헌 역, 문학과지성사, 2010.

『오후 5시 동유럽의 골목을 걷다』 이정흠 저, 즐거운상상, 2008.

『우크라이나, 드네프르 강의 슬픈 운명』 김병호 저, 매일경제신문사, 2015.

『우크라이나 문화와 지역학』 허승철 저, 우물이있는집, 2019.

『우크라이나의 역사』 허승철 편역, 문예림, 2015.

『유럽사 산책』 헤이르트 마크 저/강주헌 역, 도서출판 옥당, 2011.

『유럽의 중원 폴란드』 이상철 저, 계명대학교 출판부, 2005.

『이보 안드리치』 김지향 저, 건국대학교 출판부, 2002.

『전함 포템킨』 리처드 휴 저/김성준 역, 서해문집, 2005.

『증언: 드미트리 쇼스타코비치 회고록』 솔로몬 볼코프 편/김병화 역, 온다프레스, 2019.

『참을 수 없는 존재의 가벼움』 밀란 쿤데라 저/이재룡 역, 민음사, 2018.

『청중』 바츨라프 하벨 저/오세곤 역, 예니, 2000.

『체르노빌의 목소리』 스베틀라나 알렉시예비치 저/김은혜 역, 새잎, 2011.

『체르노빌 다크 투어리즘 가이드』 아즈마 히로키 외 지음/양지연 역, 마티, 2015.

『카렐 차페크 평전』 김규진 저, 행복한책읽기, 2014.

『크로아티아 여행 바이블』 오동석 저, 서영, 2013.

『타인의 고통』 수전 손택 저/이재원 역, 도서출판 이후, 2004.

『프라하: 작가들이 사랑한 도시』 얀 네루다 외 지음/이정인 역, 행복한책읽기, 2011.

『프라하 이야기』 RuExp 프라하 팀 저, 지혜정원, 2019.

『프라하가 사랑한 천재들』 조성관 저, 열대림, 2009.

『프란츠 카프카』 빌헬름 엠리히 저/편영수 역, 지식을만드는지식, 2011.

『피에 젖은 땅』 티머시 스나이더 저/함규진 역, 글항아리, 2021.

『하자르 사전』 밀로라드 파비치 저/신현철 역, 열린책들, 2011.

『홀로도모르 리포트』 가레스 존스 저/정탄 역, 지구라트, 2021.

『R.U.R.』 카렐 차페크 저/유선비 역, 이음, 2020.

사진출처

* 아래 목록 이외의 사진자료는 저자와 저자의 지인이 직접 찍은 것이다.

13p.　Mucha's The Slav Epic cycle No.1: The Slavs in Their Original
　　　Homeland(1912)
　　　Alphonse Mucha, Public domain, via Wikimedia Commons
　　　https://commons.wikimedia.org/wiki/File:Slovane_v_pravlasti_81x61m.jpg

16p.　Mucha's The Slav Epic cycle No.3: Introduction of the Slavonic
　　　Liturgy in Great Moravia(1912)
　　　Alphonse Mucha, Public domain, via Wikimedia Commons
　　　https://commons.wikimedia.org/wiki/File:Zavedeni_slovanske_liturgie_
　　　na_velke_morave.jpg

29p.　The Slav Epic 1930 exhibition poster
　　　Alphonse Mucha, Public domain, via Wikimedia Commons
　　　https://commons.wikimedia.org/wiki/File:Slav_Epic_poster_-_Alfons_
　　　Mucha.jpg

30p.　Mucha working on the Slav Epic, 1924
　　　Unknown author, Public domain, via Wikimedia Commons
　　　https://commons.wikimedia.org/wiki/File:Mucha_working_on_the_Slav_
　　　Epic.jpg

36p.　Pixabay License
　　　https://pixabay.com/images/id-4326422/

39p.　Pixabay License
　　　https://pixabay.com/images/id-5202950/

41p. Monument Holodomor in Obukhov, Ukraine.
 Фетисов.М.Ю, Public domain, via Wikimedia Commons
 File:Обухов 4.jpg - Wikimedia Commons

45p. Pixabay License
 https://pixabay.com/images/id-1374515/

49p. Pixabay License
 https://pixabay.com/images/id-3711293/

51p. Pixabay License
 https://pixabay.com/images/id-4901413/

59p. The Marketplace, Vitebsk(1917)
 Marc Chagall, Public domain, via Wikimedia Commons
 File:Viciebsk, Bernardynski. Віцебск, Бэрнардынскі (M. Chagall, 1917).
 jpg - Wikimedia Commons

60p. Professors at the People's Art School in Vitebsk, July 26, 1919.
 Unknown author, Public domain, via Wikimedia Commons
 File:Преподаватели Народного художественного училища.jpg -
 Wikimedia Commons

62p. Soviet POWs burying victims of the massacre
 Johannes Hähle, Public domain, via Wikimedia Commons
 https://commons.wikimedia.org/wiki/File:Babi_Yar-06-194.jpg

67p. Pixabay License
 https://pixabay.com/images/id-6838012/

69p. 2000 Russia 1rub stamp. Sergei Eisenstein
 Public domain, via Wikimedia Commons
 https://commons.wikimedia.org/wiki/File:Russia-2000-stamp-Sergei_
 Eisenstein.jpg

70p. Potemkin Stairs
 Dezidor, Public domain, via Wikimedia Commons
 File:Potěmkinovy schody.jpg - Wikimedia Commons

78p. Pixabay License
 https://pixabay.com/images/id-5568178/

91p. *R. U. R.*, pièce de Karel Čapek mise en scène par Fedor
 Komissarjevsky, le 26 mars 1924. Comédie des Champs-Élysées.
 Henri Manuel, Public domain, via Wikimedia Commons
 File:R. U. R. (Karel Čapek) - Comédie des Champs-Élysées, 26 mars 1924
 - photo Henri Manuel.jpg - Wikimedia Commons

96p. Karel Čapek in thirtis
 not mentioned, Public domain, via Wikimedia Commons
 File:Karel Čapek.jpg - Wikimedia Commons

101p. During the Soviet invasion of Czechoslovakia
 The Central Intelligence Agency, Public domain, via Wikimedia
 Commons
 https://commons.wikimedia.org/wiki/File:10_Soviet_Invasion_of_
 Czechoslovakia_-_Flickr_-_The_Central_Intelligence_Agency.jpg

141p. Oskar Schindler's Enamel Factory
 Jf1288 at English Wikipedia, Public domain, via Wikimedia
 Commons
 https://commons.wikimedia.org/wiki/File:Oskar_Shindler%27s_Factory,
 Krakow(sepia_edit).jpg

143p. Child survivors of Auschwitz
 Alexander Voronzow and others in his group, ordered by Mikhael
 Oschurkow, head of the photography unit, Public domain, via
 Wikimedia Commons
 https://commons.wikimedia.org/wiki/File:Child_survivors_of_Auschwitz.jpeg

161p. Pixabay License
https://pixabay.com/images/id-5520525/

163p. Ivo Andrić monument in Belgrade
Alex333e at English Wikipedia, Public domain, via Wikimedia
Commons
https://commons.wikimedia.org/wiki/File:Ivo_Andric_Beograd_spomenik.jpg

183p. Pixabay License
https://pixabay.com/images/id-3817900/

184p. Gravestones at the Potočari genocide memorial near Srebrenica.
Maurits90, Public domain, via Wikimedia Commons
https://commons.wikimedia.org/wiki/File:Srebrenica-Poto%C4%8Dari_
Memorial_Center_2008.jpg

207p. Pixabay License
https://pixabay.com/images/id-4730817/

213p. The Travelling Troupe Šopalović, SNT, Novi Sad, 1995
Radule Bošković; Photographer: Boris Kocis, Serbian National
Theatre, Attribution-ShareAlike 3.0 Unported (CC BY-SA 3.0)
File:Putujuće pozorište Šopalović, SNP, 1995.jpg - Wikimedia Commons